石田秋色

沈周家族的興盛與衰落

婁瑋 著

百年藝術家族系列

石田秋色 沈周家族的興盛與衰落

作　者　婁　瑋
書系主編　余　輝
執行編輯　洪　蕊
美術設計　鄭秀芳　孔之屏

出 版 者　石頭出版股份有限公司
發 行 人　龐慎予
社　　長　陳啟德
副總編輯　黃文玲
會計行政　陳美璇
行銷業務　洪加霖
登 記 證　行政院新聞局版台業字第 4666 號
地　　址　臺北市大安區敦化南路二段 34 號 9 樓
電　　話　02-27012775（代表號）
傳　　真　02-27012252
電子信箱　rockintl21@seed.net.tw
網　　址　www.rock-publishing.com.tw
郵政劃撥　1437912-5 石頭出版股份有限公司
製版印刷　鴻柏印刷事業有限公司
出版日期　2012 年 1 月初版
定　　價　新台幣 350 元

ISBN　978-986-6660-19-1
有著作權 翻印必究
Copyright © Rock Publishing International 2012
All Rights Reserved
9F., No.34, Sec. 2, Dunhua S. Rd., Da'an Dist.,
Taipei City 106, Taiwan
Tel 886-2-27012775
Fax 886-2-27012252
Price NT$350
Printed in Taiwan

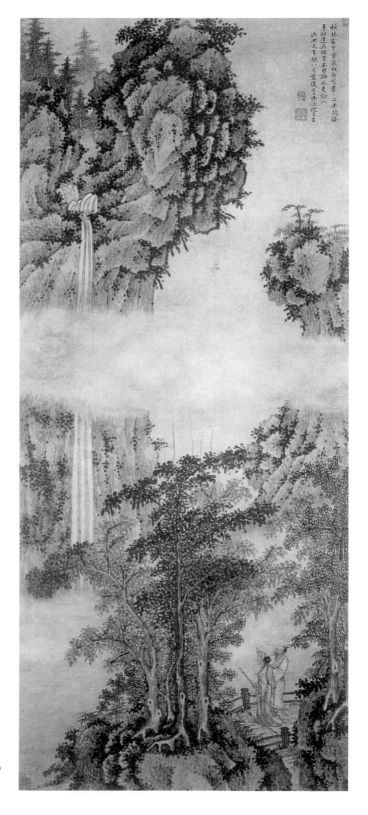

彩圖 1
沈貞吉《秋林觀瀑圖》
軸 蘇州博物館藏

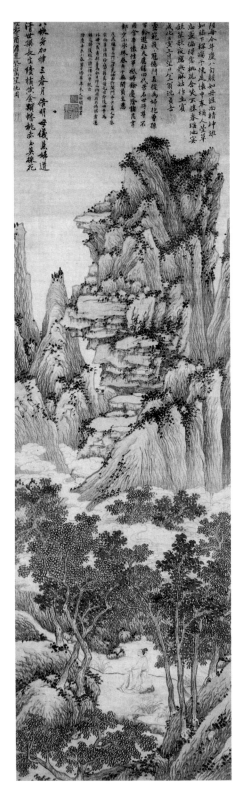

彩圖 2
沈周《祝壽圖》
軸 天津博物館藏

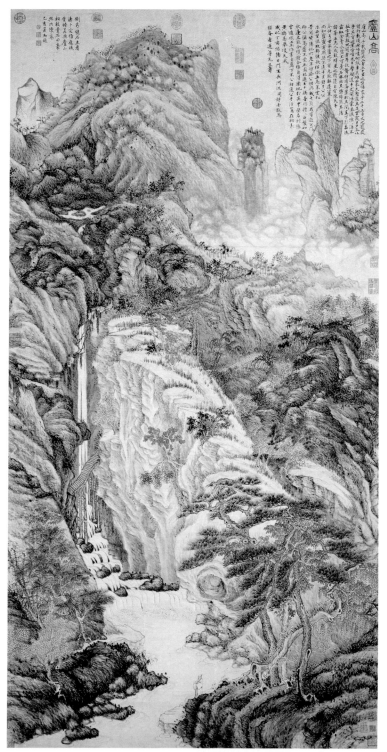

彩圖 3　沈周《廬山高圖》軸 臺北 國立故宮博物院藏

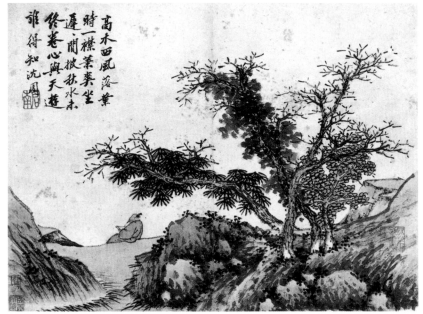

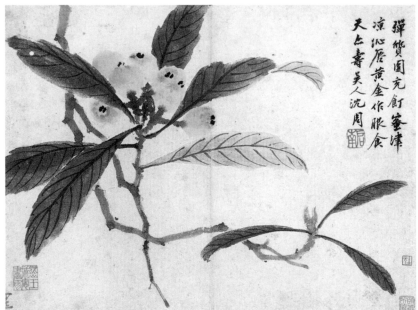

彩圖 4
沈周《臥遊圖冊》選四開
北京 故宮博物院藏

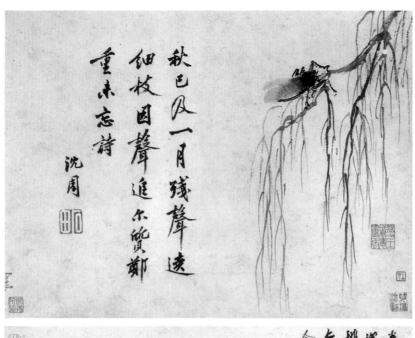

秋巳及一月殘聲遠
細枝因聲進尔質鄭
童求志詩
沈周

春草平坡而近
源徐行斜日入
桃林童兒秋手
無狗束調牧手
今巳得心
沈周

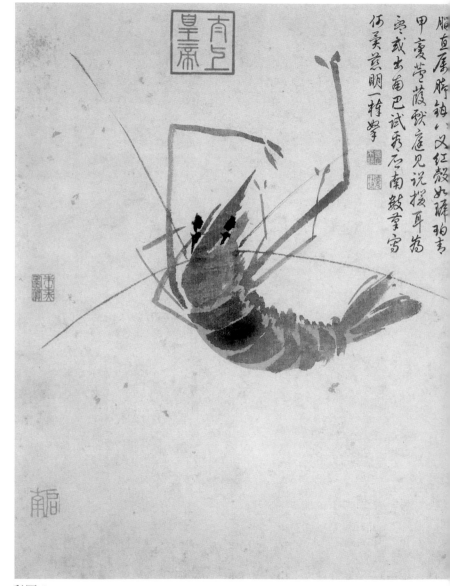

彩圖 5
沈周《寫生冊》蝦蟹一開
臺北 國立故宮博物院藏

賦形造物任作多
奇亦頦屬乾又
象雖殼厚造未
誇郭索夾軀終
但滿波柈中直有
腹淺枰中直有
骨惟看向表披
速調量育玉脂日
可憐江淨月明
時畫圖以示能說
偶揚姐之百別黎
里承戒十門分進
饌法得置筋忘
何為

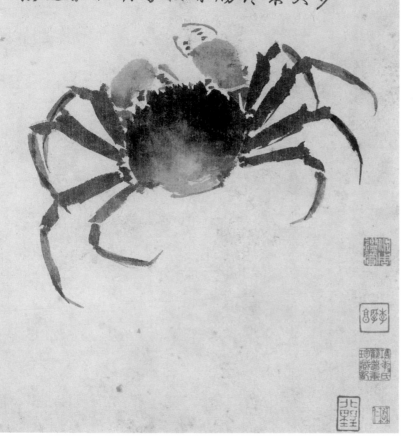

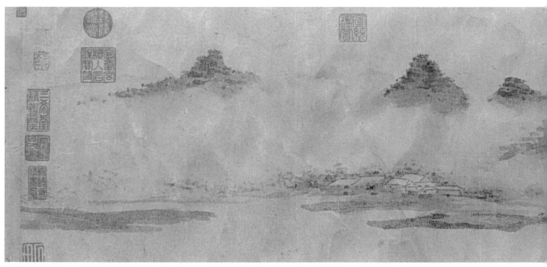

彩圖 6
沈周《西山雨觀圖》卷 北京 故宮博物院藏

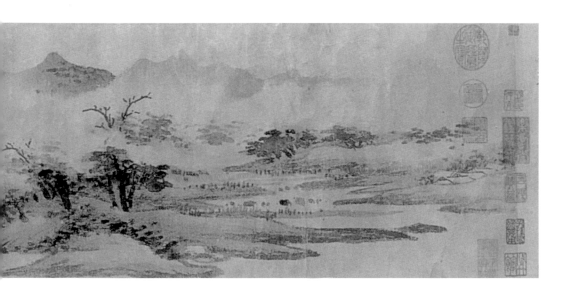

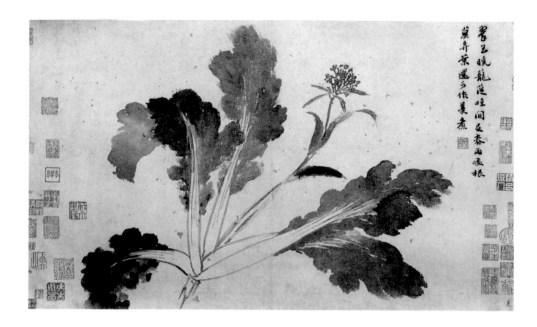

彩圖 7
沈周《辛夷墨菜圖》卷 北京 故宮博物院藏

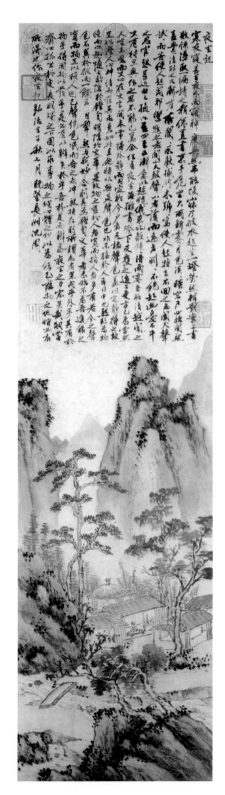

彩圖 8
沈周《夜坐圖》
軸 臺北 國立故宮博物院藏

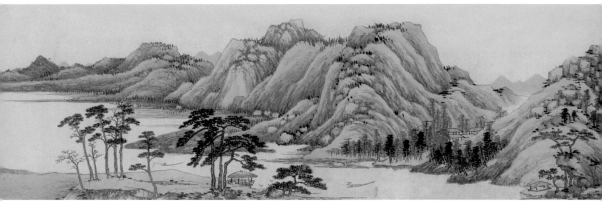

彩圖 9
沈周《臨黃公望富春山居圖》局部 北京 故宮博物院藏

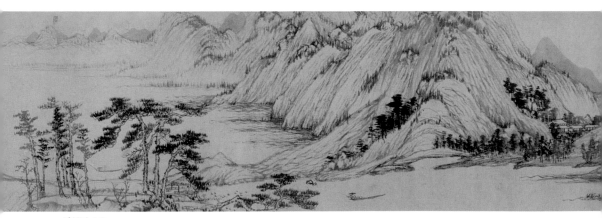

彩圖 10
黃公望《富春山居圖》局部 臺北 國立故宮博物院藏

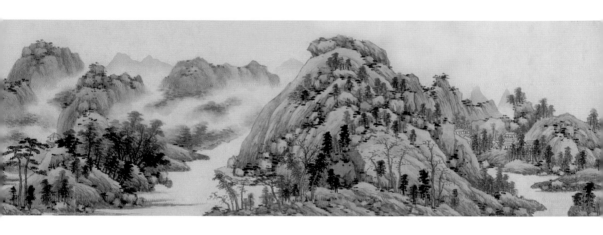

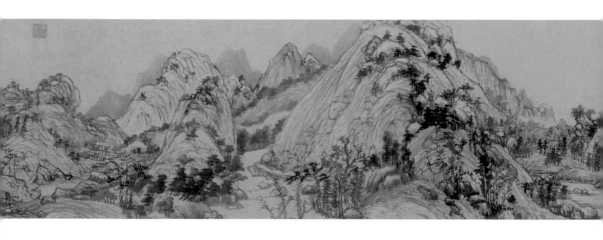

彩圖11 沈周《山水圖》軸 臺北 國立故宮博物院藏

目錄

1　卷首語

5　導言

7　引子

11　第一章　蘇州和相城沈氏家族概況

15　第二章　沈良琛

19　第三章　沈澄

23　第四章　沈貞吉、沈恒吉

41　第五章　沈周父輩姻親
　　　　　　徐有貞、劉珏

53　第六章　沈周

139　第七章　沈周兄弟
　　　　　　沈召、沈豳、沈文叔、沈標

145　第八章　沈周同輩姻親
　　　　　　史鑑

149　第九章　沈周後輩
　　　　　　沈雲鴻、沈軫、沈湄

155　第十章　沈周晚輩姻親
　　　　　　祝允明

161　第十一章　沈氏家族書畫辨偽

173　結語　附沈氏家族世系表

187　沈氏家族藝術活動簡表

192　參考書目

圖版目錄

彩圖 1　沈貞吉《秋林觀瀑圖》　　　　彩圖 7　沈周《辛夷墨菜圖》

彩圖 2　沈周《祝壽圖》　　　　　　　彩圖 8　沈周《夜坐圖》

彩圖 3　沈周《廬山高圖》　　　　　　彩圖 9　沈周《臨黃公望富春山居圖》局部

彩圖 4　沈周《臥遊圖冊》選四開　　　彩圖 10　黃公望《富春山居圖》局部

彩圖 5　沈周《寫生冊》蝦蟹一開　　　彩圖 11　沈周《山水圖》

彩圖 6　沈周《西山雨觀圖》

圖 1　蘇州府圖　　　　　　　　　　　圖 19　劉珏《煙水微茫圖》

圖 2　沈良琛墓誌銘　　　　　　　　　圖 20　吳鎮《漁父圖》

　　　及蓋拓片 局部　　　　　　　　　圖 21　劉珏《夏雲欲雨圖》

圖 3　沈良琛妻徐氏墓誌銘　　　　　　圖 22　沈周墓（攝影／婁瑋）

　　　及蓋拓片 局部　　　　　　　　　圖 23　佚名《沈周像》

圖 4　陳汝言《百丈泉圖》　　　　　　圖 24　杜瓊《友松圖》

圖 5　沈周《祝壽圖》　　　　　　　　圖 25　郭忠恕《雪霽江行圖》

圖 6　沈貞吉《秋林觀瀑圖》　　　　　圖 26　王蒙《太白山圖》

圖 7　沈貞吉《竹爐山房圖》　　　　　圖 27　楊維楨《行書沈生樂府序》

圖 8　杜瓊、沈周《報德英華圖》　　　圖 28　宋克《章草急就章》

圖 9　沈貞吉《行書七言律詩》　　　　圖 29　沈度《楷書敬齋箴》

圖 10　《報德英華圖》沈貞吉題跋　　　圖 30　沈周《幽居圖》自題

圖 11　杜瓊《南村別墅圖冊》董其昌跋　圖 31　沈周《題林逋手札二帖》

圖 12　沈恒吉《查氏丙舍圖》　　　　　　31-1　林逋《手札二帖》之《逋奉簡三君》

圖 13　吳鎮《漁父圖》　　　　　　　　圖 32　黃庭堅《行楷書送四十九姪詩》

圖 14　徐有貞《行書有竹居歌》　　　　圖 33　沈周《行書題畫詩》

圖 15　徐有貞《跋劉珏煙水微茫圖》　　圖 34　沈周《滄洲趣圖》自題

圖 16　徐有貞《別後帖》　　　　　　　圖 35　沈周《西山紀遊圖》自跋

圖 17　劉珏《清白軒圖》　　　　　　　圖 36　沈周《蘇台紀勝圖冊》

圖 18　劉珏《詩畫卷》　　　　　　　　圖 37　沈周《廬山高圖》

圖 38　王蒙《葛稚川移居圖》

圖 39　黃公望《富春山居圖》

圖 40　沈周《臨黃公望富春山居圖》

圖 41　倪瓚《容膝齋圖》

圖 42　沈周《仿倪山水圖》

圖 43　董源《瀟湘圖》

圖 44　沈周《仿董巨山水圖》

圖 45　米友仁《瀟湘奇觀圖》

圖 46　沈周《西山雨觀圖》

圖 47　沈周《滄洲趣圖》

圖 48　沈周《幽居圖》

圖 49　沈周《魏園雅集圖》

圖 50　沈周《山水圖》

圖 51　沈周《西山紀遊圖》

圖 52　法常《寫生蔬果圖卷》

圖 53　揚無咎《雪梅圖》

圖 54　趙孟堅《墨蘭圖》

圖 55　錢選《八花圖》

圖 56　沈周《辛夷墨菜圖》

圖 57　沈周《寫生冊》蝦蟹一開

圖 58　沈周《墨牡丹圖》

圖 59　沈周《蠶桑圖》

圖 60　沈周《三檜圖》

圖 61　沈周《菊花文禽圖》

圖 62　沈周《臥遊圖》

圖 63　沈周《夜坐圖》

圖 64　沈周《桃花書屋圖》

圖 65　徐賁《蜀山圖》

圖 66　歐陽詢《夢奠帖》

圖 67　李士達《歲朝村慶圖》

圖 68　祝允明《小楷書燕喜亭等四記》

圖 69　祝允明《臨魏晉唐宋帖》部分

圖 70　祝允明《六體詩賦》部分

圖 71　祝允明《草書自書詩》

圖 72　沈貞吉款《墨艾圖》

圖 73　沈周《仿倪山水圖》

圖 74　吳應卯《草書五言詩》

圖 75　祝允明《草書醉翁亭記》

圖 76　文葆光《草書七絕詩》

圖 77　祝允明《草書春夜宴桃李園序》

圖 78　祝允明《行書和詩廿首》

百年藝術家族系列
卷首語

　　世界的幾個文明古國如古埃及、古巴比倫、古印度、古希臘和古羅馬等已成為幾條歷史長河中的斷流，唯有古代中國之文明的發展脈絡不但綿延不斷，而且影響到相鄰民族和歐亞大陸的文明進步。除了古代中國在科學技術方面發明了造紙和印刷等保留、傳播文明的技術手段之外，古代中國以家族為基本單位的文化傳播群體起到了延續和發展文明的重要作用。大到萬師之表孔夫子的哲學倫理，小到芸芸眾生中藝匠的手工藝技術，無不如此。在嚴格的封建宗法制度下，以家族為基本單位的文化傳播群體在封建社會的沒落時期固然有許多保守的弊端，但這種以血緣為裙帶、師徒為紐帶的文化承傳關係，自覺地成為保存與傳揚家族文化的動力，無數家族的文化和他們的生命一樣代代延續、生生不息，無數家族文化的總和構成了中華民族文化不可分割的整體，這個整體包括多民族的政治、經濟、軍事、科技、哲學和倫理、文化和藝術等各個領域。其中為歷史記載得較多、較豐富的是從事文化藝術活動的家族。進入現代社會後，家族的藝術影響已漸漸不及社會影響，即現代工業生產的社會化和文化教育的社會化造成傳播各種技能、技藝的社會化。

　　本套叢書恪守研究歷代家族的文化藝術教育對後世的影響和作用，著

力於研究歷代書畫家族的發展背景和自身的文化類型、家族的藝術歷史、創作特色，闡明並肯定他們在中國書畫史上的藝術貢獻和歷史地位。

按照古代畫家的身份、地位和學識，可分為四大類：文人畫家、民間工匠畫家、宮廷職業畫家和皇室畫家。他們的身份、地位和學識與中國古代文化的幾種類型有著十分密切的內在聯繫。文人書畫和民間繪畫分別屬於文人文化和民間文化，宮廷畫家和皇室畫家皆屬於宮廷文化。皇室繪畫並不完全等於宮廷畫家的藝術成就，只有生活在宮廷裡的皇室成員如帝、后、嬪、妃和宮內皇子的繪畫活動屬於宮廷繪畫，是宮廷文化的重要組成部分。宮廷繪畫還包含了任職於宮中的文人和其他職官及工匠畫家在宮廷留下的藝術作品。

本套叢書以家族藝術的發展為線索，分成若干單行本，離不開這四種畫家類型。這是第一次以家族的視角來梳理古今書畫藝術的發展脈絡，這必定要涉及到古代藝術的傳播方式。中國古代繪畫的傳播單元大到某個區域中的藝術流派，小到具體的某個家族的代代傳人，無不以家族的凝聚力向後人傳播著先祖的藝術精粹，傳播的媒體可能是先祖的畫譜、傳世之作，更重要的是先祖的藝德和審美觀念等非物質性的文化觀念，傳授的方式是以私授為主，用耳濡目染的家庭方式時刻薰染著宗族的後代。

家族性藝術家與書畫流派的關係。諸多家族性書畫的研究結果證實了家族書畫是藝術流派的基礎，但未必都是藝術流派，必須作具體分析。以一種審美觀念統領下的家族性藝術活動在某一地域的持續性發展，必然會成為一個藝術流派，或者是某一藝術流派的中堅。如明代文徵明身後的數代文姓畫家則是「吳門畫派」的中堅或自成「文派」；又如張大千的同輩和後人由於其活動地域較為分散，他們各自為陣但互有聯繫，故難以成為一派。北宋的趙氏皇族亦未能獨立成為所謂的趙派，究其原因，乃其繪畫風格、繪畫題材的多樣性和藝術活動的鬆散性，

使之難以形成藝術流派。相對而言，宋徽宗朝的「宣和體」工筆花鳥畫倒稱得上是一個花鳥畫流派，但宋徽宗宣導的這種寫實技藝，主要盛行在翰林圖畫院的匠師之中，而不是集中在宗族畫家裡。

家族性藝術傳授的特點。家族性的藝術承傳首先在接受藝術遺產方面如藏品、畫稿等有著得天獨厚的條件，這與師徒傳授有著一定的區別。家族性的傳授在很大程度上是基於家庭生活的交往和耳濡目染所成。特別是家族性的師承關係有著得天獨厚的模仿條件，這就是家族遺傳基因在藝術模仿方面的特殊作用，與前輩血緣關係相近的後學者會相對容易地師仿先輩的書畫之藝，並且仿得頗為相似。如故宮博物院已故專家劉九庵先生在二十世紀八十年代考證出：明代文徵明有許多書法佳作是其外孫吳應卯的仿作，其偽作的確達到了亂真的地步，此類事例不勝枚舉，因而說家族後人的偽作是書畫鑒定的難點之一。

家族性藝術群體發展的一般規律。每個藝術家族都有核心畫家和週邊畫家，畫家的人員結構以血親為主，姻親為輔，許多書畫家族其本身就是書畫收藏世家，有著頻繁的文化交流，構成一個獨特的藝術群體。家族性群體藝術的延續力度各不相同，短則兩代，長則四、五代，甚至更長。家族性的藝術群體在藝術風格上頗為鮮明獨特，並有著一定的穩定性，通常要經歷三、四個發展階段，其一是蘊育期，是家族先輩的藝術探索或藝術積累時期，此時尚無名家出世。其二是興盛期，出現了開宗立派式的藝術家或重要書畫家。其三是承傳期，是該家族書畫大師的第一、二代後裔追仿家族名師巨匠書畫藝術的時期，也是廣泛傳揚家族藝術的時期，當影響到其他家族的藝術前緣時，又成為其他家族的藝術或其他藝術流派的蘊育期。通常在承傳期裡，家族缺乏藝術大師，後裔們大都局限於先輩的筆墨畦徑之中，出現了風格化的藝術趨向，缺乏開創性。如果有第四個時期的話，那就是家族後裔出現了個別富有創意的藝術家，重新振

作其家族的藝術精神。如在南宋末年的趙宋家族,由於趙孟堅的出現,開創了
文人畫的新格局。

　　將諸多家族性的書畫藝術活動與成就,作為一項藝術史的研究課題,本套叢
書尚屬首次,這是海峽兩岸的學者、出版家共同合作努力的文化成果。臺北石
頭出版社在許多方面顯現出與大陸學者的合作潛力和工作活力,叢書的作者大
多來自北京故宮博物院和大陸其他博物館的書畫研究者,他們在北京大學和中
央美術學院受過良好的藝術史研究生班的課程訓練,體現了大陸博物館界中年
學子在書畫研究方面的學術眼光和思辨能力。以家族為單位分析、研究貢獻顯
赫的歷代書畫家族,突破了過去以某個畫家個案和某個畫派為線索的研究視野,
更多地強調家族的文化淵源對後代的藝術影響,並結合梳理畫派和個案的研究
成果,深化了對傳統文化的具體認識。對這項有意義的嘗試,還望兩岸的方家、
同仁們不吝賜教。

書系主編
北京故宮博物院科研處處長

余輝

2007 年 9 月

導言

　　明代，經過宋末戰亂及元代近百年的少數民族統治之後，隨著社會生產的恢復，社會逐步穩定，城市進一步繁榮，市民階層壯大，文學藝術也隨之進一步發展。明代美術，總的傾向是多元化發展，較前代美術更加豐富而活躍。工藝美術方面，陶瓷、雕漆、玻璃、琺瑯等門類得到較快發展，而在書法、繪畫領域，明代更是中國書畫藝術史上的一個重要階段。

　　如果我們用最粗獷的線條簡要勾畫明代書畫藝術的發展脈絡，應該是這樣的：

　　明代的繪畫，前期院體、浙派盛行，中期以吳門畫派為主導，後期則是松江、雲間、武林等地方流派林立；明代書法，前期臺閣體一統天下，中期吳門書派崛起，後期則董其昌、邢侗、張瑞圖、米萬鍾等四大家以及黃道周、倪元璐等風格獨特的書家各領風騷。通過以上的簡單描述，我們不難看到，在明代中期這個時間段裡，中國書法和繪畫這兩門傳統藝術，在吳門這個地域集中交匯，從而形成書畫史上又一個高峰。

　　任何藝術流派的產生都非一蹴而就，吳門書派、畫派的出現也絕非偶然，而是社會、人文多種因素主導形成的，是當地文人、藝術家們多年、乃至幾代積累的結果。在這種轉變和成型的過程中，必然需要有一些開創者、領袖人物。而在吳門，無論是繪畫，還是書法，無論是吳門畫派還是吳門書派，沈周，都不能不

說是當之無愧的領袖或開創者。

　　當然，他也並非橫空出世，而是當地人文、社會多方面滋養的產物，特別是其家族內部成員間在藝術方面的交流、傳授，為他的發展提供了養分。

　　費孝通先生在他的《鄉土中國》一書中將家族定性為「綿續性的事業社群」，並說：「中國的家是一個事業組織，家的大小是依著事業的大小而決定……」1那麼，對於蘇州沈氏家族來說，他們所經營的所謂「事業」中，恐怕藝術要占去了極其重要的一部分。

　　沈氏家族的成員，仰蘇州「物華天寶，人傑地靈」之利，更藉由與元末文人畫家的交往、以及自身學養、社會地位等因素，並利用家族成員內部的交流切磋，傳承藝術，更由此發散出去，在傳承元代文人畫風、促進吳門畫派形成，廣泛師法前人、引領吳門畫派的過程中起到了不可或缺的作用。

　　以沈周為代表的沈氏家族的藝術，自然應該在中國古代藝術史上留下濃墨重彩的一筆。

　　本書之題名─「石田秋色」，來自沈周過世後其弟子文徵明所作〈哭石田先生二首〉：「……石田秋色迷寒雨，竹墅風流自夕暉。未遂感恩酬死志，此生知己竟長違。」詩意真切，讀之令人惻然。用此四字，「石田」指出了本書最重要的主角沈周，「秋色」既象徵了沈氏在繪畫藝術上的成就，也暗示了沈周之後沈氏家族的衰落。

引子

　　弘治元年（1488）立夏這天，吳郡官員樊舜舉府中，書齋之內，端坐著一位相貌清癯、文質彬彬的老者。在他面前的几案之上，舒展著一件山水畫卷，其間時而重山複嶺，時而江岸平闊，山巒草木，極盡變化，筆墨蒼逸而雄秀。這位老者，便是蘇州府的大名士——沈周，時年六十有一，而陳於案上的這件畫作，就是元代著名畫家、也是蘇州府本地人士——黃公望的傳世傑作《富春山居圖》。

　　沈氏家族是蘇州府中望族，定居相城已逾百年。沈氏一門以高潔自持，雅好文藝，家族姻親或為文壇宿儒，或為藝壇耆宿，甚或朝廷重臣，尤以沈周能詩文、善書畫、精鑒賞，加之為人寬厚豁達，使得個人及家族聲望如日中天。他門生眾多，聲名遠達京城，郡中官員賢達均極為尊重。

　　今日，樊舜舉將他請到府上，特為品鑒書畫。其他藏品倒在其次，最重要的便是這件《富春山居圖》。當侍立的書僮為其展開這卷山水畫時，沈周不禁微微有些激動。這不僅是因為畫面本身的筆墨精彩，更是因為，沈周曾經是它的主人。

　　多年前，這卷畫作曾是沈家的收藏。曾經不知多少次，沈周在自己的書齋中展觀此卷，審觀諦視，細心品味。但此時，他只能作為客人觀賞了。多年前，他曾請友人題跋，不料卻被友人之子貪墨。後來，其子不能保有，出以售人，但此時的價格沈周已無力承受了。就在去年，沈周禁不住對這件名作的思念，自己背

臨一卷。此時，正是沈周創作的旺盛期，不論是書法還是繪畫，都已臻化境，故那件背臨之作，堪稱媲美原畫的傑作。能創作出一件如此得意之筆，對沈周來說，也算是「失之東隅，收之桑榆」吧。

這位樊君，雅好名家書畫，對黃公望和沈周的畫作都特別地情有獨鍾，故在沈周背臨之後大約半月左右，樊氏便收藏了沈氏臨本。或許真是誠心感動上蒼，不到一年，樊氏居然又得到了黃公望《富春山居圖》的原作。欣喜之下，便延請沈周到府上賞鑒品題。

抑制住心中的感慨，沈周凝神靜氣，通觀一番全卷之後，沈周在尾紙上題寫道：

> 大癡黃翁在勝國時以山水馳聲東南，其博學惜為畫所掩。所至三教之人雜然問難，翁論辯其間，風神竦逸，口如懸河。今觀其畫，亦可想見其標緻。墨法、筆法深得董巨之妙，此卷全在巨然風韻中來。後尚有一時名輩題跋，歲久脫去，獨此畫無恙，豈翁在仙之靈而有所護持耶？舊在余所，既失之，今節推樊公重購而得，又豈翁擇人而陰授之耶？節推涖吾蘇，文章政事著為名流，雅好翁筆，特因其人品可尚，不然時豈無塗朱抹綠者？其水墨淡淡，安足致節推之重如此？初，翁之畫亦未必期後世之識，後世自不無揚子雲也。噫，畫名家者亦須看人品何如耳，人品高則畫亦高。古人論書法亦然。弘治新元立夏，長洲後學沈周題。

其實，《富春山居圖》雖然珍貴，但在沈氏家族幾輩人積累下來的豐富收藏中，也只是其中之一。但在沈周內心，大約是對黃公望那種才華橫溢、博學多識的人生更為傾慕，常以之自況：「畫在大癡境中，詩在大癡境外。恰好二百年來，翻身出世作怪。」因此，他對這件畫作也就格外地珍愛，失之交臂，也就格外地痛惜。

　　黃圖失而復見，可以說只是沈氏家族收藏的一個小插曲。但是，若將這件珍品的散失置於沈氏家族的發展史上來看，似乎又有著象徵的意味。它似乎預示著沈氏家族盛極而衰的轉折。自此以後，沈氏本家子弟不論是在藝術上的修養、成就、影響，還是家族的經濟、社會地位，再也沒有能夠超越前人的境界，至於家族藝術收藏，也就隨風而逝，星流雲散了。

第一章

蘇州和相城沈氏
家族概況

　　蘇州，地處東南，北枕長江，南近諸越，東臨大海，西入太湖，三江
貫穿，群山環繞，居江南海陸之要衝。春秋時代為吳國都城，「吳門」稱
謂由此而來；秦漢時先後為會稽和吳郡郡治，唐時改為蘇州，是當時江南
地區唯一的「雄州」（唐代曾把天下州郡分為輔、雄、望、緊、上、中、
下七等。「輔」為京畿之地，唐前期「雄」州也大都在北方。由於蘇州經
濟地位不斷提高，由初唐的「上州」，到大曆十三年時被升為江南唯一的
「雄州」）。宋代升為平江府，元時改為平江路，明清則改為蘇州府。（圖1）

　　至明代，蘇州府統領一州七縣，即太倉州以及吳縣、長洲、昆山、吳
江、常熟、嘉定、崇明七縣。既為通都大邑，加之物產富饒，蘇州農業、
手工業、商業乃至海外貿易均非常發達，風物雄麗為東南之冠，遂有「蘇
湖熟，天下足」、「衣被天下」之稱。唐寅〈閶門即事〉詩就對當時蘇州之
繁華做了生動的描述：「世間樂土是吳中，中有閶門更擅雄。翠袖三千樓
上下，黃金百萬水西東。五更市買何曾絕，四遠方言總不同。若使畫師描
作畫，畫師應道畫難工。」2

　　經濟的繁榮，隨之而來的便是文藝之風的盛行。蘇州歷來是人文薈萃
之鄉，藝術繁榮之地。早在唐代，就有白居易、韋應物、劉禹錫三位著名

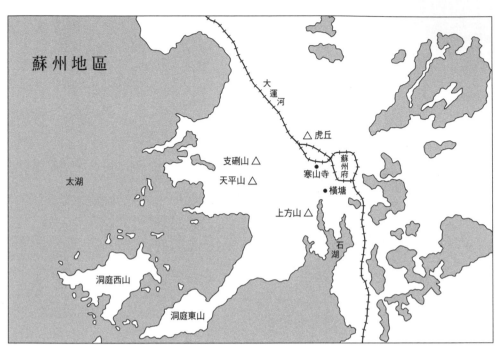

蘇州地區

大運河

虎丘

支硎山△

天平山△

寒山寺

蘇州府

橫塘

太湖

上方山△

石湖

洞庭西山

洞庭東山

| 圖 1 | 蘇州府圖

詩人先後作過蘇州刺史，被稱為「詩太守」，成為一時佳話。這些文人墨客先後治理蘇城，對蘇州文藝的繁榮起到了積極的推動作用。書畫方面，更是名家巨匠輩出。南朝時期的陸探微、張僧繇，唐代的張璪、張旭、孫過庭，「元四家」中的黃公望等，均為蘇州本地人士。

元代末年，「（張）士誠之據吳也，頗收召知名士，東南士避兵于吳者依焉」。₃ 這些文人雅士在蘇州的聚集，在相對穩定的小環境下的藝術活動，為明代當地文藝之風的盛行和發展奠定了非常重要的基礎。

有明一代，蘇州孕育了無數的文藝名家，尤以書法繪畫為盛。這些藝術家中，或以師徒授業，桃李天下，藝風流布，如文徵明及其弟子、傳人；或以友人切磋，相互砥礪，各勝擅場，如祝允明、文徵明、唐寅等；更有家族之內，父祖兄弟，家學淵源，傳承有自，姻親戚屬，詩酒酬唱，書畫贈答，使蘇州文藝之勃興一時無以復加。居於蘇州相城的沈氏家族，就成為其中的典型。

　　沈氏家族從沈良琛於元末遷居於相城，經沈澄、沈貞吉、恒吉，至沈周中年時，家族聲望達到極盛：

> 其族（沈氏家族）之盛不特貲產之富，蓋亦有書詩禮樂以
> 為之業。當其燕閑，父子祖孫相聚一堂，商榷古今，情發
> 於詩，有倡有和，儀度文章，雍容詳雅，四方賢士大夫聞
> 風踵門，請觀其禮，殆無虛日。三吳間士大夫世族咸稱相
> 城沈氏為之最焉。[4]

　　但到正德年間沈周去世之後，沈氏家族也旋即衰落，終未脫古人所論：「吳中山水清嘉，衣冠所聚，今其子孫往往淪落而無聞……」[5]

　　一百五十年間，風雲流轉，一代文藝世家雖然難免繁盛衰變的歷史規律，但其以一個家族的藝術發展，折射出那個時代的藝術發展軌跡，也造就了輝耀百代的藝術大師—沈周，其家族變遷，自也值得我們回味、研究了。

第二章

沈良琛

　　沈周的高祖沈茂鄉，高祖母薛氏，原為長洲城中的望族，元末兵亂，財產失散，家族中衰。如吳寬所言：「沈氏故為長洲邑中大家，中衰……」[6]沈氏家族從沈周的曾祖父沈良琛開始，移居蘇州相城里。

　　蘇州府長洲縣（今江蘇省吳縣）相城，在蘇州城東北五十里，臨近陽澄湖，北望常熟虞山，襟帶江湖，控接原隰，風光秀美。相傳當初伍子胥籌建蘇州城時，「先於此相地嘗土而城之，下潨乃止」，這裡因此而得名。[7]從此開始，沈良琛「能辟田復業，其家以大」。[8]

　　曾祖父沈良琛，原名良，字良琛，號蘭坡，別號帛琛，生於元代後至元六年庚辰（1340）正月初四，[9]卒於明永樂七年己丑（1409）二月初三，享年七十歲。良琛於元末來到相城，寄住在蘇州名裔徐顯卿家，後娶徐氏女兒道寧為妻。良琛「資質豐偉，志趣異常，立身端謹，儉而中節，親友以和，不媚於人，規模正大，善於理家，遠近咸器重之，由是名譽隆然甲於鄉閭矣。」[10]（圖2）曾祖母徐氏道寧（1338-1407），聰慧貞靖，「幼而有志，異乎常女」。自嫁入沈門，雖自己出身望族，但能勤勉儉素，善理家務，扶持良琛共營生計，創立門戶，由此，「居宇鼎新，貲產益充，勝前者多」。但她並不恃豐驕人，而每以「人生當守己，端方溫厚足矣」訓誡其宗族子弟。可見，沈良琛夫婦不僅為沈氏家族的發展奠定了良好的

圖 2 ｜ 沈良琛墓誌銘及蓋拓片
（局部）

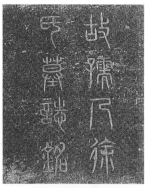

圖 3 ｜ 沈良琛妻徐氏墓誌銘
及蓋拓片（局部）

經濟基礎，也樹立了一個良好的家風。[11]（圖3）

　　同時，在藝術方面，沈良琛也是沈氏家族的開創者。

　　據明代吳中著名書畫收藏家張丑（1577-1643）《清河書畫舫》記載，沈良琛擅長鑑賞書畫，遊心藝苑，與「元末四大家」之一的王蒙相友善，王蒙曾專門創作繪畫贈給他。[12]

　　王蒙（1308-1385），字叔明，號黃鶴山樵。趙孟頫外孫。元時曾為閒散小官，元末歸隱黃鶴山（今浙江杭縣東北）。入明，任泰安知州，後因胡惟庸案牽連入獄，死於獄中。善畫山水，繼承董巨傳統，並受外祖影響，又能自出新意。其作品主題多表現隱士的隱居生活，佈局充滿，層次繁密。技法上也有創造性，多用牛毛皴、解索皴或細筆短皴，為「元末四大家」之一。

　　沈家摯友吳寬的《家藏集》中也有一首〈題王叔明遺沈蘭坡畫〉，詩云：「黃鶴山人樵古松，踏月夜訪蘭坡翁。浴鵝溪邊放杯酒，尺素頓發青芙蓉。百年坐臥松雪中，似舅宛有王孫風。誰教彥遠作畫記，姓名也合收王蒙。清霜不管坡蘭叢，蘭芽仍苗吳門東。山人倒騎黃鶴去，黃鶴一去青山空。」[13]此詩形象地描述了王蒙踏月夜訪沈良琛以及二人翰墨交往的情況。吳寬是沈氏家族的世交，其對沈氏前輩行誼的記述應該是可信的，這為張丑的記述做了形象的注腳。在此詩的結尾，作者巧妙地利用沈良琛的號—「蘭坡」，將其比作「坡蘭叢」，而將沈氏後人（主要應是指沈周）比作「蘭芽」，意寓沈氏後人將崛起於藝壇，並享出藍之譽，這也正應和了張丑記載中所說「石田書畫之所從出也」。但王蒙年齡較沈良琛大很多，且為趙孟頫外孫，家世顯赫，本人也早得享大名，二人能為忘年之交，說明當時的沈氏家族，不論社會、經濟地位，還是文化藝術方面，在當地都已有相當影響。

　　沈周對此圖甚為寶重，曾專門求好友、也是朝中重臣程敏政題跋。程氏賦詩一首：

> 在昔蘭坡翁，結屋斷塵鞅。俯聽溪閣邃，仰眺岩扉敞。
> 天機久已熟，真趣誰可賞。頗聞黃鶴山，樵斧隔林響。
> 居然駕小舟，來趁夜潮長。相對喜忘言，欲去愁孤往。
> 揮毫意不極，縑素大於掌。高松發天籟，褁墊生夏爽。
> 撫景尚如昨，斯人已黃壤。逆旅開畫奩，斜陽落書幌。
> 高風邈難拔，題詩寄遐想。[14]

　　從程敏政此詩中，我們約略可以瞭解三個方面的情況：一是沈良琛定居相城之初，當地大約還是相當幽僻之所，俯仰之間，溪閣深邃，岩扉軒敞；二是王蒙與良琛交誼深厚；三是王蒙此圖的概況：雖尺幅不大，只在咫尺之間，但所繪應為長松大壑、幽谷溪閣的景色，既符合我們常見的王蒙的創作形式，同時借喻沈良琛的隱士身分也十分恰當。

　　沈良琛本人可能並不擅長書畫，但他能在經營拓展家族產業之餘，留心藝術，與王蒙等藝苑名家傾心交往，使得沈氏家族開始步入了一個全新的領域，家族生活圈子和生活方式都發生了根本的變化。此後沈氏家族幾代人，既能與朝中重臣保持密切交往，以藝術和識見得到他們的充分尊重和重視，同時又能超然物外，保持自身的名上風軌，都得益於沈良琛時期的良好開端。甚至於在具體畫風上，都可以看到沈氏後人所受到的王蒙的影響。

第三章

沈澄

在沈氏家族的發展史上，沈澄是一個承上啟下的關鍵人物。他一方面繼承了沈良琛對家族產業的經營，更重要的是，在文化藝術方面，他在沈良琛的基礎上，使沈氏家族向前邁進了一大步。正所謂「良琛始振起，孟淵克復之」，從此沈氏家族「以詩書禮義為業」。[15]

沈澄（1376-1462），字孟淵，號介軒，又號緄庵、繭庵。他讀書尚義，有詩名於時。永樂年間，朝廷舉薦人才，沈澄被徵入京師，「試事大府，將授官，以疾乞歸」。因此人稱「沈徵士」。[16] 到沈澄時，沈家已經頗富資財，加之其雅善詩文，喜歡鑑賞收藏書畫，因此有人得到了書畫珍品，常送到他家。如王蒙《聽雨樓圖》，就是錫山沈誠甫因知道沈澄博雅好古，得到此圖後專程送到沈府。沈澄一見大喜，當即收藏，並以厚禮答謝。[17]

沈澄非常好客，尤好結交當代文藝名人，海內知名之士無不登門造訪。其居所稱為「西莊」，其地有「亭館花竹之勝，水雲煙月之娛」，[18] 每遇佳境良辰，沈澄必備下酒宴款待賓客，大家觴酒賦詩，嘲風詠月，以為樂事，當時人都把他比作顧仲英。[19]

顧仲英（1310-1369），是元末著名隱逸之士，名德輝，昆山人。家世素封（無官爵封邑而擁有資財），輕財結客，豪宕自喜。築有別業，稱

玉山佳處，內置古書、名畫、鼎彝、秘玩，晨夕與客人置酒賦詩其中，園池亭樹之盛、圖史之富並冠絕一時。四方文學之士，如楊維楨、柯九思，方外之士如張雨、成琦等都是他的座上賓。顧仲英本人也是才情妙麗，與諸人相埒。元末朝廷及張士誠據吳時，屢次授之以官，堅辭不受，最後竟「斷髮廬墓，自號金粟山人」。20 當時吳人將沈澄比作顧德輝，實在是給了沈氏很高的評價，而沈澄自己也頗以顧仲英自詡。

據記載，沈澄曾見到描繪顧仲英「玉山雅集」的圖畫，遂請同時的吳門畫家沈遇為其仿之作畫，以追記四十年前在自己「西莊」中的一次雅集活動。

據杜瓊所補記，與其會者有：21 王璲，字汝玉，官至左春坊左贊善兼翰林編修，卒贈太子賓客，贈文靖；金問，號恥庵，書法出入顏歐，官至太常少卿兼翰林侍講學士，進南京禮部侍郎；張羽，字繼孟，號夢庵，少從學于宋濂，詩文詞曲一一臻妙；陳繼，字嗣初，元末著名文人畫家陳惟允之子，詩文與王璲相埒，義理尤勝，授翰林五經博士，進檢討；金鉉，字文鼎，善山水，書宗宋克而稍變其法，封徵士郎、中書舍人；蘇復，字性初，為蜀地綿州太守，書法晉人，畫學盛懋，兼之得川陝山水之趣，經營更勝；金永，字維則，詩文清新俊逸；謝縉，字孔昭，號蘭亭生、深翠道人，晚稱葵丘翁。以畫名世，初師王蒙、趙原，更益以爛熳，作詩有唐人格律；沈遇則詳見下文。

沈遇之畫作於天順二年戊寅（1458），則那次雅集應發生在大約永樂十六年戊戌（1418）前後 22 沈澄約四十三歲左右。

沈遇，字公濟，號臞樵。吳縣人。祖上在宋咸淳年間有以為人畫像聞名者。生於洪武十年丁巳（1377），卒年不詳，但為沈澄作《西園雅集圖》時，已年至八十二歲。所居稱為雅趣堂，多列圖史，衣冠古雅，有晉唐風致。沈遇善畫山水，晚年工畫雪景。永樂末年曾被召見，歸鄉後聲名更著，從學者甚眾。23

從上述所列參與西莊雅集的名單中，我們可以看出，沈澄所交往者，雖然與顧仲英的座上賓—楊維楨、柯九思、張雨等與一眾大名士尚有距離，但亦自不凡。其人或為朝廷重臣，如王璲、金問；或為文壇耆宿，如張羽、陳繼；或為畫苑名

家，如謝縉、沈遇……皆為一時聞人，尤以文藝稱家。確如杜瓊所說：「……其
不至京者，夢庵、維則二人而已，至若矐樵、葵丘，雖不祿仕，亦皆抱其才藝，
出入禁近，遨遊公卿間。」24 與沈良琛時期相比，沈家的社會地位，特別是在文
藝圈中的影響，確實得到了進一步的鞏固和發展。

參與這次雅集的另一位畫家謝縉也曾作過一幅《西莊圖》贈給沈澄，從中可
以窺見西莊的狀貌：「……此圖白宣紙本，高四尺餘，闊一尺五寸。板橋跨澗，
兩旁護以低欄。山麓築草堂，中設几榻，一人幅巾立階下，童子持杖隨。後一磐
折揖而入。堂前雙松離立，點葉夾葉樹參差蔭覆，屋後丘壑重疊，飛瀑垂注，山
窪結茅，亭上高山如障蓋。……」25

儘管沈澄性格超脫，但他並非完全不問世事。比如，周忱 26 巡撫吳中時，就
曾登門拜訪，並就時政聽取他的意見，其中很多都被採納施行了。此外，金問曾
坐事繫獄十年，其衣食之需全靠沈澄周濟。金問曾經對人感歎說，沒有孟淵，我
早就成瘐死之鬼了。27 這種與官府中人的交往，已成為沈家的一種傳統，同時也
為沈氏家族的發展拓寬了道路。

在自身藝術創作方面，沈澄繼承了乃父遺風。

劉珏曾題〈沈緱庵、同齋父子詩畫〉云：「爐煙僧舍坐遲遲，共羨詩翁出語
奇。方外有山樓惠遠，人間無處覓鐘期。千金舊紙丹青在，一片閒情父子知。為
問能言遼海鶴，歸來城郭定何如。」28 另外，《列朝詩集》還記錄了時人王肆〈題
沈孟淵江鄉深處〉詩二首：29

村西村北路相連，處處桑麻綠野田。
一帶好山如畫裡，幾灣流水到門前。
漁歌唱過鷗邊月，牧笛吹殘谷口煙。
不獨仙源異人境，杏花春雨自江天。

路入江鄉覓隱淪，遠隨流水渡前津。
雲遮茅屋不知處，舟過柳橋方見人。
白鳥下汀芳杜雨，紫鱗吹浪落花春。
相逢說罷忘機事，一道香風起綠蘋。

　　「江鄉深處」應為沈澄所作山水畫之題，從詩句中可以想像出畫面上江南水鄉平闊淡遠、漁舟唱晚，津口泊舟、落英繽紛的景象。從詩人的優美詩句中可以想見，沈澄在山水畫方面應有一定造詣。

　　王韍，字敏道，明代蘇州府長洲縣人，其父王穆，字仲遠，博學古今，被稱為「吳中宿儒」。王韍「受學於陳繼，正統中以賢良舉為安吉縣丞，辭官歸，授徒為業」。[30] 由於是同時代、同里之人，加之沈氏與陳繼家有世交，因此，王韍所見所題，應是可靠的。

　　但沈澄畫作真跡今已不傳，所見墨蹟只有臺北故宮博物館所藏劉珏《清白軒圖》上他的題詩：「十里東風吹暮春，方袍來賀錦袍新。閑花盡笑忘形醉，誰道山僧是故人。」鈐「緄庵」、「林下一人」二印，書法趙孟頫，結體寬博舒放，穩健中有清逸之氣。杜瓊說他「攻書飭行」[31]，信哉。

第四章

沈貞吉、沈恒吉

　　在時人眼中，沈澄「厚德雅量，福履最盛」[32]，不僅是因為他自身的財富和修養，更是因為他有兩個青出於藍的兒子。

　　「沈氏自繭庵徵君以儒碩肇厥家，二子起而繼之，曰陶庵，曰同齋，媲聲麗跡，鬱為時英。」[33] 二人相較，似乎沈貞吉性格略趨於豪放，而沈恒吉則更為內斂。

　　從小兄弟二人一同在家塾中學習，塾師是翰林檢討陳嗣初先生。沈氏家族與陳氏家族數代交好。

　　陳繼（1370-1434），字嗣初，吳人。其祖父名徵，字明善，自江西廬山徙居吳中，以學識受人尊重，被稱為天倪先生。其父陳汝言，字惟允，伯父汝秩，字惟寅，俱少有才名。汝言特工於詩，著有《耕樂集》、《怡庵集》等；又擅畫山水，與王蒙等交好。畫史記載他與王蒙共同創作《岱宗密雪圖》的故事，一時傳為佳話。關於王蒙與陳汝言共同創作的這件《岱宗密雪圖》，畫史記載頗詳：

> 王叔明，洪武初為泰安知州。泰安廳事後有樓三間，正對泰山。叔明畫泰山之勝，張絹素於壁，每興至輒一舉筆。凡三年而畫成，傅色都了。時陳惟允為濟南經歷，與叔明皆妙於畫，且相契厚。一日胥會，值大

雪，山景愈妙。叔明謂惟允曰：「改此畫為雪景，可乎？」
惟允曰：「如傳色何？」叔明曰：「我姑試之。」以筆塗粉，
色殊不活。惟允沈思良久，曰：「我得之矣。」為小弓夾
粉筆張滿彈之，粉落絹上，儼如飛舞之勢。皆相顧以為神
奇。叔明就題其上曰：「岱宗密雪圖」，自誇以為無一俗筆。
後惟允固欲得之，叔明因掇以贈。陳氏寶此百年，非賞鑑
家不出。[34]

　　而沈家姻親徐有貞對此圖「尤愛之，嘗謂客曰：『子昔親登泰山，是以知斯
圖之妙，諸君未嘗登，其妙處不盡知也。』」此圖的結局卻十分令人痛心：「後
以三十千歸嘉興姚御史公綬，未幾姚氏火作，此圖亦付煨燼。」如此精彩的名家
合作竟遭回祿，著實令人歎惋！[35] 這也從一個側面印證了沈良琛與王蒙的交往。
陳汝言作為吳門當地人，應與沈良琛有著更多的交往。張士誠據吳時，陳汝言被
張氏延至幕下，任命為太尉府參謀，一時聲勢甚盛。洪武初年，官濟南府經歷。
陳汝言傳世的作品有《百丈泉圖》（圖4）、《荊溪圖》（現藏臺北故宮）等，可以
看出其畫風遠師董源、巨然，近法趙孟頫，有些畫法又略近於王蒙。

　　陳繼出生十個月，陳汝言即坐事死，其母吳氏躬織以供其誦讀。年紀稍長，
陳繼從學於王行、俞貞木等著名文人，從而貫穿經學。仁宗（朱高熾，洪熙，
1425）時，由楊士奇推薦，召為國子博士，不久改遷翰林五經博士，直弘文閣，
人稱「陳五經」。宣宗初年升為檢討，告病歸家。陳繼學問廣博，「其學自經史
百氏皆博考深究，文章根義理、辨體制、嚴矩矱」，治學嚴謹，為人稱道。[36]

　　據明萬曆年間朱謀垔所著《畫史會要》記載，陳繼不但「以文章擅名翰林」，
且「寫竹尤奇，仲昭（夏昶）、士謙（張益）皆師之」。[37] 明末清初人徐沁的《明
畫錄》也從此說：「寫竹工于法度，夏昶、張益師事之。」並在「張益」條中說：
「其墨竹受陳繼法，輒臻佳境……」[38] 據此，則沈貞吉、沈恒吉兄弟從學於陳繼，
就並不止於詩文學問，且在繪畫上也受其教導。但有關陳繼善畫的記載，目前僅
見於此類畫史傳記，在《明史》本傳和其他畫史以及地方誌中均未見相關記載，
也未見作品傳世或著錄，故估存此說以備考，《蘇州府志》以《姑蘇志》和《明
史》為據，在「張益」條中記：「……初，益與夏昶同年，及見陳嗣初、王孟端，

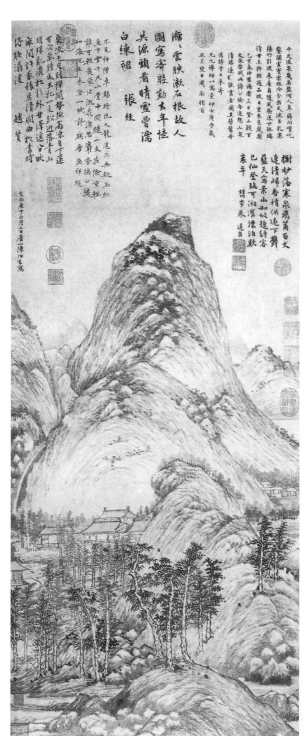

千尺瀑泉最喜憎何人衆賜開寶匣
臺閣豈寶忠幽冷分出天池玉乳寒
撐竹眄泉未屋身隨寵辱落下壩
清甘玉乳挨題盂武龍王童泰養賦圓
乙未夏中楚寒三月登山親王
太常容眺屬詩公飲至道想山衆
清樓達孟微畫盂圖衆繫警
寓詩十二拳寄
兄九禪師一萬寄丁卯歲
正月望日閩南須省

瀰瀰雲映漱石根故人
圖寫寄眼勤去年恆
其源頭看晴雲當灣
白練裙
　　張継

不見神僧平錫時化人龍送六無聽玉此
直下雲下尺雲中開隨一支在險陰室輕
讓可秋養浴泄永滙巴霽含搞山德
如海此未登一歐諒錢庫漁舌祥題
空山庚子正月二日畫山居陳汝言寫

樹秒落寒泉飛薄百丈
連清峭香積速下攢
蓬天寫景山炒故題詩客
巳仙鍪臨可湘濛漂泊歌
袁年　　楫李朱　進題

衷流年五王禪閒聲搖南原自下連
百水氣鏤成玉乳一支在落著青山
明珠亂灑松杉外廿華道白眈
痲閒許春後居清聊曲抗畜時
浮駛漲淩
　　趙賢

| 圖 4 |
陳汝言《百丈泉圖》
軸 紙本 墨筆 115.2x46.7 公分
臺北 國立故宮博物院藏

俱喜作文、寫竹。後昶見益作《石渠閣賦》出己上，遂不復作文，益見昶竹妙絕，亦不復寫竹，竟各以其所能名世。」[39] 是說張益與夏昶同時師事陳繼和王紱，同時善文與畫竹。陳繼善文、王紱善畫，這是世所共知的，那麼很可能是二人同師陳繼學文，師王紱學畫。《畫史會要》和《明畫錄》的記載，或許是由此類文獻轉引產生的訛誤？另有清彭蘊燦輯著的《歷代畫史匯傳》記其「……寫竹稱奇，以文章擅名，夏昶等皆師事之」。[40] 與《畫史會要》和《明畫錄》的文字比較，可知這些畫史傳記大約多是輾轉傳抄，故其準確性有待商榷。

但不論沈氏兄弟是否學畫於陳繼，事實上，二人均有師承，且均有佳作傳世。這說明在藝術方面，尤其是繪畫方面，他們已經不再像其祖父和父親僅局限於鑑賞，而是真正進入了藝術創作實踐領域，使沈氏家族的藝術活動又有了進一步的、本質的提高。

一、沈貞吉

沈貞吉，沈澄之長子，字貞吉，以字行，別號陶庵。生於明建文二年庚辰（1400），卒年不詳，八十三歲（成化十八年壬寅，1482）尚有墨蹟存世（如天津博物館藏沈周《祝壽圖》上即有貞吉題識，圖5）。

關於沈貞吉的生平，史上記載得不多，因此我們也無從具體瞭解其生平活動。但從有限的資料看，沈貞吉一生大約也如其父一般，日居林下，與父子兄弟、雅士友朋燕集不倦，縱情詩酒，書畫贈答，悠遊若仙。劉珏曾有二詩贈之，可略見一斑：

〈沈陶庵賞菊〉二首 [41]

落日南山遠送青，籬邊覓句和淵明。
花如去歲芳姿好，人覺今年老態生。
醲釀直須鯨吸盡，闌干不用寶粧成。
醉歸飛夢知何處，五柳莊前月二更。

木落江南玉露秋，錦香亭下得重遊。
寒花也解迎人笑，狂客何曾待主留。
魏相園池空富貴，陶家籬落自清幽。
延年不讓仙人杖，采入瑤觴奉白頭。

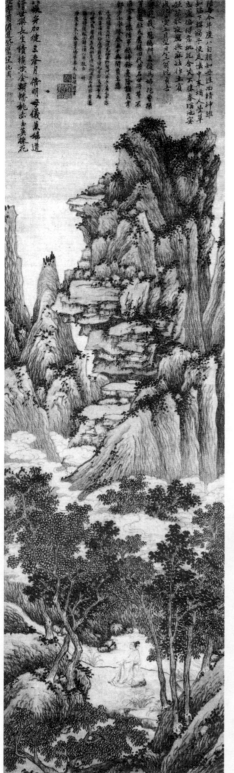

| 圖 5 |
沈周《祝壽圖》
軸 紙本 墨筆 189.5x54.7 公分
天津博物館藏

| 圖 5-1 |
沈周《祝壽圖》沈貞吉題詩

|圖 6|
沈貞吉《秋林觀瀑圖》
軸 紙本 設色 143x61 公分
蘇州博物館藏

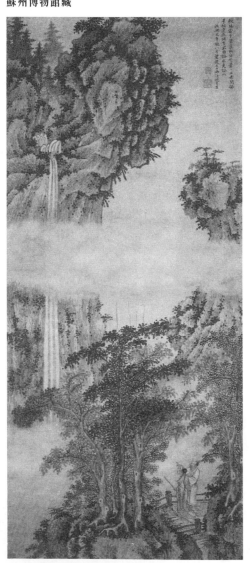

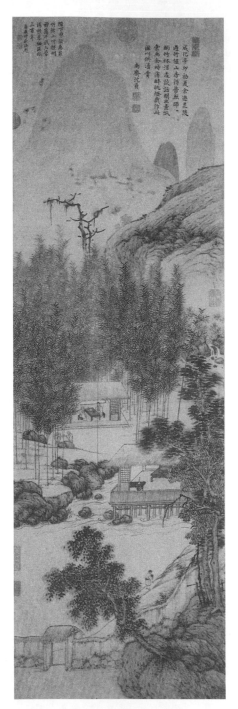

|圖 7|
沈貞吉《竹爐山房圖》
軸 紙本 設色 115.5x35 公分
遼寧省博物館藏

從中可見沈貞吉確是過著「門前學種先生柳，日暮聊為梁父吟」式的隱士生活。

對於沈貞吉的繪畫，張丑評價說：「貞吉乃啟南世父，畫師董源，可亞劉廷美。」42 可以幫助我們大體瞭解其繪畫的淵源。從傳世作品看，目前可以見到的貞吉畫作數量極少，茲以分別創作於早、晚年的二件略作介紹。

《秋林觀瀑圖》（圖6），本幅自識：「秋林霜重葉痕斑，白髮蕭蕭二老閑。握手相逢無個事，不因論水更論山。洪熙元年（乙巳，1425）秋八月望後二日，西莊沈貞吉。」鈐「吳門野樵」、「沈氏貞吉」二印。此圖曾經近代著名書畫家、鑑藏家吳湖帆收藏，左下裱邊鈐有吳氏收藏印「吳氏梅影書屋圖書印」，右裱邊另有吳氏題跋，稱「……（沈貞吉）山水宗法吳仲圭，其姪石田為明代畫苑領袖，蓋得之家學，自西莊上溯仲圭也」。細審此圖，構圖緊致中見空靈，筆墨中既有吳鎮的深厚蒼潤，又有王蒙的繁密靈動，氣勢鬱勃。畫中人物衣紋流暢，面部刻畫及身體姿態均極為精到。沈貞吉時年二十六歲，但畫法已經非常成熟，的是名家風範。

《竹爐山房圖》（圖7）。本幅自識：「成化辛卯（七年，1471）初夏，余遊毗陵，過竹爐山房，得普照師□酌竹林深處。談話間出素紙索畫。余時薄醉，挑燈戲作此圖以供清賞。南齋沈貞吉。」鈐「沈貞之印」白方、「沈氏貞吉」朱方及引首章「怡奉堂」朱長方，右下角鈐「南齋」朱方印。本幅還有乾隆題七絕一首：「階下回回涼惠泉，竹爐小叩趙州禪。箇中我亦曾清憩，為緬流風三百年。庚辰仲秋御筆。」鈐印二。另有「乾隆御覽之寶」、「乾隆鑑賞」、「石渠寶笈」、「三希堂精鑑璽」、「宜子孫」五方清內府收藏印。沈貞吉時年七十二歲。圖繪山間水際，竹林叢樹，水榭茅堂，高士對談，童子竹爐烹茶。山石皴法從王蒙來，與《秋林觀瀑圖》相較，彷彿在有意識地追求一種返璞歸真的境界，行筆設色愈發蒼秀醇和，平增一種古雅幽淡之氣。

從上述作品看，沈貞吉的繪畫，未必是直接師自董源，但確是來自董源一脈，較大的可能是從當時較易見到的、承襲董巨遺風的元四家等人得法。

還有一件作品，雖非沈貞吉創作，但卻與之直接相關，且饒有興味，那就是《報德英華圖卷》。

《報德英華圖卷》，由三段組成。第一段杜瓊畫，第二段沈周畫（圖8），第三段劉珏畫，另引首劉珏書「報德英華」四大字。其中劉畫原圖已失，現為後人所臨仿，餘為真跡。

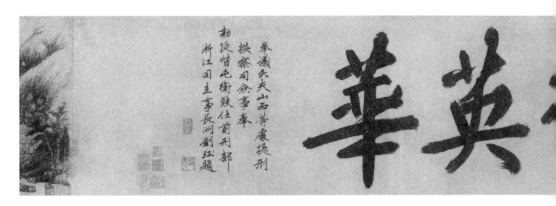

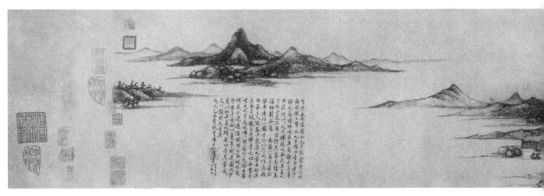

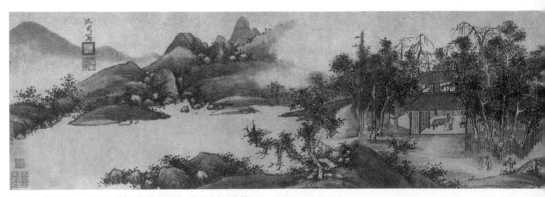

| 圖8 | 杜瓊、沈周《報德英華圖》卷 紙本 墨筆
引首劉珏書 第一段杜瓊畫 29x118.5 公分 第二段沈周畫 28.9x117.6 公分 北京 故宮博物院藏

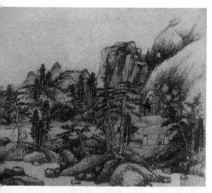

　　首段杜瓊題識：「賀君美之嘗德杜元吉能癒
其子之病，將報之幣，而元吉辭曰：『吾與若子
解元為連袂，安在其為報乎？苟得西莊沈門父子
群從之畫足矣。』美之乃拉予及王省齋詣其第而
請焉。道經劉僉憲，僉憲為寫一圖於前，而啟南
遂作一圖於次，以予之作為殿。西莊主人陶庵曰：
『東原之筆固妙矣，然尚欠皴皵與夫巒峰之功，
吾當為君足之。』予為之唯唯。陶庵乃大啟玄籥，
補我不逮。適值閔雨，少出視禾，復命季子文叔
以竟事。則是圖之妙蔑以加矣。美之躍然曰：『吾
其幸哉，足以報于元吉矣！』成化己丑季秋重陽
日杜瓊書，時年七十有四。」鈐「杜用嘉氏」朱
文印。

　　此段文字詳細介紹了此圖產生的過程。賀美
之要答謝杜元吉治癒其子，但杜元吉不收錢財，
而提出希望得到西莊沈氏一門父子兄弟的繪畫。
大約是由於杜瓊與沈氏交情深厚，賀氏遂拉杜瓊
一起登門求畫。途中遇到劉玨，劉為作一圖，沈
周作一圖，杜瓊自作一圖。不料沈貞吉看了杜瓊
之畫後，竟不客氣地說，東原的畫雖然不錯，不
過在山石樹木的皴染以及構圖方面還有所欠缺，
我要為你補畫。杜瓊唯唯稱是，任其補之。稍後，
由於連日陰雨，沈貞吉要出外檢視禾情，又命其
少子字文叔者替他補完。至此，這件作品才算最
終完成。這件《報德英華圖》，除了劉玨、杜瓊
二人外，還彙集了沈氏一門兩代三人的手筆。對
補後之圖，杜瓊認為該圖之妙，無以復加了。

　　成化己丑為成化五年（1469），貞吉時年

七十歲，而杜瓊也已是年過古稀的老人，貞吉所言，杜瓊不以為忤，也可看出二人友情之篤。雖然也可看作老友間的戲謔之語，但貞吉補畫，也應是實情。

時至今日，我們已經很難從那段署名杜瓊的畫作中區分出哪些出自杜瓊本人，哪些出自沈貞吉及其季子文叔的手筆。但此事本身，一方面通過杜瓊之口，表現出沈貞吉繪畫的水準，同時更已經生動地反映了沈氏一門的繪畫藝術在當時蘇州的尊崇地位。

沈貞吉的書法，目前可見傳世的獨立作品，只有他八十三歲時贈某位名「仁齋」的醫者的一首行書七言律詩（圖9）。此外還有一些題畫詩，如《題沈周幽居圖》（65歲）、《壽陸母八十山水圖》（83歲），《報德英華圖》尾紙題跋（70歲，圖10）等。其楷書圓潤平整，端秀婉麗，仍為明初流行的臺閣體的格範，而其行書則行筆尖峭，鋒稜外露，遒勁爽利而法度嚴整，與時代相仿的楊榮、于謙等人的書法大為同調。

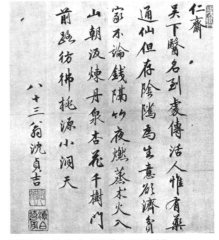

| 圖9 | 沈貞吉《行書七言律詩》
（《元明書翰冊》第六一冊第七開）
冊頁 紙本 29.1x28.8 公分
臺北 國立故宮博物院藏

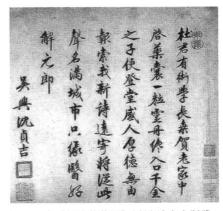

| 圖10 | 《報德英華圖》尾紙 沈貞吉題跋

二、沈恒吉

沈恒吉，沈澄之次子，名恒，字恒吉，以字行，別號同齋。

沈恒吉生於永樂七年己丑（1409）九月一日，卒於明成化十三年丁酉（1477）正月三十日，享年六十有九，次年正月三日葬於吳縣城西的隆池。「惟沈氏之先皆葬其里相城，至處士恒吉之卒也，其子周，視先塋卑隘，始擇地于吳

縣西山。行數日不得，他日得隆池焉。葬之。初，其地名龍池，周以其土隆然而起也，更今名」。[43] 應其子沈周之請，翰林修撰吳寬為其作〈隆池阡表〉。

由於其父沈澄非常好客，「一時名流相過從者日常滿座」，沈恒吉因此從小盡得與這些前輩們見面、接觸，從而「熏其德，漸其藝，以成其名」，人們都恭喜沈澄有這樣的兒子。

沈恒吉事父極孝。沈澄年老時，沈恒吉經常讓人到市場去尋訪各種珍饈美味來孝敬父親。有一次，一夥強盜半夜闖進沈宅，碰巧沈恒吉有事未住在家中，本來正好躲過災禍，但沈恒吉念及父母在家中，居然冒險返家，大聲呵斥匪徒。強盜們揮刀相向，利刃已碰到了沈恒吉的袖子。躲閃之間，沈恒吉掉到了水中，所幸水不深，才沒有淹到。人們都認為沈恒吉能這麼做實在不尋常。

沈恒吉相貌敦厚而神思清爽，溫然如美玉。其居所總是窗明几淨，陳設著古雅的器物，庭院中奇石嘉樹相互掩映，儼然圖畫一般。風日清美之時，沈恒吉經常穿戴古時的衣冠，登樓眺望；有時又乘一葉小舟進城，流連於寺廟僧舍之間，與僧人往還，焚香品茗，流連忘返。沈恒吉為人非常好客，有其父之風，每天備下美酒佳餚款待客人。與客人們暢飲一番，雖大醉，卻不會胡鬧，而是相互吟誦古詩歌以為樂。

沈恒吉自己視市朝榮利之事漠然如浮雲，但卻關心百姓民生，惠於鄉里。

正統間，周文襄公（忱）以工部尚書巡撫當地，沈恒吉被選為糧長。[44] 周知道沈恒吉的名聲，對他非常禮遇。適逢饑荒，周忱發廩賑貸，第二年春天，官府催還甚急，但民生未復，老百姓尚無力償還。沈恒吉帶頭向周申訴，希望到秋天再償還。開始周不允，沈恒吉遂反覆向其陳述利害，周悟出了其中的道理，聽從了他的意見。又如老百姓往往無力交足稅糧，富豪之家每每施以高利貸，使得這些百姓破產者比比皆是。針對這種情況，沈恒吉則向他們提供「無息貸款」，解決了當地百姓的困難。老百姓多年以後仍然感念其恩惠，念念不忘。至於對待他人不計仇怨，撫恤貧苦，為人排憂解難之事，則多不勝數。因此，吳寬在〈隆池阡表〉最後感歎道：「蓋沈氏自徵士（指沈澄）以高潔自持，不樂仕進，子孫以為家法，遂使處士（指沈恒吉）之仁心及於一鄉，況又掩於文藝之美，人不盡知之乎。」[45]

　　明人筆記中還記錄了一件沈恒吉的故事。沈恒吉晚年曾養了一條金絲犬，長不過尺，很乖巧，沈恒吉平時宴請賓客時，牠就乖乖地臥在桌下。過了三年，沈恒吉病重，此犬就不再進食，又過了幾天，沈恒吉不治去世，裝殮後，犬盤旋而號，竟夕方罷。停柩一年，犬日夜臥其側。到了下葬的時候，竟觸頭而死，隨主人而去。時人不禁感歎：「物之義如此！」大約主人溫良孝義，所豢養的寵物日受薰陶，也特別節義吧。46

　　在藝術方面，沈恒吉擅長作詩，出口成章，體裁清麗，著有《同齋稿》，藏於家，未行於世。此外更擅長繪畫，其妙處直逼宋人，但卻善自矜重，從不輕易落筆。

　　既是沈家老友，又是姻親的劉珏曾有〈寄沈同齋〉詩云：「藥欄花逕斷紅塵，坐閱昇平五十春。縹紙有書皆晉體，錦囊無句不唐人。新圖寫就多酬客，美酒沽來只奉親。昨夜天涯憶君夢，西風吹過楚江濱。」47 從中可見沈恒吉書法晉人，詩追唐風，且善繪畫。

　　沈恒吉的繪畫創作師法杜瓊。杜瓊《南村草堂圖冊》後董其昌跋云：「沈恒吉學畫于杜東原，石田先生之畫傳于恒吉，東原已接陶南村。此吳門畫派之岷源也。」（圖11）但從杜瓊與沈貞吉的交往來看，大約與沈恒吉應在亦師亦友之間。

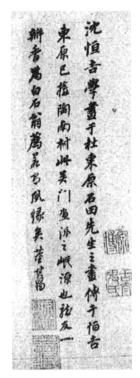

| 圖 11 |
杜瓊《南村草堂圖冊》後
董其昌跋
上海博物館藏

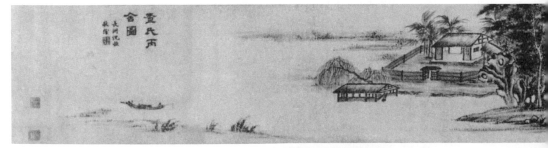

| 圖 12 | 沈恒吉《查氏丙舍圖》卷 紙本 淡設色 縱 26.8 公分 臺北 後真賞齋藏

據畫史記載，沈恒吉還曾師事沈遇。《無聲詩史》記沈周在自己《臨瓛樵雪圖》後的題識云：「⋯⋯先君同齋處士實嘗師之。但先君筆法稍加細潤，當時評二家之筆，謂瓛樵有岩穴之氣，先君得富貴之習。雖各自名家，而實出一缽也。⋯⋯」48 從記載中沈遇與沈澄的交往等情況來看，沈遇比沈澄小一歲，二人關係極為密切，因此沈遇算是沈恒吉的父執輩，則沈恒吉師事沈遇應是可靠的，但很可能並非正式拜師，只是日常創作中予以指點。

沈恒吉傳世及見於著錄的作品非常有限，這也印證了吳寬「自重不苟作」的說法。明代萬曆年間的著名鑑藏家張丑時，其作品已不多見，故張丑說：「第其遺跡絕少，故不為世所知。余僅觀其勝感八景一冊⋯⋯」49

沈恒吉的傳世畫作，目前僅見《查氏丙舍圖卷》一件。（圖 12）

此圖本幅描繪江南水鄉景色。汀渚坡岸，漁舟水樹，岸邊庭院草堂、湖石叢樹。畫面左側大面積留白，表現水面，小舟一葉，船頭一人垂釣，室內、庭院皆空無人跡，境界空闊清寂。款署：「查氏丙舍圖。長洲沈恒吉敬繪。」鈐白文印一。畫前引首陳道復隸書「丙舍圖」三字，卷後有李應禎為查文（仲學）所作墓誌銘、屠滽 50 為查恂（信之）所作墓誌銘、王鏊為查恂所作墓碑銘，以及查恂之子查應兆所書題記。據應兆所題可知，此圖是當年沈恒吉為查文選定當地霍山作為自己身後墓地所作。「丙舍」，是指在墓園的房屋。但從畫面來看，作者並未強調受畫人家族墓園這一主題，其中並無陰鬱蕭索之象，而更像是吳中文人的隱居之所，山邊水際，一派清逸絕俗的韻致。這種構圖，在當時的文人繪畫中較為

常見，如姚綬的《都門別意圖卷》、《吳山歸老圖卷》等均採用了左虛右實的構圖方式。

※ 按查應兆所記，是「……懷慶公（查文）解組歸里後徜徉山水間，一日登霍山，愛其勝，喟然歎曰：我百年後魂魄猶應戀此，因揮杖畫其地作生壙。相城沈隱君恒吉寫丙舍圖記其事。……」但在李應禎為查文所作墓誌銘中卻說：「同知懷慶府事查君仲學卒於官，其孤恂扶柩歸……」李文作於成化二十三年丁未（1487），查應兆題記則作於正德六年辛未（1511），時隔二十四年，則似以李應禎所記更為準確，但於本圖「查氏丙舍」這一主題無礙。

沈恒吉見於著錄的作品也極為有限。他曾創作一件漁父題材的山水畫，繪一人鼓棹垂釣，本幅自題：「此老粗疏一釣徒。服也非儒，狀也非儒。年來只為酒糊塗，朝也村酤，暮也村酤。胸中文墨半毫無。名也何圖，利也何圖。煙波染就白髭鬚，出也江湖，處也江湖。調一剪梅。時雨方霽，宿疴北窗，展玩古法名筆，聊為作此，贈誠庵老友一笑。恒吉。」圖上還有其兄沈貞吉的題詞一首：「一竿風月，一蓑煙雨，家傍釣臺西住。賣魚生怕近城門，況肯到紅塵深處。潮生解纜，潮平鼓枻，潮落放歌歸去。時人錯認嚴光，自是無名漁父。調鵲橋仙。八十三翁沈貞吉題于有竹居。」[51]

在中國古代，漁、樵、耕、讀四種生活方式由於其相對幽僻的環境及獨立的工作方式，被文人士大夫們充分理想化，並常常被用作文學藝術作品的主題，以表達作者避世遁隱的願望，其中尤以「漁隱」的素材被使用得最為普遍。這在中國是早有淵源的。如殷商末年的姜太公垂釣渭濱，東漢初年嚴子陵在嚴陵瀨的漁隱故事，《離騷》中假藉「漁父」以傳達避居山野的志向等，都是膾炙人口的漁隱故事。

到了元代，由於文明程度相對較低，蒙古族統治者不僅對國民實行了分四級（蒙古人、色目人、漢人、南人）的種族歧視政策，而且在相當長的時期內，廢除了科舉制度，漢族知識份子習慣的「學而優則仕」的道路被堵塞，一向在封建輿論下高踞人上的文人士大夫，在元代的各行各業中跌落到僅僅優於乞丐的第九位，江南士人遭遇尤甚。在這種條件下，文人士大夫不得不放棄仕進，縱興山水，寄情書畫。江南地區水網縱橫，河湖密佈，對於江南士人來說，「漁隱」也就成為更直接、更令人想往的逃避現實的方式，從而也就更頻繁地出現在繪畫作品中。（圖13）

明初，由於朱元璋對於張士誠據吳時蘇州文人多依附之懷恨在心，故對蘇州

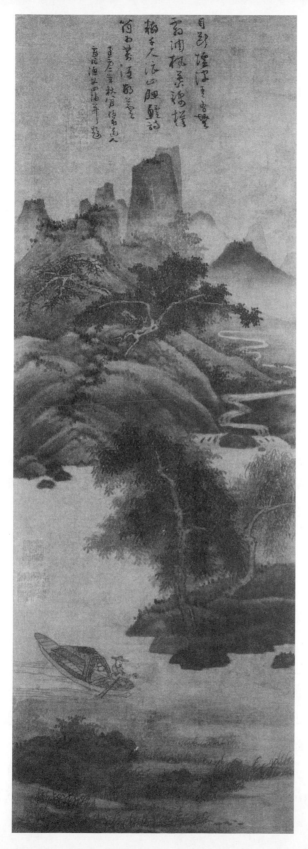

目斷煙波青草萋萋
雲浦楓葉鴻飛横
擱未放四眼離離詞
首如芳清韻遠塵
　　至正五年秋月梅花道人
　　戲墨海雲甫瑞年題

圖 13

吳鎮《漁父圖》

軸 絹本 墨筆

84.7x29.7 公分

北京 故宮博物院藏

採取了經濟和文化上的雙重高壓政策，一時吳中名士幾被清洗殆盡。吳寬《家藏集》中所作「先世事略」可以從一個側面反映當時的這種狀況：「先祖諱某，生元末，性醇謹謙厚，口未嘗出惡言，里中稱為善士。平生畏法，不入府縣門，每戒家人，閉門勿預外事。故**歷洪武之世，鄉人多被謫徙，或死于刑，鄰里殆空，獨能保全無事。**……」52 在這種只有「閉門勿預外事」才能勉強「保全無事」的社會環境下，文人士大夫自然只能遁跡於五湖三泖之間，則盛行於元代的「漁隱」題材也就自然被延續下來。

沈恒吉見於著錄的作品還有《婁江勝感接待寺八景》一件。在明代大收藏家張丑的《清河書畫表》和《書畫見聞表》中，均記有沈恒吉《勝感八景冊》一件，在《見聞表》中記之於「目睹」部分，說明張氏曾親睹此作。雖然二書均只列畫目，未及該畫的內容、筆法、特點等，不過，明代另一位著名書畫收藏家汪砢玉的著錄書中記錄的一件沈恒吉老師陳繼的作品─〈陳博士繼為婁江勝感接待寺八詠序並諸名公詩記〉則可以幫助我們瞭解恒吉這件繪畫的概況。

婁江勝感接待寺，在蘇州城東外，距城無百步，主其法席者為釋有中，「能樂空寂、淡泊自宜、游心於其道，又能以詩章發其志意」，時之君子「樂與之遊」。在他主持下，勝感接待寺「起蕪穢為寶勝，澈剡落為輪奐，整樹藝為喬鬱」，且在原有的玄音堂之外，增建了聽聞室、止息齋、含暉樓、挹清閣、松華堂、一掬軒、雲深處等七處建築，合為**八景**。有中不但自己「遍詠之，又求詠于巨公名士，詠于其徒，詠於其逸人……由是，接待之名稱揚于時，而君子樂過之者，誠在此也」。有中乃集眾人之作，加以刊刻，並請陳繼作序。陳繼素與有中交好，遂欣然命筆，於宣德二年（1427）八月望日寫下了洋洋灑灑、寓八景之名於其中、頗具禪意的序文。文曰：「……大凡浮圖謂超詣覺路者，未嘗外於物，亦未嘗囿於物。而物物隨物，悟之以融其性。然非得于**玄音**而達於**聽聞**，以歸其**止息**者，必膠于時，又何知**含暉**而可以喻中之光明者哉，又何知**挹清**而可以喻去濁就潔者哉，又何知**松華**而可以喻歷冰雪時至而芬芳者哉，又何知一**掬**之水其能照今古，一方之**雲**其能迷上下者，為之心所喻哉。」認為有中是不外於物、不囿於物，樂空寂、淡泊自宜，堪與名僧支遁相提並論。其後又以八景為題，各賦五言絕句一首，並在宣德四年（1429）孟春望日撰〈雲深處記〉一篇。陳氏詩文

之後，有王大倫等眾多文人題詩。[53]

　　以陳繼對有中之推崇、尊敬，有此詩文在前，則沈恒吉應老師之命或有中之請為之配圖或單獨作圖，應是情理之中的，且應是其精心之作，所繪內容，自然是寺中這八處景觀了。

　　此外，李日華在他的《味水軒日記》中也對此圖有所記錄：「婁江聖感寺《八詠圖》冊，沈恒吉寫圖，啟南之父也。**大都用南宋馬、夏、劉、李之法。**」並評價為「精刻過多」。[54] 由此可見，沈恒吉的繪畫是廣博兼師且均所擅長的。杜瓊曾在一首〈贈劉草窗三十韻〉的詩中，較為系統地評述了山水畫發展史中眾多名家風格，從「山水金碧到二李，水墨高古歸王維」，一直到元代的趙孟頫、錢選、元四家。雖然結語是「諸公盡衍輞川脈，餘子紛紛奚足推」，充分襃揚了後來董其昌所謂的「南宗」系統，但在對北派山水，如南宋四家的論述中，也給予了充分的肯定，如「乃至李唐尤拔萃」、「馬夏鐵硬自成體，不下此派相和比」。[55] 而沈恒吉與杜瓊亦師亦友，他們都有著共同的藝術追求，因此，在以董巨、元四家為主的基礎上兼師各家，是非常正常的藝術選擇。

　　這種描寫園林小景的作品，上承王維《輞川圖》、盧鴻《草堂十志圖》等文人畫傳統，下啟後來吳門山水畫中典型的園林化傾向和寫實性質的作品，成為後來吳門繪畫的一個突出特色。

　　此外，沈恒吉的其他繪畫作品，我們就只能從其友人的詩文中窺其端倪了。如吳寬有〈沈恒吉小景〉一首：「扁舟同泛十年前，夜宿西山一塢煙。逝矣斯人猶在目，古村黃葉帶清泉。」[56] 陳寬有〈題沈恒吉畫扇〉：「紅樹丹山領去舟，蘋花香老不勝秋。滄江風月誰人管，且向汀前問白鷗。」[57] 從中可見沈恒吉畫作清幽淡雅、空明靈動的意境。

　　沈恒吉的書法，目前可見的，只有劉珏《清白軒圖》上的一段楷書題詩：「十載天涯作宦游，黃塵飛滿紫貂裘。歸來不厭長途險，猶寫關山萬里秋。吳興沈恒吉。」鈐「同齋」一印。其書法似乎較乃兄更接近其父沈澄的書法面貌，在臺閣體的圓潤秀美之中，略具趙孟頫書法風貌。

第五章

沈周父輩姻親

一、徐有貞

徐有貞（1407-1472），初名珵，字元玉，號天全。吳縣人。宣德八年（1433）進士，任翰林編修。「土木之變」時主南遷，為廷臣恥笑，久不得升遷。景泰初更名有貞。後與太監曹吉祥、武清侯石亨等迎英宗復辟有功，擢兵部尚書兼翰林院學士，參與機務。不久又加封為武功伯兼華蓋殿大學士，掌文淵閣事，世襲錦衣指揮使，給誥券。誣殺于謙、王文，為世人所詬病。因與石亨等反目，被石等設計，失寵，流放雲南金齒為民。三年後被赦歸鄉。天順五年（1461）曹吉祥敗死，徐有貞方得見天日。《明史》評其人「為人短小精悍，多智數，喜功名。凡天文、地理、兵法、水利、陰陽方術之書，無不諳究」。58

徐有貞之弟有賢的孫女嫁給了沈周之子沈雲鴻，由此兩家成為姻親。早在天順元年（1457）徐有貞被發配雲南時，沈周就有〈送徐武功南遷〉七律詩一首。當時沈周僅三十一歲，尚未成名，但詩中對徐有貞這位既是姻親，更是曾經位極人臣的長者，卻是直抒胸臆，勸慰他「……天上虛名知北斗，人間往事付東流。金滕莫道無人啟，休把羈愁賦遠遊」。59「金滕」應為「金縢」，是《尚書》中的一篇。篇中講到武王患疾，周公禱於三王，

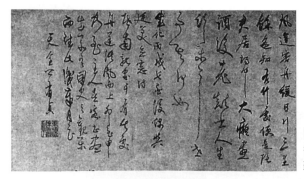

願以身代。史官納其祝冊於金縢匱中。其後周公因管蔡流言避居東都，成王開匱
得其祝文，乃知周公之忠誠，執書而泣，遂迎周公歸成周。沈周在此用此典故，
是寬慰徐有貞，不必擔心，您對皇帝的忠心，皇帝早晚會瞭解，不會永遠受小人
的蒙蔽的。在此時從人生巔峰一落千丈的徐有貞眼中，此詩無疑會產生無比的溫
暖。

徐從雲南回到蘇州後，「首為沈氏落筆志墓，自後與白石父子遂為忘形之交，
故其翰墨留於有竹居者為多也」。60 有存世作品為證，如上海博物館所藏徐有貞
《行書有竹居歌》（圖14）：「庭中無洛陽花，門外無章臺柳，只有猗猗綠竹萬竿，
綠滿舍前舍後。……」

徐氏晚年更常由沈周等人相伴出遊，兩人詩文酬答甚多，沈周畫作上也時常
可見徐有貞的身影。如「成化七年暑夜，天全徐先生夜過雙蛾僧寓小酌，踏月歌
邢惇夫黃知命夜歸詩因賦此索先生留題」，成化九年癸巳（1473）又有「次天
全翁雪湖賞梅六首」、「和天全、侗軒（祝顥）留別祖席」等。61

成化二年（1466），沈周始建有竹居，徐有貞與劉珏一起登門造訪，並在
劉珏所做的《煙水微茫圖》上題詩（圖15）相贈：「風逆客舟緩，日行三里餘。

| 圖 15 |
徐有貞跋《劉珏煙水微茫圖》
蘇州博物館藏

圖 14

徐有貞《行書有竹居歌》
卷 紙本 38.3x263.8 公分
上海博物館藏

遙知有竹處，便是隱君居。詩中大癡畫，酒後老顛書。人生行樂耳，世事其何如。
成化丙戌長至後，偶與廷美僉憲訪啟南親家于有竹處。舟逆溪風而上，卯至申乃
至。主人喜客甚，盡出所有圖史與觀，樂而賦此，識歲月雲。天全公有貞。」鈐
「東海徐元玉父」朱方印一。

※ 按題劉珏《煙水微茫圖軸》，蘇州博物館藏。另《郁氏書畫題跋記》卷十著錄一件《沈石田有竹
　　居卷》（《中國書畫全書》第四冊，頁 649），徐有貞題跋略同於此，年代、文字稍異，待考。

　　徐有貞曾遊靈岩山，填「水龍吟」詞一闋。有貞自己非常得意，自謂「超
妙」，手錄一份向沈周展示。後來，沈周在友人「恥齋」處見到此作的副本，便
次其韻和詞一首以寄託思念之情。詞前小引云：「……先生觀化已十年，予每登
山臨水，輒歌此詞，若見先生于乘風御氣之間，招之不得，涕淚隨之，先生亦必
知周於冥冥中也。……」62 可見二人情誼之篤。這種感情，必不是僅僅基於雙方
的姻親關係，或是徐有貞的身分、地位，而是更多地基於雙方在藝術上諸多的默
契和共識。當然，由於徐有貞的年齡、輩分、身分等，決定了更多地是他在藝術
上對沈周的影響。

　　天順末、成化初年，徐有貞返鄉至過世的這段時間，也正是沈周四十歲左右，
書法、繪畫風格全面轉變、成熟的時期，這恐怕不能完全說是一種巧合。

　　藝術方面，徐有貞以書法名世。善行草，出入懷素、米芾間，名重當時。錢謙
益《列朝詩集小傳》稱他：「草書奇逸，自負入神……筆墨淋漓，流傳紙貴。」63
王世貞稱他的書法「真書法歐陽率更，而加以飄動，微失之弱。行筆似米南宮。
狂草出入素、旭，奇逸遒勁，間有失之怪丑者」。64 由此可見，徐有貞的書法，
所學大抵不離唐宋諸家，並呈現為自家面貌。從傳世作品看，有《臨米芾珊瑚
帖》、《行書有竹居歌》，都明顯具有米芾的影響；行草書《別後帖》（圖 16）

| 圖 16 | 徐有貞《別後帖》冊頁 紙本 26.6x45.5 公分 北京 故宮博物院藏

則恣肆遒放，頗具個性；而前面介紹的他題劉珏《煙水微茫圖》上的書法，則縱逸略逾法度，似此類作品，在世人眼中，則難免王世貞所評「間有失之怪丑者」了。可以看到，徐有貞的書法，已經有意識地突破明初書風，取法唐宋，開始出現天真率意的審美取向。這種藝術取向和實踐，對沈周起到了一定的引導作用，對吳門書派的形成更有著重要的影響。

徐有貞雖不以畫名世，也未見作品傳世，但在其詩文集《武功集》中，類似〈題歲寒三友圖〉、〈湖山小隱圖〉、〈題四時小景〉、〈題畫梅〉、〈題畫蘭〉等詩作比比皆是，這種畫題不同於集中〈題金文鼎畫〉、〈題所翁出海龍圖〉、〈夏中書墨竹〉等明顯為題他人之畫的詩作，應是他題自作畫的詩，更有〈畫池上鷺〉65這樣的詩題，明確標明是其自己創作的繪畫。由此，其繪畫題材便涉及了山水、花鳥、松竹梅蘭等題材，說明他在繪畫方面也是比較全面的，但大約都是文人寫意一路而已。

明代張丑曾論述道：「古之名流韻士，有不事畫學偏饒畫趣者。如唐之李林甫、宋之蔡襄晁無咎、勝國冷謙及皇明徐有貞、祝允明，往往而是。」並記徐有貞一畫云：「徐有貞亦有《秋山圖》，自賦詩句題之，筆力極其豪放。今藏吳中

一大姓。」66 可為佐證。

同時，從他的詩文中，還可以零星看到他對繪畫的認識。如〈題漁父圖〉：
「世人不識先賢意，每事都從跡上求。一自子陵辭漢後，畫中漁父盡羊裘。」指
責近世畫家不求甚解，不追求畫作的內涵，居然讓漁父都像當年的嚴子陵一樣披
上了「羊裘」。這實際上是要求畫家重視作品形式與內容的結合。另有一首〈題
松雪枯木竹石圖為張文璿〉說道：「我愛吳興趙松雪，鳳毛龍骨天然別。平生遊
藝妙入神，片綃點墨皆奇絕。**由來畫法通書法**，精到天機盡毫髮。**從知寫意不寫
形**，何假丹青細塗抹。……竹枝歷落金錯刀，雨葉風梢清可悅。翁今仙去百年餘，
人世空傳畫及書。後來摹者雖復眾，**筆趣**終然難與俱。……」67 直接承繼了北宋
蘇軾「論畫以形似，見與兒童鄰」和元代趙孟頫「石如飛白木如籀，寫竹還於八
法同」的理論，宣導文人畫「寫意不寫形」，逸筆草草，講求「筆趣」。

書畫相通，再加以文學涵養，故吳中文人們問學之餘，在藝術方面往往觸類
旁通。正如張丑引《畫繼》作者宋代鄧椿之言所說：「其為人也多文，雖有不曉
畫者寡矣；其為人也無文，雖有曉畫者寡矣。」68

大約是徐有貞一生的經歷大起大落，太過傳奇，因此在明人的野史筆記中，
多存有關於他有「神術」的記載，姑錄兩條：

> 徐武功神術。武功伯徐珵雅奉摩利諸天法。當英廟初，或
> 中以飛語，英廟特加嚴刑以斃之。珵不能堪，遂借水以試
> 其術。俄而雷電交作，震殿一角，上以其冤而天監之也，
> 遂赦之，不知墮其術中矣。69
> 天順七年七月十三日，與劉宗序同訪武功徐公。日巳午，
> 公尚未盥櫛，良久方出。問曰：君輩曾見夜來天象否？某
> 二人對：無所見。公徐曰：宦官之禍作矣。我被曹吉祥所
> 害至此，其禍當甚於我也。某二人唯唯而退。是月，吉祥
> 之姪欽反，株連吉祥。公之言始驗。70

以上二則的結果都與史實相合，但說他借水行法、夜觀天象，則恐為無稽之
談了。但這些說法又似乎並非空穴來風。如《明史》說他「凡天文、地理、兵法、
水利、陰陽方術之書，無不諳究」，劉珏也在〈壽徐天全八詠〉中的一首〈草閣

集方〉中說道:「草閣閑來理舊囊,手抄寧厭字千行。全無政府清涼散,半是**仙家卻老方**。濟世欲將三代比,用心非在一身康。初辰小試**餐霞術**,絕勝青精煮作糧。」71 看來徐有貞對於道家的陰陽、修煉之術確是略知一二的,那麼那些傳說便也是有所依據了。

二、劉珏

　　劉珏(1410-1472),字廷美,長洲人。年少時即為蘇州知府況鍾賞識,欲推薦為吏,但劉珏對自己有著清楚的規畫,委婉地拒絕,轉而提出希望補為諸生,繼續接受教育,得到了允許。正統三年(1438)中舉,被薦授刑部主事,後歷官至山西按察僉事,故人稱「劉僉憲」。年近五十便致仕回鄉,自號「完庵」,「自以保其身名,幸而無虧,如玉返璞,以全其真。」72 修築宅院庭園,「創泉石花木,委曲有法,號『小洞庭』,歸意幽賞,風流宛然」73,直到成化八年(1472)去世,年六十三歲。

　　劉珏長於詩文書畫。其詩專法唐人,長於七律,詩格清麗,當時稱為「劉八句」,有《完庵集》傳世。他的書法,行楷師法李邕、趙孟頫,寬博秀美,草書則帶有當時流行的宋廣一路書體,極為流暢,行筆奔放而開敞。他的山水畫遠師董源、巨然,近法元四家,構圖緊密,筆法繁細,風格蒼鬱。王穉登《國朝吳郡丹青志》稱其「風疏雲逸,清矣遠矣」,將其歸入「逸品」。74

　　劉珏年輕時與沈貞吉、沈恒吉兄弟曾一同師事陳繼。後來,其長子迎娶了沈周之姊,兩家更成為姻親。都穆記云:「僉憲長子,石翁之姊夫也。」75 故劉珏與沈氏家族交往極密切,經常一起出遊,或相互唱和。如劉珏曾有〈寄沈同齋〉、〈留別沈繼南〉等詩,另一首〈題畫扇寄沈南齋、同齋〉云:「雪後西莊似輞川,泛舟猶憶十年前。梅花落盡城頭角,猶自談詩夜未眠。」76 從中可見劉珏與沈家幾代人的交往。

　　除詩文互贈外,劉珏與沈氏諸人還常在對方書畫作品上題詩贈答。如劉珏的《清白軒圖》(圖17)上就有沈澄、沈恒吉、沈周祖孫三代的題跋,堪為藝林佳話。

　　該圖作於天順二年(1458),劉珏時年四十九歲。軒名「清白」,大約是

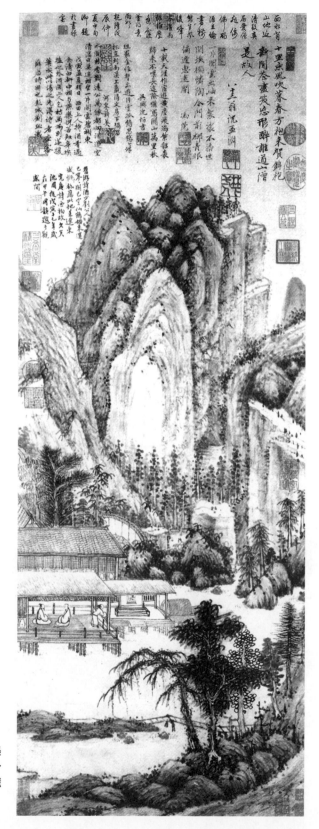

圖 17
劉珏《清白軒圖》
軸 紙本 水墨
97.2x35.4公分
臺北 國立故宮博物院藏

喻其為官清正廉潔。該圖的創作背景，學者認識不一。有認為作於劉珏任地的居室；也有的認為是其故鄉的自家宅院。[77] 根據畫上眾人題識分析，此圖應是作於其回鄉之初，沈澄父子等故人燕集於劉宅之中的清白軒，有僧人持酒肴來訪，酒酣乞畫，劉珏遂作此以贈，燕集眾人題詩其上。因為本幅上有沈恒吉的題詩：「十載天涯作宦游，黃塵飛滿紫貂裘。歸來不歎長途險，猶寫關山萬里秋。」而沈孟淵詩句「方袍來賀錦袍新」中的「方袍」，代指僧人，應該就是劉珏題識中所說的「西田上人」（沈澄詩見前文）。十六年後的成化十年甲午（1474），劉珏已去世二年，沈周在畫上題寫了詩句：「舊游詩酒少劉公，人已寥寥閣已空」，表達了對劉珏的無限懷念。

此畫作於劉珏盛年，非常成熟。構圖繁密，但上部的天空和中下部的水面疏通了畫面，使之不顯逼塞。筆力堅實而不刻板，山石、土坡的皴法以及樹木枝幹的畫法、樹葉的點法，都明顯帶有元人的影響，筆墨細緻而較為工穩。

與此圖相對應的，是劉珏作於去世前一年六十二歲的《詩畫卷》（圖18）。

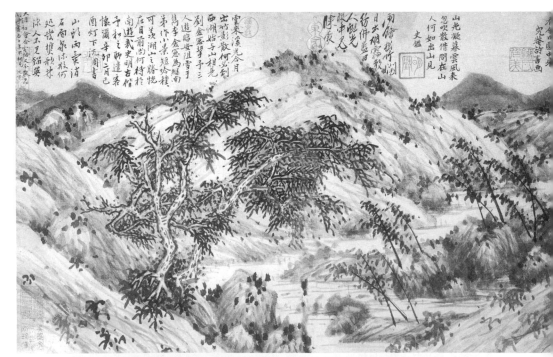

| 圖 18 | 劉珏《詩畫卷》卷 紙本 水墨 33.6x57.8 公分 華盛頓 弗利爾美術館藏

成化七年辛卯（1471），劉珏與沈周、沈召兄弟和沈周的兒女親家史鑑一同前往臨安遊覽，被雪所阻，盤桓於嘉興，客中遣興，劉珏遂作畫賦詩贈予沈召。

此圖筆墨極為縱肆，富有律動感的皴條和苔點縱橫畫面，樹木和叢竹欹側搖曳，一派風吹雲散，月影凌亂的景象。整個畫面不同於《清白軒圖》的靜謐閑雅，而是在寂靜無人的水溪山谷間更多地營造出自然界的動勢，靜中有動，動靜結合。樹木的形態和筆法與《清白軒圖》近景的兩株樹木仍有著比較明顯的相似之處，皴法與苔點則變化較大，其表現手法已可以清楚地看到對沈周成熟期粗筆畫風的影響。本幅除了劉珏、沈周、史鑑等三位當事人的題識外，還有沈周的妻弟陳蒙的題詩，與前述的《清白軒圖》都可看作沈氏家族藝術交遊的典型作品。

※ 陳蒙（？–1482），字允德，號育庵、東家生。生於詩禮之家，自幼穎異，氣高志亢。多病而不廢讀書，過目即記。善詩文，有《育庵集》。沈周撰〈育庵先生墓誌銘〉，載於《石田先生詩文集》卷九。

在劉珏的繪畫風格中，有很多來自元四家中的吳鎮。如在前文中曾經提到的劉珏與徐有貞同訪沈周於有竹居時，劉珏所作的《煙水微茫圖》（圖19），圖中採用了三段式構圖，近景叢樹農田，中間湖水浩淼，遠山層疊映帶。筆墨渾成，意境深邃，一片蒼翠秀潤之氣薰人眉宇，確當得「煙水微茫」之境。其與吳鎮傳世的《漁父圖》（圖20），不論是構圖還是筆墨，均有著明顯的承繼關係，可以看出劉珏對吳鎮的師仿，只是圖中近景將吳鎮畫中常見的陂坨水岸改成了農田。這是明代吳門繪畫中寫實風格的體現，較之元代繪畫更加貼近生活，更加清新自然，當然隨之而來的，元代山水畫的那種蒼茫野逸的意蘊也就被淡化了。這是時代風格使然。圖上劉珏自題詩：「煙水微茫外，舟行一舍餘。既覓沈東老，還尋陶隱居。冰絃三疊弄，繭雪八分書。醉和陽春曲，空踈愧不如。」另有徐有貞一詩及題記，由此知此圖作於成化二年丙戌（1466），劉珏時年五十七歲。劉詩見於《完庵集》，題為「過沈石田有竹居次徐天全韻」[78]，詩之韻腳也確與徐詩合，則二人確為一時之作。

較《煙水微茫圖》更典型的師法吳鎮的作品是北京故宮博物院所藏的《夏雲欲雨圖》（圖21）。此圖描繪夏日山景，極具氣勢。濃雲勃鬱，山影明滅，飛淙迸壑，林蹊深塢，一派山川渾厚、草木華滋的景象。弘治十八年乙丑（1505），

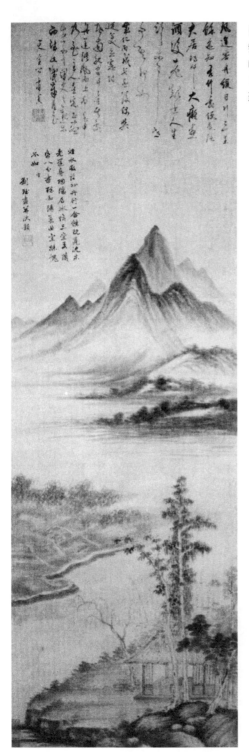

|圖 19|
劉珏《煙水微茫圖》
軸 紙本 墨筆
139.4x44 公分
蘇州博物館藏

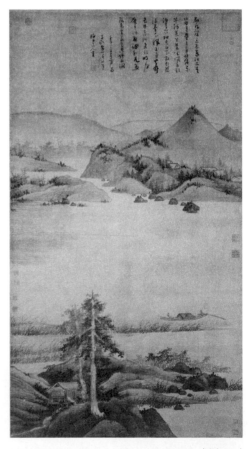

|圖 20|
吳鎮《漁父圖》
軸 絹本 墨筆
176.1x95.6 公分
臺北 國立故宮博物院藏

劉珏去世三十三年之後，七十九歲的沈周感念昔年師友物是人非，在圖上題寫了長詩及此圖創作始末。據沈周題識可知，原來吳鎮曾有一幅《夏雲欲雨圖》，為夏昶所藏，劉珏向夏昶借來，用了數月的時間觀摩、臨仿，完成了這幅作品。當時就展示給沈周，沈周為之歎賞，稱其「奪真」，劉珏自己也十分滿意、珍愛。沈周題詩道：「完庵再世梅花庵，官廉特於山水貪。記榻此幀梅妙品，奉常寶蓄金惟南。假歸洞庭小石室，終日默對心如憨。心開手應遂捉筆，水墨用事空青藍。……梅庵如在當歎息，逼人咄咄夫何慚……」將作者比作吳鎮再世，就算吳

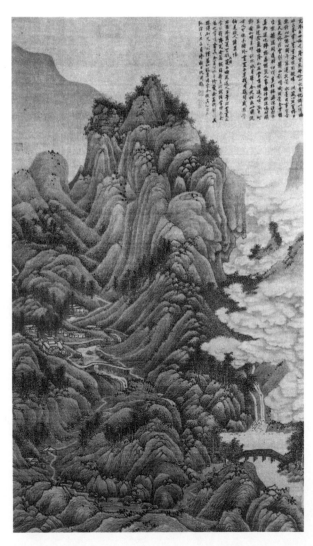

|圖 21|
劉珏《夏雲欲雨圖》
軸 絹本 墨筆
166.3x95 公分
北京 故宮博物院藏

鎮復生也要為之歎息，可算給予作者極高的評價。而「官廉特於山水貪」、「終日默對」、「心開手應」等語，則充分表明劉玨對吳鎮畫法及此圖投注的心力。

從作品看，此圖確有吳鎮遺意，但細潤清麗之處，略別於吳鎮的厚重粗獷，而細密的大披麻皴的筆法又不乏董巨遺法。畫面右側彌漫山間的滾滾白雲，以細線勾勒輪廓，或留白或暈染，表現出豐富的層次和動感。這種對雲霧的處理方式在明代吳門繪畫中是較為獨特的。

鑑賞、收藏

關於劉玨的收藏，吳寬曾經描述：「近歲號能鑑賞書畫者，吾蘇有劉僉憲廷美、華亭有徐正郎尚賓二公。既皆以博雅見稱於人，而又力足以致奇玩，故人家斷縑殘墨率歸之。其得之既多而益不足，為之廢寢食，汲汲走東西購求不已。歲久，大江之南稱收蓄之富者莫敢爭雄焉。二公既沒，士大夫愛其雅才清韻，無復見斯人也，相與歎惋。然二三年來，吳人所得書畫固有出於他姓者，而為二公嘗所得者亦不少也。」[79]

也許真的是因為身後子孫不肖，收藏多有流散，現在見於記載，明確為劉玨收藏的，只有巨然《赤壁》、《雪屋會琴》二圖（有金趙閑閑諸人詩）、高克明山水卷（即見前之沈氏收藏的高克明《溪山雪意圖》）[80]、宋黃巖叟、李樂庵、梁克家、趙令畤、范石湖、李泰發諸賢手帖冊等[81]少數幾件了。

沈周之於劉玨，可謂亦師亦友。按年齡和輩分，劉玨應為沈周叔伯，但二人多年的交流、默契，無論是感情上的依戀，還是藝術上的認同，都遠勝於一般親友。因此沈周稱劉玨為「同心友」[82]和「知己」，如〈哭劉完庵〉一詩中有句云：「故人不見見新丘，滿目斜陽水亂流。……半生**知己**酬清淚，一夜傷心變白頭。……」[83]讀之令人肝腸寸斷。

第六章

沈 周

一、生平

　　大明宣德二年（1427）十一月二十一日，沈周生於相城，正德四年
（1509）八月二日卒，享壽八十三歲。正德七年壬申（1512）十二月
二十一日葬於相城西滕字圩之原（即今蘇州吳縣湘城鎮西庵橋，見圖22
沈周墓）。

　　沈周自幼「娟秀玉立，聰明絕人」，少年時代就表現出極高的文藝方
面的天分。年十一，代父為糧長，聽宣南京。當時的南京地方官崔恭雅尚
文學，見到沈周作的〈百韻詩〉非常吃驚，懷疑不是他自己所作，當面命
題，命其作〈鳳凰臺歌〉一首，沈周援筆立就，且詞采爛發，崔乃大加激
賞，將他比作唐代著名天才詩人王勃，並當即減免了賦役。[84]

　　隨著年齡增長，沈周更加致力於學業，博覽群書，「群經而下，若諸
子史集、若釋老、若稗官小說，莫不總貫淹浹」。[85] 而這種積累，體現在
他的詩文上，表現為縱橫百出，不拘拘於一體之長。沈周一生著述頗豐，
有《石田稿》、《石田文抄》、《石田詠史、補忘》、《客座新聞》及《沈
氏交遊錄》等多種。[86] 詩文之外，他更遊藝於書畫，成為吳門畫派的一代
宗師。

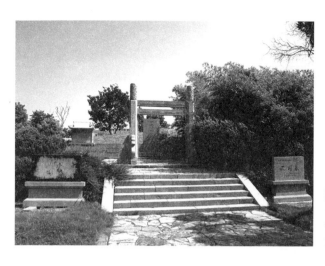

| 圖 22 |
沈周墓
攝影 / 婁瑋
2011 年 7 月

　　大約從成化二年丙戌（1466）開始，沈周將故宅西面不足一里的一處舊宅闢為別業，這就是著名的「有竹居」。到成化七年辛卯（1471）沈周時年四十五歲時，再次修葺一新。[87] 自此，他將家事交付給長子沈雲鴻，自己則悠遊林下，每逢「佳時勝日，必具酒肴，合近局，從容談笑，出所蓄古圖書器物，相與撫玩品題以為樂」。[88]

　　中年以後，沈周聲名日盛，登門求其詩文書畫者日眾。有竹居雖然地處蘇州郊外，但每每黎明，大門還未開，來客「舟已塞港矣」。為了躲開這些「好事者」，沈周每逢有事到蘇州去，都特意選擇偏僻的地方入駐，但求書索畫者仍「履滿戶外」。[89]

　　沈周對父母、兄弟，極盡孝悌之道。父親沈恒吉在世時，好客喜酒，每飲必醉。沈周不善飲，但為了讓父親高興，每次都勉強苦撐，每每喝醉，等到沈恒吉去世後就再也不這樣了。對其母，沈周「奉母寢膳不少離，母有所往，輒翼輿刺舟、挈甘旨以從」[90]，直到其母年九十九去世，沈周已八十歲，「猶孺慕不已」。[91]其弟沈召身體不好，沈周便與他共起居、同坐臥，悉心照料一年多。

　　對鄰人和朋友，沈周則堅持以仁義待人。有鄰人家失物，誤以為沈家同樣的東西是自家的，沈周不作辯解，任由其取去，直到對方自己明白以還。沈周曾以重價購得古書一部，適逢有客來訪見到，驚詫地認出是自己丟失很久的藏書，並指出某頁書記某事以為憑證。沈周當即歸還，但終究不肯透露向他出售

者的姓名。

　　自景泰年間起，沈周已有重名。據記載，郡守汪滸「欲以賢良舉之，以書敦遣」，沈周問卜之後，得「遯之九五，曰嘉遯貞吉」92，遂予婉拒。但回顧沈氏家族一貫的傳統，這很可能是沈周為拒絕郡守所用的一個託辭。

　　雖然自沈澄開始，沈氏一門「不樂仕進，子孫以為家法」93 但他們又大都與官員，甚至是朝廷重臣保持著良好的關係，如沈周「每聞時政得失，輒憂喜形於色，人以是知先生非終於忘世者」。94沈周拒絕了郡守汪滸後，反倒更加受到政府官員們的重視，「一時監司以下皆接以殊禮，尤為太保三原王公所知」。「太保三原王公」即王恕（1416-1508），字宗貫，三原人。正統十三年進士。累官至禮部尚書，加太子太保。卒贈特進左柱國太師，諡端毅。成化十餘年間，曾以兵部尚書兼右副都御使巡撫南畿。按文徵明所撰〈沈先生行狀〉中對沈周與王恕的交往有著生動的描述：「公（王恕）按吳，必求與語，語連日夜不休。一日論諫，先生（沈周）曰，對章伏諫，非鄙野人所知，然竊聞之，禮上諷諫而下直諫，豈亦貴沃君心而忌觸諱耶。公遽曰：當今之時將為直諫乎，抑亦諷乎？先生曰：今主聖臣賢，如明公又遭時倚賴，諷諫、直諫蓋無施不可。公徐出一章，示之曰：此吾所以事君者，試閱之。先生讀畢曰：指事切而不泛，演言婉而不激，於諷諫、直諫兩得其義矣。公以為知言。」一位在職的朝廷重臣，居然拿奏章與一位平民商量、徵求意見，這種談話，不論是內容還是形式，都遠遠超過了一般的官員與平民的關係，充分體現了王恕對沈周的信任和倚重。即便如此，沈周並未恃寵而驕。「同時文學之士為上官所禮者，往往陳說時弊。先生不然，曰：彼以南面臨我，我北面事之，安能盡其情哉！君子思不出其位，吾盡吾事而已」。95這種做法，充分表現出沈周「知足不辱、知止不殆」的人生準則和有禮有節的行為方式。96

　　其實，沈周一生之中交誼最厚的當朝官員，除王恕外，當屬同為蘇州人士的吳寬和王鏊。吳寬（1435-1504），字原博，號匏庵，成化八年狀元，官至禮部尚書，卒贈太子太保，諡文定。王鏊（1450-1524），字濟之，號守溪。官至戶部尚書文淵閣大學士，加少傅兼太子太傅，卒諡文恪。文徵明曾對王鏊說：「石田之名，世莫不知，知之深者誰乎？宜莫如吳文定及公。闡其潛而掩諸幽，則唯公在。」王鏊稱是。97此外還有程敏政、李東陽等也都與之交往甚密。也許，正

是因為有了與這些人的長年交往，加之沈家世代的學養薰陶，才使得沈周能夠自然地保持不卑不亢的處世態度。

關於沈周，還有一個著名的故事：有太守名曹鳳者，不識沈周「為何許人也」，在召集畫工為衙署畫壁時，被奸狡小人將沈周之名混於畫工名單中。有人說這是「賤役」，勸沈周不要去，但沈周認為「義當往役，非辱也。具老人巾服往供事」。後來曹太守入觀京城，屠太宰（滽）、長沙公（李東陽）紛紛詢問沈周近況、是否有書信帶來，「曹錯愕無以應」。吳寬拿出自己收藏的沈周繪畫，讓曹假作是受沈周之托帶給屠、李諸人的，並教他說：來時沈先生正在生病，所以沒有修書。歸吳後，曹太守趕忙到相城去拜訪沈周，沈周歡然相迎，沒有一點不快。98 以老年沈周在當地的聲望，地方官完全不知其為何許人，似乎有些牽強。但從這則故事可以看出，一是沈周與朝中諸公的關係之密切，二是沈周為人之敦厚寬容、不卑不亢，三是沈周的畫作在當時的京城上流社會中是很受歡迎的。

綜合上述資訊，我們可以看到，沈氏家族雖然均未入仕，以「隱君子」著稱於世，但並不排斥與官府中人的交往，甚至有時是主動地結交。周忱曾問政於沈澄、沈恒吉父子兩代，沈澄對金問的資助，特別是沈周在十一歲時代父為賦長，聽宣南京時作百韻詩呈給地方官崔公（「先生為百韻詩上之」），這是主動地向地方官展示才華。當然，後來沈周也屢次拒絕了朝廷的徵召，以奉養老母為名拒絕出仕，終其一生為隱士，在《明史》中被列入〈隱逸傳〉。可以說，沈氏家族，是以入世的心態，過著出世的生活。

別號「石田」、「白石翁」的由來

沈周自號「石田」，晚年有號「白石翁」，其意義何在呢？

沈周曾請楊循吉為其作《石田記》，可能是由於楊循吉遲遲未能交稿，沈周專做一首詩催促他：「速楊君謙石田記。山中有白石，廣衍得數畝。**堅瘠不可耕，無用實類某**。朋從從加稱，遂為石田叟。稱者非譽辭，我亦甘其受。楊子許為記，其言食已久……遑遑日翹佇，拜嘉亦當有。」99 從此文可以看出，沈周之所以自號「石田」，是將自己比作山中「廣衍數畝」、「堅瘠不可耕」的白石，自喻「無用」之意。這種「無用」，實際上是繼承了莊子的思想。

　　《莊子‧人世間》中說：「山木自寇也，膏火自煎也。桂可食，故伐之；漆可用，故割之。人皆知有用之用，而莫知無用之用也。」[100] 意思是說，山中樹木，若成材便會被斫伐，膏能照明，所以被煎燒。桂枝可供藥用，所以桂樹被砍伐，漆可供器用，所以漆樹被割。世人都知道有用事物的作用，卻不知道無用事物的作用。主旨在於說明事物因無用才得以保全，「無所可用，安所困苦」，體現了道家明哲保身、避禍遠害的人生觀。沈周以「石田」自號，也是一種自我祝福的意思吧。

　　此外，唐寅曾有一詩為沈周詩集而作，也提到「石田」。詩云：「先生守硯石為田，水似秋鴻振滿天。千首新詩驚醉飲，一簞脫粟共枯禪。移山入眼成青色，和雪勞心顯白顛。自是隨行常捧席，故將名姓附餘編。」[101] 這裡意指沈周以硯石為田，白首窮經，耕耘不輟，名滿天下，是唐寅借用「石田」之名，行讚譽之實，應是詩人的一種靈感和演繹，而非沈周自己取號「石田」的本意。

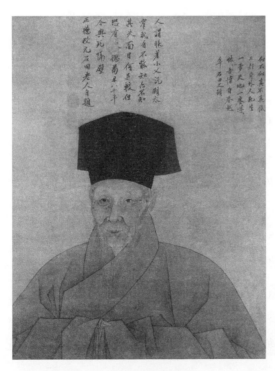

| 圖 23 |
佚名《沈周像》
紙本 設色
71x52.4 公分
北京 故宮博物院藏

沈周晚年所用另一別號「白石翁」，應該也是沿用此號之義，因年齡日長引申而出的。關於此號的啟用，詳見下文。

相貌神采

沈周的相貌，在其老友王鏊筆下描述為：「風骨潔修，眉目媚秀，外標朗潤，內蘊精明。」102 到了明末清初的錢謙益時，則更加入了主觀的色彩：「風神散朗，骨格清古，碧眼飄須，儼如神仙。」103 而從現存的沈周晚年肖像（圖 23），我們確實可以看到一位清臞文秀的老人形象。

臺州人士鍾希哲曾為石田畫像，沈周老友吳寬為此像作贊說：「金石其聲，玉雪其膚。身處乎一邑，名揚乎兩都。設几乞言，有敬老之郡縣；欸門求見，有好賢之士夫。辨博傾坐，人而守之以訥通明，識時務而處之若愚。塞胸中之丘壑，洩指下之江湖。演而為詩，溢而為書，豈特王摩詰之輩，抑亦文與可之徒。妙哉，鍾老寫此，酷如清冰玉壺之瑩徹，**碧梧翠竹**之扶疏。吾又見石岩裡之**謝幼輿**也。」104 這篇贊文從形貌入手，主旨在於闡述沈周的學養之通博，書畫之精妙，人品之高潔，胸襟之散朗，可謂高手。

謝幼輿，即謝鯤，字幼輿，東晉士大夫。《世說新語》記載，晉明帝曾問他：「君自謂何如庾亮？」謝答曰：「端委廟堂，使百僚準則，臣不如亮。一丘一壑，自謂過之。」105 表明他嚮往隱退山林的心跡。後來，顧愷之為謝鯤畫像，將其畫在岩壑之間，人問其故，顧即引用了謝氏的話，並說：「此子宜置丘壑中。」106 千載之下，這已經成為歷代文人追求的一種典範，特別是元代趙孟頫創作了他的名作《幼輿丘壑圖》藉以自況之後，更是為後世文人畫家所仿效。吳寬此處以謝幼輿比況沈周，乃是高度評價其品格。

贊中的「碧梧翠竹」也並非虛指，而是沈氏家中確有一處軒室，名為「碧梧蒼栝之軒」。沈周曾以此為題作詩述之：「碧梧蒼栝之軒。吾寢之前有屋甚虛明，屋下有一梧一栝竝秀於庭，因名之云。吾軒陋無取，賴有此嘉樹。梧栝各一植，當前鬱分佈。正比雙國士，衰然在賓祚。我是軒主人，對越自朝莫（暮）。讀書接葉下，小酌亦可具。徘徊弄華月，涼影亂瑤璐。……但笑三千年，羽化我當

去。我去空此軒，當為誰所住。軒亦空此樹，當為誰所顧。**存亡俱冥冥，天地聊一寓。**」107 反映出作者「天地者萬物之逆旅，光陰者百代之過客」的豁達心境。此詩作於成化十五、六年（1479–1480）間，而鍾希哲為作沈周此像定是石田晚年，因此吳寬應該知道沈氏此詩，而於文中及此，雖只一筆帶過，但卻是意在宣示沈周的風骨、境界。

以藝交友

沈周詩文書畫名聞天下，自然少不了以之作為交友的手段，旁人在與他的交往中也自然少不了在這些方面的需求。與沈周交往甚密的程敏政就是一個典型的例子。

在程敏政的《篁墩文集》中載有幾封程氏致沈周的信札，連起來看，非常有趣：

> 累年闊別，甚欲一見，以寫所懷。不意舟次吳門，匆匆竟不得一面。人生離合，不偶如此。聞是日到舟值蔣令君在坐而去，不勝悵然。繼聞君謙儀曹誦左右見贈佳作，有「人從今日去，雨到幾時晴」之句，亦甚欲請書為行李之重不可得也。過吳江得一絕寄上，未審達否？今重錄去，蓋數年來欲求大筆一二紙，增輝蓬壁，因循迫今。今蒙恩被放南歸，分為世棄，雖有登臨之興，又恐側目者未已，累及溪山意。惟閉門卻掃，修身補過為宜。然溪山之樂不可孤也，敢輒以請於左右，**倘肯垂意，不惜一揮手之勞，使走不出戶而得大觀，時加觴詠，以了餘生，則先生之惠大矣。**絹一疋，可備四段，謹託汪廷器鄉兄寄上，外粗幣兩端、墨一笏、蓍草一束，少伸遠意。深愧不腆，幸目入余惟保圖以慰林壑。不具。108

> 子瑾鄉契過山中，知有吳下之行，且將躬訪石田，輒此上問。廷器託請佳制，今四年矣，豈猶以為俗士不足當無聲之詩邪？抑或以為稍有知，故非得意者不欲相畀也？子瑾將裹糧叩門，不識先生何以處之？草草布此，幸發一笑。109

蒙餞，以新圖副之，傑作。明其出處，加以規箴，厚義高懷，
出常情萬萬。僕以三月四日抵京口，因便附此上謝。所許
妙染，既已執筆，當賜玉成，不至中輟也。已領曾�奉侯。
不能多言，乞心矚幸甚。[110]

除以上三札外，還有一詩：「簡沈石田啟南求畫。孤舟搖盪出風濤，涉水登山也自勞。乞取生綃圖四景，臥遊容我醉松醪。」[111]

前兩封信札應該說的是同一事情：弘治元年戊申（1488）冬，時任少詹事兼侍講學士的程敏政因雨災被御史王嵩等彈劾，因勒致仕。[112] 程敏政南歸途中舟次吳門，欲見沈周未果，遂托人攜帶繪畫材料和禮物及親筆信，請沈周為之繪圖，但直到四年之後，沈周也未滿足他的要求。程氏非常氣惱，便以半開玩笑的口氣又書一札，實際是責備沈周：你是認為我是俗人，不配得到你的畫呢，還是覺得我是個內行，不是自認為得意之筆不好意思送給我呢？並託另一位正要去吳門的朋友帶去，催此清償。

第三封信，應是程氏剛剛造訪吳門，沈周為之餞行，並贈其新繪製的畫，程氏走到京口，寫信致謝，並提醒沈周：你答應給我的畫，既然已經開了頭，就一氣呵成吧，千萬別又半途而廢了。大約是吸取了之前索畫沈周一拖再拖的教訓了吧。

從以上幾段可以看出：

一、官員、文士們索畫，很多目的在於「臥遊」，以遣「登臨之興」，「使走不出戶而得大觀，時加觸詠，以了餘生」。

二、大約是平時索畫的人太多，因此即便是程敏政這種身為朝廷重臣的老友，沈周也是得拖且拖，無法及時完成。在這種情況下，市場上出現大量的偽作也就不足為奇了。

二、師承

作為蘇州相城大家望族子弟，沈家在沈周很小時就為他延請老師，教授文學、書畫。

　　有一位陸德蘊先生，可能是沈周最早的啟蒙老師。「陸布衣德蘊。德蘊，字潤玉，雲間人，隱居北郭。好古博學，攻吟詠。相城沈恆吉招致家塾，教其子，即白石翁也」。[113] 但這位陸先生從未見於沈周自己的文字之中，大約只是最初極短時間內的啟蒙老師。

　　沈周真正意義上的啟蒙老師，是陳寬。

　　陳寬（1404-1473），蘇州吳縣人。字孟賢，號醒庵，陳繼之子。與其弟陳完（字孟英）「皆能文，而寬尤長於詩」，[114] 著有《醒庵詩集》。清代乾隆年間的吳縣人彭蘊燦所輯著的《歷代畫史彙傳》說陳寬「作畫與杜瓊、劉玨等名品相同」[115]，那是說他善畫山水了。但不知何據，姑存此說。

　　由於沈恆吉、沈貞吉皆師從於陳繼，且沈良琛與王蒙、陳汝言等的交往，可以說，沈、陳兩家是世代交誼，很自然地延請陳寬作為沈周的老師。

　　至於沈周何時開始師從陳寬，至何時結束，未見有明確記載，但據文徵明所作〈行狀〉介紹，陳寬向來在文學方面自視甚高，從不輕易稱許別人，但沈周所作經常超過他的水準，於是陳寬「遂遜去」。而這「遜去」的時間雖未明確指出，但有其他情況可以參考。如〈行狀〉指出，沈周「年十一代其父為賦長，聽宣南京。時地官侍郎崔公雅尚文學，先生為百韻詩上之。崔得詩訝異，疑非己出，面試鳳凰臺歌。先生援筆立就，詞采爛發，崔乃大加激賞，曰王子安（勃）才也。」[116] 十一歲時能夠在文學上有此成就，恐怕陳老師認為這位學生已經成熟，不再需要自己的教誨，也就不會太遠了。因此，沈周師從陳寬應該時間也不是很長。

　　不過，對於這位老師，沈周是非常的敬重。在陳寬七十大壽之年，即成化三年（1467），沈周創作了他的代表名作《盧山高圖》，在圖上的長篇詩題中，沈周先是吟頌了盧山的崇高巍峨，而後寫到：「陳夫子，今仲弓，世家盧之下，有元厥祖遷江東。尚知盧靈有默契，不遠千里鍾於公。公亦西望懷故都，便欲往依五老巢雲松。昔聞紫陽妃六老，不妨添公相與成七翁。我嘗遊公門，仰公彌高盧不崇。丘園肥遁七十禩，著作揹揹白髮如秋蓬。文能合墳詩合雅，自得樂地於其中。榮名利祿雲過眼，上不作書自薦，下不公相通。公乎浩蕩在物表，黃鵠高舉凌天風。成化丁亥端陽日門生沈周詩畫敬為醒庵有道尊先生壽。」

因為陳氏祖籍江西廬山，在陳寬曾祖父陳徵（字明善）時才徙居吳中。因此，沈周此圖以廬山高為題，既切合陳氏郡望，又將老師比擬為高偉的廬山，取「高山仰止，景行行止」之意，對老師的學養、人品均推崇備至，可以看出陳寬在沈周心目中的地位。

與以上兩位相比，對沈周影響最大的老師，恐怕要說是杜瓊了。

杜瓊（1396-1474），字用嘉，吳人，也曾從學於陳繼。杜瓊博綜古今，為文和平醇實而本乎理，作詩沉著古雅而有風致。所居近宋朱長文樂圃，其東有原，故自號「東原」，吳人稱為「東原先生」。杜瓊事母至孝，地方官屢薦，皆以母老堅辭不就；有姐姐年老，杜瓊侍奉不輟；為人耿介，行為處事有自己的準則，但又不偏激，「凡賢愚不齊之人皆可與語」，「地侵於鄰而不爭，金盜於僕而不問」。117 如此種種為人行事，與沈周簡直就是互為翻版，可見杜瓊對沈周的影響。

杜瓊與沈貞吉、沈恒吉交誼很深，且同師陳繼，故與沈家關係甚密。從現有資料看，他是沈周唯一自稱「門人」的老師。北京故宮博物院藏有沈周《東原圖卷》。該圖紙本，設色，繪茂林叢竹，板橋遠山，竹下茅亭，一人倚書而坐，一人攜杖而來。畫本幅款署：「門人沈周補東原圖」。尾紙有「杜東原先生年譜」，款署「門人沈周編次」。譜後附祭文一篇、詩一首，款署「門人沈周百拜」。據徐邦達先生考辨，該圖是臨摹本，但原作是沈周晚年真跡，故其自稱「門人」是可信的。另，沈周所編《杜東原先生年譜》，署款為「門人長洲沈周編」。118

在藝術方面，沈周應該得到了杜瓊更直接的影響。

杜瓊不但能夠創作，而且對畫史也非常精通。前文曾提到杜瓊所作的一首〈贈劉草窗三十韻〉七言長詩，對從上古時代的象形書畫，到秦漢、晉唐、宋元，一直到對明代王紱、謝縉等人進行了較為詳細的梳理和評點，充分反映了杜瓊對畫史的認識和藝術取向，對於研究杜瓊和沈氏家族的繪畫思想都有著重要意義。全文如下：119

〈贈劉草窗畫三十韻〉

河圖一畫人文現，書畫已在義皇時。

鳥跡科斗又繼作，象形取義日以孳。

肖形求賢在商世，書畫從茲分兩岐。
秦漢畫工可指數，筆跡已遠不可追。
顧陸吳張後先出，六法盡得誇神奇。
山水金碧宗二李，水墨高古歸王維。
荊關一律名孔著，忠恕北面稱吾師。
後苑副使說董子，用墨濃古皴麻皮。
巨然秀潤得正傳，王詵寶繪能珍琦。
乃至李唐尤拔萃，次平仿佛無崇庳。
海嶽老仙頗奇恠，父子臻妙名同垂。
馬夏鐵硬自成體，不與此派相和比。
水精宮中趙承旨，有元獨步由天姿。
雪川錢翁貴纖悉，任意得趣黃大癡。
淨明庵主過清簡，梅花道人殊不羈。
大樑陳琳得書法，橫寫豎寫皆其宜。
黃鶴丹林兩不下，家家屏障光陸離。
諸公盡衍輞川脈，餘子紛紛奚足推。
予生最晚最愛畫，不得指引如調饑。
幸逢聖世才輩出，且得遍扣容追隨。
友石先生具仙骨，落筆自然超等夷。
葵丘爛熳文鼎潤，獨醉獨數寒林枝。
綿州寓意最深遠，數月一幀非為遲。
我師眾長復師古，揮灑未敢相驅馳。
濶繾涴楮且不厭，寫就一任旁人嗤。
劉君識高頗見錄，往往披對心神怡。
且云慘澹有古意，口不即語心求之。
我有鷺瓢富題詠，欲得長句須君為。
十年不與豈有待，以彼易此何嫌疑。
我詩我畫既易得，請君不吝勞心思。

對於宋元以來各個風格迥異的繪畫流派，杜瓊在此詩中儘管提出「**諸公盡衍**

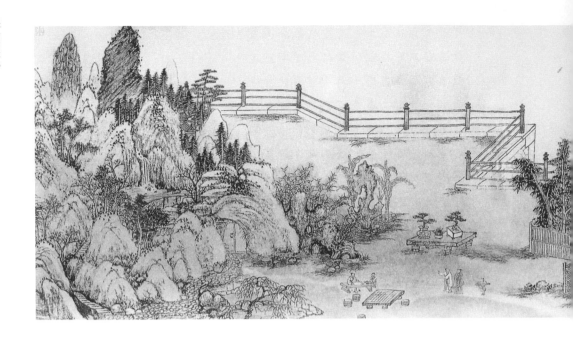

輞川脈，餘子紛紛奚足推」，充分肯定了後來董其昌提出的以王維為代表的南宗山水畫的地位，但在之前的敘述中似乎並無偏頗，甚至對於元四家中的倪瓚、吳鎮用了「過清簡」、「殊不羈」這樣略帶責備的遣詞。總的說來，杜瓊是強調「師古」、「師眾長」。但從他流傳至今的作品來看，杜瓊完全是師法董巨以至元四家中王蒙的一路畫法，他對這種南宗的藝術風格的實踐是貫穿始終的，如北京故宮所藏《友松圖卷》（圖 24）、《贈鄭德輝山水圖軸》等。當然，這種自身藝術創作中的方向取捨，很大程度上取決於作者本人的喜好和習慣，但在此基礎上，不以一己之好惡來下定論，能夠對畫史有一個較為客觀、公正的判斷和評論，是非常難得的，表現出杜瓊對繪畫歷史的認識水準，也反映出他豁達、平和的心態，這對藝術家的創作活動具有重要意義和影響。

以杜瓊與沈氏家族的交往，特別是對沈周的教導和影響，他的這些藝術思想必然對沈周產生或直接或間接的影響，事實上也正是如此。這從沈周的創作實踐中可以充分地體現。

除上述三位老師外，還有一位原被有些史料記載為沈周老師，但也有學者持反對意見，這就是趙同魯。

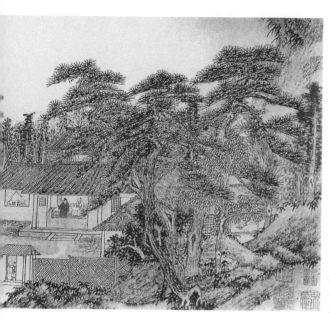

| 圖 24 |
杜瓊《友松圖》
卷 紙本 設色 29x92.5 公分
北京 故宮博物院藏

　　趙同魯，字與哲，生於永樂二十一年癸卯（1423），卒於弘治十六年癸亥（1503），年八十一。祖上為宋代宗室。其曾祖父良仁、祖父友泰均以善醫著稱。良仁時，因「張士誠召之，始來居長洲」。同魯身材高大，志氣高邁，自六經、諸子，乃至天文地理、黃帝歧伯、神仙養生之說無不涉獵。雖身為庶民，而喜論政事，經常為民請命。[120]

　　關於趙同魯善畫，且為沈周老師的記載，大約來源於清代徐沁所編的《明畫錄》：「趙同魯，字與哲，長洲人。其祖友同，字彥如，以醫名，曾修永樂大典。同魯克承家學，善詩文，著有仙華集。所作山水涉筆高妙，沈周嘗師事之。每見周仿雲林，輒謂用筆太過。精於品鑑如此。」[121]

　　但是，類似記載，不但不見於王鏊為趙同魯所作〈墓表〉，且《蘇州府志》中關於其曾祖、祖父的記載中也完全沒有關於趙氏家族善書畫的隻字記載。據學者考證，《明畫錄》闕漏甚多，所用史料不注出處，故不足為信。[122] 筆者基本贊成此種說法。但〈墓表〉和《蘇州府志》的記載中，也有諸多矛盾之處，如《府志》記同魯之祖父為友同，父親為季敷，而〈墓表〉記其祖父為友同之弟有泰，父親為季敕；又如《府志》記友同洪武末為華亭學訓導，永樂初由姚廣孝推薦為

太醫院御醫，後又從夏元吉治水、並曾任永樂大典副總裁，但〈墓表〉則稱「自元至今，趙氏為庶，而業儒攻文不衰」。鑑於各種史料的不確定性，難以相互印證，故姑存此說以備考。

除了以上諸位老師外，對沈周影響較大的還有劉珏、徐有貞等。由於二人與沈氏家族有姻親關係，已在前面專門章節介紹。

三、收藏和鑑賞

沈氏收藏

沈周至交吳寬曾說：「相城沈氏，自蘭坡府君生繭庵徵士，繭庵生同齋，同齋生石田，世遊藝苑，繼繼不絕。家藏故物，殆及百年，益完益盛。至於維時（沈周之子沈雲鴻），篤好又復過之。蓋余所聞見于沈氏者，五世於茲，其亦難得於今日也哉。」123 程敏政也在為沈周題其收藏的宋代郭忠恕的《雪霽江行圖》的詩中說道：「……石田沈君最博雅，重購所得人皆驚。裝潢完好無璺裂，入手坐見增光榮。郭生斯圖乃其一，餘者往往皆精英……揮童開奩取卷軸，甲唐乙宋聊相評……聞啟南家藏多古畫法書，甚欲一觀之……」124 沈氏收藏之富，於此可見一斑。幾代人的積累，到沈周時，由於其本人在當時的影響力，加之具有很高的鑑賞能力，因此，沈氏家族的收藏應該在此時達到了一個高峰。

據都穆《寓意編》「沈丈啟南藏」條下及見於該書其他各處的記載，沈周收藏的書畫名品有：125

〔法書〕

1　蘇滄浪、蔡端明、蘇文忠、文定、山谷、海岳諸賢遺墨共一卷。

2　山谷書老杜律詩二首，大字，真。126

3　（此處似脫一字）文正、秦淮海、米海嶽、樓攻媿、楊慈湖諸賢手帖一卷。

4　蘇文忠前後赤壁賦，李龍眠作圖，隸字書旁注云是海嶽，共八節，唯前賦不完。

5　林和靖與僧二帖。127

6　蔡端明自書絕句詩。

7　米海嶽自書詞一卷。

8　李忠定、張忠獻、趙忠簡、呂忠穆、李莊簡五公手札一卷。128

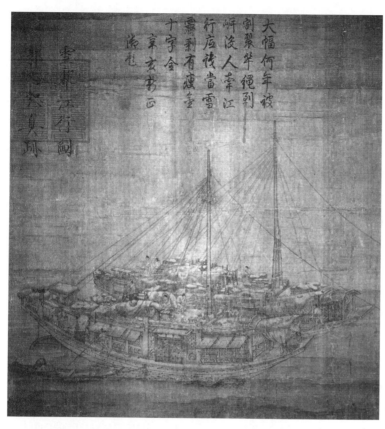

大幅何年披 剗疊峯繩到 峛沒人牽江 行底後當雪 齋剩有廢重 十字全 韋玄對匹 辦晁

雪霽江行 圖

郭忠恕畫真跡

| 圖 25 |

郭忠恕《雪霽江行圖》
軸 絹本 墨筆
74.1x69.2 公分
臺北 國立故宮博物院藏

9　蔡蘇黃米真跡一卷。[129]

10　張忠獻父子與虞丞相箚子。

11　黃山谷書馬伏波廟詩一卷，大字，山谷自有跋。

12　鄧侍郎、程雪樓、徐子方、盧疏齋諸公詩。

13　鍾繇薦焦季直表，上有畫錦堂、米芾、賈似道等印。[130]

14　薛紹彭四帖，元張伯雨藏，趙松雪、金蓀壁跋，後伯雨歸倪雲林。「二物（與《鍾繇薦焦季直表》）今在石田翁家。」[131]

15　米芾臨黃庭經，原為朱性父藏，「今歸石田翁」。[132]

〔繪畫〕

1　胡繁番旅圖。

2　郭忠恕雪霽江行圖（圖 25），上有徽宗御書「雪霽江行圖郭忠恕真跡」十字。[133]

3　謝康樂半身像，碧玉冠、氅衣。

4　宋人摹周文矩宮中圖卷，有紹興間張澂岩跋。

5 李龍眠畫女孝經四章，每章亦龍眠書。

6 趙子昂臨伏生授經圖，白描。

此外，通過散見於各種文獻的記載，我們還可以看到沈家收藏：

〔法書〕

1 米元暉書法。吳寬〈跋米原暉寓大姚村所屬三詩〉：「昔米原暉嘗過此，手
寫三詩而為沈石田所藏……」[134]

2 虞集《誅蚊賦》。[135]《大觀錄》「虞文靖書雍公誅蚊賦卷」條錄周鼎之跋，沈
周購藏此卷後，成化十一年乙未（1475）正月十日，周鼎與史鑑等三人借觀。

3 元諸家墨蹟。據吳寬所記，此卷「元人以書名家不在此卷者無幾，若其一代
書法之妙則善鑑賞者自得之。」沈雲鴻持以求題。[136]

4 宋人法書冊。共四冊，九十八幅，包括趙佶、富弼、司馬光、歐陽修、蔡襄、
蘇軾、王安石等眾多名人、書家。《故宮書畫錄》著錄，內有「沈周寶玩」、
「吳沈氏有竹莊圖書」等收藏印。[137]

〔繪畫〕

1 董源畫。吳寬題《沈石田有竹居卷》云：「……是日，啟南命其子維時出商
乙父尊並李營丘、董北苑畫為玩。故及之。歲戊戌二月十八日。吳寬書。」[138]
董其昌在董源《龍宿郊民圖》上詩堂題跋說：「（董北苑）溪山行旅是沈啟
南平生所藏，且曾臨一再，流傳江南者……」[139] 不知是否即為上面所說的「董
北苑畫」。

2 李成畫。吳寬有〈過沈啟南有竹別業〉詩，標題下注云：「是日閱李成畫，
又觀商乙父尊，下有銘。」詩云：「……筆精知宋畫，器古見商書。前輩題
名在，風流邈不如。」[140]

3 高克明溪山雪意圖。吳寬《家藏集》卷五在此題名下小字注：「此圖劉僉憲

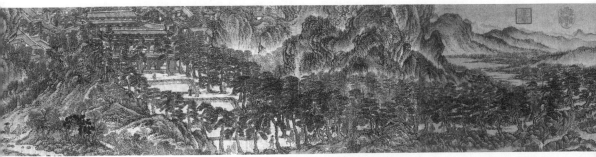

圖 26 ｜ 王蒙《太白山圖》卷 紙本 設色 27x237 公分 遼寧省博物館藏

得之任太僕，今歸沈啟南，後有徐天全跋。克明宋仁宗時人，題曰：臣克明上進。」[141]

4 黃子久方幅一幀。[142] 據成化己亥三月十日吳寬題，此圖原為九龍冷道士之物，道士傳之王紱（孟端），孟端以歸啟南。

5 黃公望富春山居圖卷。沈周曾收藏，但被人據為己有。今藏於北京故宮博物院的沈周《仿富春山居圖》的卷尾，沈周自己道出了這次不快的經歷：「……此卷（《富春山居圖》）嘗為余所藏，因請題於人，遂為其子乾沒。其子後不能有，出以售人。余貧，又不能為直以復之，徒繫於思耳。即其思之不忘，乃以意貌之，物遠失真，臨紙惘然。」悵恨之情溢於言表。

6 倪瓚水竹居圖軸，中國國家博物館藏，上有沈恒吉藏印。

7 王蒙聽雨樓圖。「右聽雨樓詩畫一卷，元季及國初諸名公為吾蘇盧山甫父子之所作也。永樂間流落錫山沈誠甫氏。……（誠甫）聞吾相城沈翁孟淵博雅好古，其子若孫，多賢而且才，必能鑑賞乎此，可以寶藏于永久，不遠百里，持以奉翁。翁一見之喜，乃以厚禮答之。既而即瀕溪小樓，扁以聽雨，置卷坐右，暇日則遊玩諷詠，恍若接諸公之光儀而聆其謦欬也。……翁之孫啟南出以示余，……成化庚子清明日，長洲陳頎識。」[143]

8 王蒙太白山圖（圖26）。詩文集卷三中，〈題吳天麒臨王叔明太白山圖〉：「……（王蒙《太白山圖》）我藏三十年，吝客未輕示。」這幅《太白山圖》今藏於遼寧省博物館，畫卷上仍鈐有「沈周寶玩」、「吳沈氏有竹莊圖書」印章。[144]

9 王蒙贈沈良琛山水圖。參見吳寬《家藏集》〈題王叔明遺沈蘭坡畫〉一詩。另程敏政亦有〈黃鶴山樵為沈蘭坡作小景，蘭坡孫啟南求題〉詩一首。[145]

10 吳鎮水墨冊頁十六開。《清河書畫舫》記吳鎮冊頁一套，「前為山水者六，後為松竹者十，書畫縱逸絕倫，其真本藏沈啟南家……」[146]

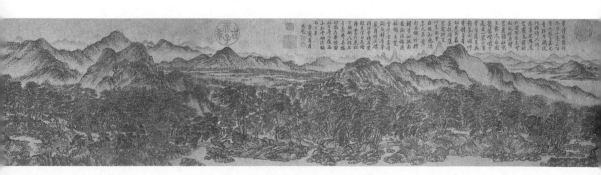

11　謝縉畫。《詩文集》卷六（卷二亦有，乃不同之二首）「題謝葵邱畫」，此圖作於宣德二年丁未（1427）二月三日，是謝縉畫贈沈澄者。沈周生於是年十一月二十一日，至題畫時的成化十六年庚子（1480），沈家已收藏此畫五十四年。念及謝縉早已故去，沈澄辭世也已十八年，沈周不禁涕淚沾襟：「先公舊得葵丘筆，淡墨真成北苑風。未歲春時圖既作，丁年冬仲我初降。後生已見衰毛白，往事空驚轉燭紅⋯⋯」

謝縉，生於元末，卒於宣德六年（1431）。字孔昭，別號深翠道人、蘭亭生，又號葵丘道人。中州人，喬寓吳中，以繪事入貢京師（南京），山水師王蒙、趙原。工詩，有《蘭亭集》。畫山水多做峰巒層疊之景，「常自戲謂『謝疊山』」。147 傳世代表作品如《潭北草堂圖》等。徐有貞稱他：「葵丘居士吳中傑，畫筆詩才兩清絕。」148 吳寬有詩云：「風流前輩杳難攀，謔語空傳謝疊山」。149 從沈周對此圖寄予深情來看，年輕時的沈周肯定會臨摹此圖，下過不少功夫。

12　沈遇雪圖。沈遇生平見前。

石田臨朧樵雪圖。題云：「⋯⋯家世所藏雪圖，乃先生得意之作，暇日弄筆有竹莊，偶得匹紙，遂乘興臨一過，極知刻畫無鹽，唐突西子。予第少常給事左右，頗為知公用筆之意，故亦不敢自讓。恨先君不及見之耳。昔米南宮臨晉唐書畫，輒曰若見真跡，慚惶殺人。觀者脫不以此幅比真跡，則區區之幸多矣。沈周戲筆。」150

13　劉玨煙水微茫圖（參見第五章第二節〈劉玨〉）。該圖右下角鈐有「有竹莊」朱文圓印、「沈周寶玩」朱文方印各一，可知為沈周收藏。

14　歷朝畫幅集冊。本幅六對幅，分別是：李成瑤峰琪樹圖、惠崇秋浦雙鴛圖、馬麟暗香疏影圖、林椿花木珍禽圖、周元素淵明逸致圖、錢選野芳拳石圖。《石渠寶笈續編・重華宮》著錄，冊內有「沈周寶玩」、「啟南」印，可知為沈周收藏。151

15　煙雲集繪冊。共四冊六十四幅，包括趙佶、趙伯駒、劉松年、馬遠等人作品。《石渠寶笈續編・乾清宮》著錄，內有「沈周寶玩」印，知為沈周收藏。152

〔器物〕

1　商乙父鼎（參見〔繪畫〕1）

2　漢鼎。弘治元年（戊申，1488）七月七日，趙文美來訪，贈沈周漢鼎一件。故宮博物院藏有沈周《春雲疊嶂圖》一軸，本幅作者自題：「□□消閒障子成，

看君堂上白雲生。有人若問誰持贈，萬疊千重是我情。文美趙君知余老，抱拙靜遠，以漢鼎為贈，用助蕭齋日長焚沉悅性，其惠多矣。文美讀書好古，于書畫尤萃意焉，因作春雲疊嶂報之，愧莫敵施也。弘治新元七夕日，沈周。」

　　此外，沈家的一些世交、姻親，沈周的老師、友人的收藏，也都會對沈周產生影響。如陳繼、陳寬家就收藏有黃公望的《天池石壁圖》、王蒙的《岱宗密雪圖》、陳惟允的《仙山圖》、《溪山秋霽圖》等，[153] 沈周肯定都會見到，甚至很可能反覆觀賞、臨摹，因此會對沈周的繪畫產生相當重要的影響。

沈周的鑑賞

　　與家族豐富的書畫收藏相對應的，沈周個人具有極高的鑑賞眼力。《寓意編》中記載了這樣一件事例：「裱褙孫生家，有人寄賣三官像三幅，每軸下有大方印曰『姑蘇曹迪』。孫生嘗求鑑石田翁。翁云：『是李嵩筆，曹氏蓋收藏者。』」[154] 像這樣僅靠畫面風格，無須藉助款識、印章便可判定出作者，而且還如此肯定，可以充分反映出沈周的鑑定能力。

　　吳寬對沈周的這種能力也十分欽佩，他記錄下的沈周鑑定其自藏李龍眠《女孝經圖》的事例，則再次證明了沈周的這種能力：「初不知作於何人，獨其上有喬氏半印可辨。啟南得之，定以為李龍眠筆。及觀元周公謹《志雅堂雜鈔》云，己丑六月二十一日，同伯機（鮮于樞）訪喬仲山運判觀畫，而列其目有伯時《女孝經》，且曰，伯時自書不全。則知為龍眠無疑。啟南真知畫者哉！」[155]

　　這一語「真知畫者」的背後，包含著非常豐富的內容。我們知道，作為鑑定家，除了必須精通畫理、畫法、畫風和畫史之外，還需要具備更多龐雜的知識，如對歷代史實、文學掌故、書畫工具、裝潢形制以及作偽手段等，均需熟稔於胸。只有這樣，當面對一件作品時，才有可能在短時間內做出一個相對準確的判斷。

　　如前所述，沈氏家族幾代人積累了非常豐富的收藏，這為沈周鑑定眼力的培養提供了絕好的基礎。父祖親友們的鑑定經驗，在家族成員間的交流中傳承，也使沈周在鑑定方面站在了一個較高的起點上。同時，沈周本人所具備的藝術天份以及其高超的鑑賞水準，也為他自身的收藏活動提供了保障。這兩方面可以說是互為表裡的。

四、書法

（一）元末明初的書壇概況

明代書法的發展，大體可以分為三個階段：前期從洪武朝至成化朝（1368-1487）；中期從弘治朝至隆慶朝（1488-1572）；後期從萬曆朝至崇禎朝（1573-1644）。各個時期，各有典型風貌、流派，以及代表書家。而沈氏家族的藝術活動，主要是指沈良琛、沈澄、沈貞吉、恒吉兄弟、沈周這四代人。從沈良琛前半生身處元朝，中年後進入明朝，直至沈周中年後稱雄藝壇而達到頂峰，隨後幾乎是驟然衰落。這幾乎與元末至明代書法發展的前期基本吻合。那麼，沈氏家族特別是沈周書法藝術風格的形成，必然離不開當時、當地的藝術背景和風尚。沈氏家族成員身在其中，既適應趨勢，又以自身創作的作品和在藝壇、社會上的影響力，推動了這種趨勢，使沈周最終成為一代藝術豪門的代表。因此，在此環節我們簡單回顧元末至明代前期的書壇概況是很有必要的。

蒙古建立大元帝國併入主中原後，一直以高壓和種族歧視政策統治國家，政治、經濟等種種社會衝突逐漸激化，至元末遂釀成各地連年不息的民變。元末的動亂主要集中於江淮一帶，而吳門地區並非主要戰場。而且，吳門地區歷來經濟富庶，且自南宋以來文化積澱亦深。元末時，張士誠以蘇州為中心，建立政權，割據江浙地區達十一年之久。在此期間，張氏政權著意吸納人才。史載，「（張）士誠之據吳也，頗收召知名士，東南士避兵于吳者依焉」。156 因此，不但蘇州本土文人，不少外地文士也流寓於此。大量著名的文士、詩人、書畫家，或求官，或避亂，聚集在富庶而相對平靜的蘇州，在張氏政權的優待寬容下，得以詩酒流連，徵書索畫，創作了大量的詩文和書畫作品，在遍佈全國的起義烽煙中，可謂是一塊文學藝術獨盛的樂土。在這種良好的區域環境下，文人之間相互切磋，相互影響，逐漸形成頗具地域特色的文藝風尚。

蒙古人統治中國後，遊牧民族強悍、自由、開放的文化，對溫文爾雅的儒家保守文化自然構成了一定的衝擊。海陸交通的打開，使得經濟本就發達的吳中地區的商業更加發展，經商圖利的風氣衝擊著自古以來儒家重本輕末、崇義黜利的

傳統思想，人們追求物質享受。文人由於蒙元政府民族歧視政策的箝制，仕途狹窄，自然不免懷才不為世用的感歎，也開始出現世俗化傾向。元末的動盪，更使得文人們心有餘悸，得過且過，放浪形骸，寄情享樂，以獲得精神上的解脫。再加之有元一代佛道盛行，吳中文人結交道釋，相容佛老思想，使他們的意識形態更趨自由，性情得到解放。綜合以上這些因素，使得元末吳中地區形成了標榜自我、崇尚個性、尚意抒情的區域文藝特色，詩文、書法、繪畫藝術都呈現繽紛的色彩。

因此，元末江浙地區的書壇，除了仍為趙孟頫書風籠罩的大趨勢外，還存在著以楊維楨（圖 27）、陸居仁、吳鎮、倪瓚等為代表的很多逸民、隱士的書法。這些人的書法，雖仍以趙孟頫師古書風為基調，有著追求晉韻、典雅秀逸的風格，但又不同程度上有著隱士高逸的趣味，能不落趙氏流派的藩籬，反映出隱士矯矯不群的氣質，風格簡逸樸實、醇和率意。

但是，這種璀璨只是曇花一現。隨著朱元璋統一天下，建立明王朝，政風嚴苛，重典治吏，抑文右武，文藝活動日漸凋零。

在經濟政策方面，朱元璋的基本國策是「右貧抑富」，故富庶的江南地區多受抑制。特別是蘇州地區，由於朱元璋遷怒於蘇州民眾當年擁戴張士誠與之抗

| 圖 27 | 楊維楨《行書沈生樂府序》卷 紙本 28.3x76.8 公分 北京 故宮博物院藏

衡，故賦稅最重。「惟蘇（州）、松（江）、嘉（興）、湖（州），怒其為張士誠守，乃籍諸豪族及富民田以為官田，按私租簿為稅額。……大抵蘇最重，松、嘉、湖次之，常、杭又次之。」[157] 更沉重的打擊是朱元璋為瓦解張士誠的固有勢力，實施了移民政策，大量民眾的遷移對吳中的生產力造成極大影響。特別是素來對文藝活動給予支持的富戶及文人世族，都「劃削殆盡」，使得吳中地區的文藝活動陷入萎靡。

當然，朱元璋並不排斥書法藝術本身。據記載，由於朱元璋出身貧苦，提倡節儉反對奢侈，在宮殿的裝飾中也不喜金碧輝煌的繪畫，而願以書法裝飾。明余繼登《典故紀聞》卷一載：「太祖新建宮殿成，令儒士熊鼎編類古人行事可為鑑介者書於壁間，又令侍臣書《大學衍義》於西廊壁間，曰：『前代宮室多施繪畫，予用此以備朝夕觀賞，豈不逾于丹青乎？』」[158] 朱元璋認為書法是宣傳聖賢義理的最佳載體，比繪畫更直觀，且樸素古雅，符合其尚儉反奢的理念。所以他對書法青睞有加，並在朝廷設立中書科，授予書家中書舍人之職（始於洪武七年，1374）。

朱元璋立國之後，制定經義，開科取士，且主要以朱熹的學說為論著標準。朱子之學，重「格物致知」、「多學而識」、「復性躬行」，體現在書法上則是反宋抑意、復古尚法。朱熹評書法云：「書學莫盛于唐，然人各以其所長自見，而漢魏之楷法遂廢。入本朝末，各勝相傳，亦不過以唐人為法。至於黃、米，而欹傾側媚，狂怪怒張之勢極矣。」[159] 又云：「字被蘇、黃胡亂寫壞了，近見蔡君謨一帖，字字有法度，如端人正士，方是字。」[160]

此時的書壇，從書家構成上看，皆為由元入明的文士，其中如饒介、王蒙、張羽、高啟、徐賁等被牽連文字獄遭殺身之禍的不在少數。倖存者中，以「三宋」最為著名。從藝術風格上看，此時期書家基本延續了元代書風，除宋克外，沒有太多的開創。

宋克（1327-1387）的書法曾得到饒介指授，饒介得於康里巎巎，康里又得於趙孟頫。但宋克在繼承前輩書家之外，尚能有所突破，從趙孟頫提倡的恢復晉唐傳統更往上溯，師法三國時期魏鍾繇的小楷和吳國皇象的章草，最終形成自己的風貌。這種師法上的超越，對明代書壇影響甚大。（如《章草急就章》，今藏北

京故宮，圖28）

明成祖朱棣即位後，為鞏固統治，繼續推行宋代程朱理學。永樂十三年（1415），翰林院學士兼左春坊大學士胡廣等奉敕編纂了《性理大全》七十卷，專一收錄程朱理學。後浙江錢塘人鍾人傑又增訂輯錄四十二卷，其中〈字學〉一節就輯錄了程、朱等宋儒的論書之語。宋代理學家的書法觀幾乎成為當時的典律。

當時貶抑宋人書法的一個典型例子是朱元璋的孫子明周憲王朱有燉（1379-1439）於永樂十四年（1416）集古代名跡匯刻成《東書堂集古法帖》十卷，所收名跡自晉至元，但於宋人書法之代表蘇、黃、米、蔡均棄之不取，只收了蘇易簡（957-996）臨禊帖墨蹟一冊，自謂「予平生不樂宋人書」，認為「至趙宋之時，蔡襄、米芾諸人，雖號為能書，其實魏晉之法蕩然不存矣。元有鮮于伯機、趙孟頫，始變其法，飄逸可愛。自此能書者疊疊而興，較之于晉唐雖有後先，而優於宋人之書遠矣」。161

朱棣本人「好文喜書，嘗詔求四方善書之士以寫外制。又詔簡其尤善者于翰林寫內制，凡寫內制者皆授中書舍人。復選舍人二十八人專習羲、獻書」。162這使得中書舍人不但數量大增，從洪武時的十餘人驟增至三、四十人，且地位日

圖28 宋克《章草急就章》局部 卷 紙本 20.3x342.5 公分 北京 故宮博物院藏

漸提高，臺閣體書風幾乎一統天下。其中代表有胡廣、解縉等，但聲名最著者無過於「二沈」—沈度、沈粲兄弟。

沈度（1357–1434）書法，小楷工穩勻稱，婉麗多姿（如《敬齋箴》，圖29）；草書受宋克影響，融入章草筆法（如《朱熹感寓詩八首並序》，美國普林斯頓大學博物館藏）；篆、隸亦有可觀。但因日常書寫多用於皇家制誥，為迎合帝王的審美趨向，不敢追求文人意趣。在當時極受帝王推崇：明成祖每稱曰「我朝王羲之」；明宣宗「書出沈華亭兄弟，而能於圓熟之外以遒勁發之」[163]；直到弘治時，「孝宗皇帝酷愛沈度筆跡，日臨百字以自課，又令左右內侍書之。」[164]因之在有明一代影響甚巨。臺閣體書法更由此盛極百年。

臺閣體書法，是為適應宮廷的需要而產生，以楷書為其發展主流，其他如篆隸草書乃至榜書等都有涉及，其風格多為雍容華貴，但陳陳相因，終歸沉淪。如孫鑛在《書畫跋跋》中說：「陳文東、二沈，其筆法大約圓熟二字盡之。」[165]以陳璧、二沈之才也難免「圓熟」之譏，其後繼者亦步亦趨，就更難逃此論。到天順、成化年間的中書舍人姜立綱，雖仍號為臺閣體的殿軍，但早已無力挽回其頹勢。臺閣體書法日薄西山，如孫鑛所說：「二沈氏弘治以前天下慕之。弘治末

正其衣冠尊其瞻視潛心以居對越上帝是容必重手容必恭擇地而蹈折旋蟻封出門如賓承事如祭戰戰兢兢固敬或易守口如瓶防意如城洞洞屬屬無敢或輕不東以西不南以北當事而存靡它其適弗貳以二弗參以三惟心惟一萬變是監從事於斯是曰持敬動靜無違表裏交正須臾有間私欲萬端不火而熱不冰而寒毫釐有差天壤易處三綱既淪九法亦斁於乎小子念哉敬哉墨卿司戒敢告靈臺永樂十六年仲冬至日翰林學士雲間沈度書

圖29　沈度《楷書敬齋箴》冊頁 紙本 23.8x49.4 公分 北京 故宮博物院藏

年語曰：杜詩顔字金華酒，海味圍棋左傳文。蓋是時始變顔也。余童時尚聞人說沈，今云或有不識。」166 書壇面臨著變革。

蘇松地區畢竟是人文薈萃之地，既有深厚的歷史積澱，一旦政府的箝制政策放鬆，經濟復甦，人文復興，藝術活動自然隨之出現創新，成為新的藝術風尚的作俑者。

蘇州人王錡記載了明代前期蘇州的發展過程：

> 吳中素號繁華，自張氏之據，天兵所臨，雖不被屠戮，人民遷徙實三都、戍遠方者相繼，至營籍亦隸教坊。邑里蕭然，生計鮮薄，過者增惑。正統、天順間，余嘗入城，咸謂稍復其舊，然猶未盛也。迨成化間，余恒三四年一入，則見其迥若異境。以至於今，愈益繁盛，……人性益巧而物產益多。至於人材輩出，尤為冠絕。作者專尚古文，書必篆隸，駸駸兩漢之域，下逮唐宋未之或先。此固氣運使然，實由朝廷休養生息之恩也。人生見此，亦可幸哉。167

明成祖朱棣曾七次派遣鄭和下西洋，其中多從蘇州府太倉縣劉家港起錨出航，使蘇州成為對外貿易的窗口，為蘇州經濟的發展帶來了機遇。尤其是宣德五年（1430），以周忱為工部右侍郎巡撫江南諸府，以況鍾為蘇州知府，為蘇州經濟的復甦創造了有利條件。加之時過境遷，中央政府對蘇州一地士人的壓制也較朱元璋時趨向緩和，蘇州士人科舉入仕的比例在全國範圍內也屬於名列前茅，168 文人們的文藝活動又逐漸恢復，藝術創作方面也變得自由起來。

在這種環境下，吳門書家們不甘平庸、不從流俗、追求自由的創作心態又有所抬頭，書法的發展出現了新的走向。

特別是徐有貞率先衝破鄙宋藩籬，師法宋人（詳見前文專門章節），同時又有李應禎、吳寬、王鏊等人追隨，於是，一股新的書法藝術風尚逐步形成。沈周身在其中，自然成為推波助瀾、並進一步引領潮流的主將。

對宋人書法的師法，是在趙孟頫宣導師法晉唐，宋克發展趙氏標竿，將師法的目標更向上追溯至魏和三國之外，又將師法的範疇進一步突破，由晉唐下移至

宋代。這是基於對書學傳統的再認識，其意義關鍵在於突破了書學藩籬，做到了上下古今皆可為法。這使得這一次書壇變革具有了必要性。

從可行性上來看，即便是在六百年前的明代，晉唐乃至漢魏的法書墨蹟也已難得一見，書家們大多只能從刻帖中一窺先賢法書神韻，難免隔靴搔癢。而當時宋人墨蹟相對來說還比較易得，這從沈氏家族的收藏中就不難看出。直接師法墨蹟，較之之前的刻帖，應該會使書家們更容易得到靈感，也會有更多的藝術感悟。

（二）沈周的書法

沈氏家族身處時代之中，其藝術創作風格不能不與當時、當地的藝術風尚相適應。

沈周早年的書法風格，是明顯帶有當時流行的以沈度為代表的臺閣體書法的風格。從傳世作品看：沈周於天順八年甲申（1464），三十八歲時創作過一幅《幽居圖》（日本大阪市立美術館藏），上面有其自題五律一首（圖30），文曰：「心遠物皆靜，何須擇地居。賃畦還種藥，過市每巾車。委巷藤梢亂，幽窗竹色虛。五禽多卻老，雙鬢未應疏。叔善先生久索予拙惡，茲漫作此並詩歸之。甲申夏孟，沈周。」鈐「石田」朱文一印。此圖著錄於明代著名收藏家張丑的《真跡日錄》，張氏對此圖中沈周題詩的書法的評價是：「詩筆秀美，不讓沈度，乃奇跡也。」[169]這有兩層意思：一是說此圖上沈周書法風格近似沈度的圓潤秀美一路，且水準彷彿；二是在張丑那個時代—萬曆年間—可以見到的沈周此類風格的書法已經極為少見了，故稱之為「奇跡」。

張丑在其另一種著錄書《清河書畫舫》中還著錄了一件沈周作品，是沈周早年創作、贈給其弟沈召的畫冊：「畫冊計十二幀，方廣不盈咫尺，係蚤歲之筆，精謹秀潤，每幅有杜東原小楷題詠，兼啟南自題，不減雲間二沈家法，真絕品也。今在金壇于氏。……不觀此等妙跡，亦何以識翁之大全邪。」[170]「不觀此等妙跡，亦何以識翁之大全邪」，可以認為是指其畫風「精謹秀潤」，不同於沈周晚年沉穆蒼渾的風格，也可以理解為是其「不減雲間二沈家法」的書法風格不同於晚年

| 圖 30 |
沈周《幽居圖》上的自題
日本 大阪市立美術館藏

縱橫老辣的黃體書風，更可以理解為二者兼有，且流傳甚少，難得一見，觀此方
知石田造詣之全面。從中也可以印證前面所述張丑著錄《幽居圖》時的說法。以
張丑收藏之富，眼界之廣，尚且認為不多見，則沈周早年作品的珍貴可見一斑。

類似的作品我們在歷代著錄中還可以見到少量一些。如：

> 蠻容川色。水墨，紙中幅……前蠻容川色四字，後題小楷
> 十六行，字如沈民則。此公早年之筆，最佳。
> 灣東草堂。紙中幅。……早年筆，故小字尚不脫二沈法。
> 為弟德輶畫。上自題七言古詩。[171]

這一時期的墨蹟，還有沈周四十一歲時為祝賀老師陳寬七十大壽所作《廬山
高圖》上的長篇題識。

其實從這些傳世的墨蹟看，此時約四十歲左右的沈周書法，雖仍帶有當時流
行的沈度等人的圓潤秀美書風的影響，但若與沈氏法度嚴謹、修媚秀潤的書風比
較，風格已不完全相同，已經開始帶有宋人書法自由開張的個性了。特別是在《幽
居圖》上的題詩，因同一幅作品上有其伯父沈貞吉、其弟沈召，以及周本、周琇、

沈翊等人的書法，相互比較，沈周書法已較為明顯地呈現出區別於明初盛行的趙孟頫和臺閣體書風。到《廬山高》時此種變化就更為明顯。

中年開始，沈周師法宋人的傾向越來越明顯。這一方面與其對自己家藏前代法書的師法大有關係，另一方面，徐有貞對他的影響也很重要。

如前面所記，沈氏家藏中宋人書法佔據了很大的比例，其中宋代書法名家幾乎均有涉及。這些墨蹟，為沈周的師法創造了極佳的條件。同時，天順年間，徐有貞返鄉之後，與家鄉鄉賢、故友、晚輩詩酒唱和，與沈周尤為忘年之交，二人交誼甚篤，則其自身在晚年師法米芾的做法，不可能不對沈周產生直接的影響。這種書風的選擇和轉變，從師法臺閣體時那種取法仕宦書吏的書體轉向宋代典型的文人書法，從詔上媚俗的臺閣體書風轉變為宋人崇尚意趣、充滿書卷氣的書風，給明代前期沉悶的書壇帶來了清新之氣，在書法發展史上具有重要的積極意義。

沈周學習宋人書法的直接文字記載並不多，我們大多是從其墨蹟風格和一些間接材料進行分析。

沈家曾藏有宋代林和靖《與僧二帖》。[172] 林書較為草草，但秀硬峭逸，極有風致。其後有沈周手書七言古詩一首。（圖31）詩云：

> 我愛翁書得瘦硬，雲腴濯盡西湖綠。西臺少肉是真評（小字：東坡云書似西臺差少肉），數行清瑩含冰玉。宛然風節溢其間，此字此翁俱絕俗。開緘見字即見翁，五百年來如轉燭。可憐人物兩相求，落我掌中珠有足。水邊孤墳我曾拜，土冷煙荒骨難肉。當時州吏歲勞問，於今祀典誰登錄。翁固不能知我悲，聊對湖山歌楚曲。我歌湖山亦不知，惟有春鳩叫深竹。歸來把酒弔雙緘，猶勝無錢對黃鞠。數年前予與劉完庵、史明古遊杭，首謁林和靖處士墓，弔之。至今高風清節猶想見於湖山間而不能忘也。近讀東坡先生題處士詩，高妙絕塵，誠寡和之曲，特借其韻為作一首，書于所藏處士二手帖後，以識仰止之意。成化丙申（1476）中秋日，長洲沈周。[173]

我愛翁書得瘦硬　雲腴濯畫西
湖漾　西臺少肉是真評　（東坡嘗書似翁）
數行清瑩含冰玉　宛然風節溢
其間此字此翁俱絕　俗間見
字即見翁　五百年來如轉燭
可憐人物兩相求　落我掌中珠
有足水邊孤墳　我曾拜玉泠
烟荒骨難　當時州吏歲夢問
手令祀典登錄　翁固不能知
我悲聊對湖山歌　楚曲我謂湖
山亦不知惟有　春鳩呌深竹塢
來把酒乎雙縑　猶勝無錢對
黃鞠
數年前予與劉完庵　史明古遊
杭首調林和靖處士墓弔之至今
高風清節猶想見于湖山渺茫
能慰也追讀東坡先生題慶詩
穎為作一首書于所藏慶士二
高秋絕慶誠寡和之曲特惜其
手帖後以識仰止之意
戊申中秋日　長州沈周

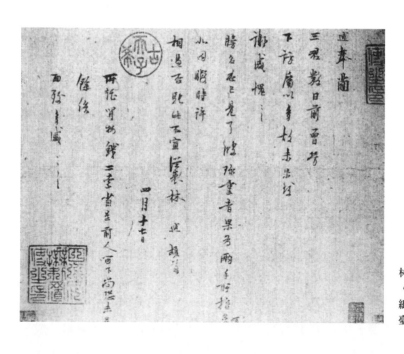

圖31｜沈周《題林逋手札二帖》冊頁 紙本 31.2 x38.2 公分 臺北 國立故宮博物院藏

林逋《手札二帖》之一
《遣奉簡三君》
紙本 31.4 x35.4 公分
臺北 國立故宮博物院藏

　　林和靖，即林逋（967-1028），字君復，北宋杭州錢塘人，隱居杭州西湖孤山，為宋代著名詩人。工書法，善行草書，風格清勁。沈周詩中所說蘇軾題林逋詩，墨蹟存世，是書於林逋傳世書法作品中唯一的長篇巨制《行書自書詩卷》（北京故宮博物院藏）之後。蘇軾七言長詩云：「書林和靖處士詩後。蘇軾。吳儂生長湖山曲，呼吸湖光飲山綠。不論世外隱君子，傭兒販婦皆冰玉。……」從韻腳上看，「綠」、「玉」、「俗」、「燭」等，與沈周之詩完全相同。因此，沈詩應該就是和蘇軾此詩而做的。從沈周題識看，沈周只是從文集中讀到蘇軾之詩，並未見到林逋的這件作品，但沈家所藏林氏手札，書體正與此作一脈相承，異曲同工。

　　林逋的書法師法同時代書家李建中，但並非亦步亦趨，而能獨出心裁，結字清峭緊勁，點畫多用尖峰入筆，俊爽斬截，轉折處棱角分明，給人以清新脫俗之感。正如蘇軾所評：「書比西臺差少肉」。林逋一生「梅妻鶴子」，清高絕俗，而沈周也是秉承家風，終身不仕，因此沈周必然自覺與林氏頗為契合。從詩中看出，沈周也確實對林逋的為人極為推崇，隨之而來的，愛屋及烏，按照中國傳統的書法體認觀點，人品即書品，對林氏書法也非常鍾情：「我愛翁書得瘦硬」、「數行清瑩含冰玉」、「宛然風節溢其間」，因此必然也會對林氏書法有所認真臨習。題詩這一年，沈周整整五十歲，他拜謁林逋墓，在此之前數年，他對林氏書法的學習，應該也早在此之前了。

　　沈周的這件墨蹟書法中，除了開始帶有較為明顯的黃庭堅書法特徵外，林書的那種內斂緊勁的結構、清瑩凝厚的韻致均有所體現。即便是後來專學黃庭堅書法時，這種風格也一直貫穿其中。

　　大約是從四十多歲開始，沈周書法方面的主要精力放在了對黃庭堅書法的師法上。師法黃庭堅，大約是沈周自身性格使然，從藝術效果上看，也似乎更能配合他四十歲之後粗枝大葉、天真爛漫的繪畫風格。

　　黃庭堅（1045-1105），字魯直，號涪翁、山谷道人。北宋治平三年（1066）進士，歷官集賢校理、著作郎、秘書丞、涪州別駕、吏部員外郎。曾與秦觀、張耒、晁補之游蘇軾之門，稱「蘇門四學士」。工詩文，有《山谷集》。善書法，受顏真卿、懷素、楊凝式等人影響，又受《瘞鶴銘》啟發，行草書形成自己獨特風格，成為

一代書風的開拓者，與蘇軾、米芾、蔡襄等被稱為「宋四家」，對後代書法影響巨大。其行草書結構奇特，章法節奏富於變化。書法理論方面，他反對食古不化，強調個性創造，反對工巧，強調生拙，注重心靈、氣質對書法創作的影響。

沈周曾有一首詩〈雨中觀山谷博古堂帖〉：「日日坐春雨，書齋書聞然。偶持博古刻，揩目臨窗前。緣筆會其造，不覺腕肘騫。何異積晦底，軒渠覩青天。平原氣骨親，傳師何足傳。（山谷初學沈傳師，後諱之，自言愛顏魯公書，時時輒有其氣骨）藏真況多助，恍惚妙入玄。翩翩太清間，飛行愛群仙。冷風曳長袖，金翹多左偏。世人欲摹擬，若以手捉煙。求筆不求心，筆乃心使焉。我雖有妄念，精力衰於年。歡息把木鑽，石盤那得穿。」[174]該詩作於成化十五年己亥（1479），沈周時年五十三歲。從詩中可以看出，沈周不但對黃庭堅書法的師承脈絡非常熟悉，而且感歎黃書至精，摹擬不易，簡直像是「以手捉煙」，難以企及。同時也表示，「偶持博古刻，揩目臨窗前。緣筆會其造，不覺腕肘騫」。這是不多的關於沈周臨習宋人書法的直接的文字記載。但實際上，沈周在黃庭堅書法上面確實浸淫多年，也頗得黃書的神髓。

大約從六十歲前後，沈周已經形成了以黃庭堅書風為特色的晚年書法風貌。但他對黃氏的師法，是追隨其用筆、結構。從書體上看，傳世的沈周書法，不論是單獨的書法作品，還是自題畫、題跋他人作品的書法，均為正書或行楷等較為工整的字體，而黃庭堅最為著名於世的行草、草書則並未師仿，均未一見。這大

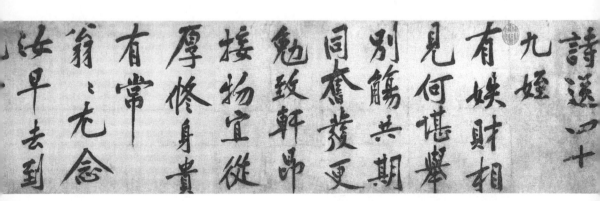

| 圖 32 |
黃庭堅《行楷書送四十九姪詩》
卷 紙本 35.5x130.2 公分 北京 故宮博物院藏

約也是個人性格使然。即便是晚年索書索畫者眾，亦不見草草疏狂之態。

沈周的行楷書體最接近於黃庭堅《送四十九姪詩卷》（圖32）。黃庭堅的這件傳世名作結體多取柳公權法，中宮緊收，撇捺特長，筆劃多取橫勢，舒展俊朗，蒼勁雄厚，一波三折，跌宕起伏，極具挺拔之態。張耒評山谷詩句：「不踐前人舊行跡，獨驚斯世擅風流」，用在其書法上亦甚為恰當。沈周書法在體勢、筆法、結構上得其神髓，並能變化出新，形成個人的典型風貌。（圖33）

黃庭堅草書得懷素為多，如《諸上座帖》、《浣花溪圖引卷》等（均北京故宮博物院藏）。吳寬題《諸上座》後：「昔東坡見山谷草書，從旁稱歎，錢穆父獨惜，以為未見懷素真跡。後山谷見自敘帖書法遂覺頓異⋯⋯」。《浣花溪圖引卷》後王世貞題跋也有類似之語。沈周也曾見懷素《自敘帖》，推崇備至，並曾囑吳寬摹之。[175] 但面對這件堪稱自己「師祖」的書法，他卻似乎僅限於欣賞，並未動手臨習，就只能說是個人性格愛好使然了。

五、繪畫

沈周的繪畫，在畫科上非常全面，山水、花鳥、走獸、人物等均有涉獵，且造詣極高，建樹頗豐，影響極為深遠。在世時即已名滿天下，「近自京師遠至閩浙川廣，無不購求其跡，以為珍玩。」[176] 老友吳寬稱其「吾鄉沈子今王維」[177] 將其與文人山水畫南宗鼻祖王維相提並論。稍後，到嘉靖、隆慶、萬曆年間，吳中文人更是將其推到了無以復加的高度。

嘉、隆間的何良俊說：「我朝善畫者甚多，若行家當以戴文進為第一，⋯⋯利家則以沈石田為第一⋯⋯」[178] 是將沈周與戴進並駕。當然，從文人畫的角度，

圖33 | 沈周《行書題畫詩》
卷 紙本 26.5x146 公分 北京 故宮博物院藏

自然是利家高於行家，而何良俊在畫史上又是著名的極端鄙視浙派，故實際上是將沈周列為當朝第一。而到了萬曆間的文壇領袖王穉登時，對明代繪畫的評判，則除沈周之外別無他人了。王氏在其《國朝吳郡丹青志》中僅列「神品」一人，即為沈周，其後「附三人」，分別為沈貞吉、沈恒吉和杜瓊，由此可見對沈周的推崇。該書中云：「沈周先生啟南，相城喬木，代禪吟寫。下逮僮隸，並諳文墨。**先生繪事為當代第一**，山水、人物、花竹、禽魚悉入神品。其畫自唐宋名流及勝國諸賢，上下千載，縱橫百輩，先生兼總條貫，莫不攬其精微。……信乎**國朝畫苑不知誰當並驅也**。……」最後還贊曰：「……**觀於海者難為水**也。」[179]盛讚沈周繪畫藝術之博大精深。

沈周繪畫藝術水準之高，已臻化境，其超妙入神之處，在民間已到了被神話的程度。《相城小志》有一則記載：「沈周丹青名重一時，不知其有所得之。因家有破缸，徹積水，多苔泥，不甚注意。一日，忽有贛客來購此缸。適外出，家中以主人不在拒之。既歸，聞其故，因憶破缸何用？聞說百鳥所浴之水，用作繪料極美，莫非此缸所積之水乎？遂傾而藏之，且洗刮其苔泥。一二日後，此客復來，見缸已清淨，不顧欲去。急招入室，待以賓禮，再三叩問，果如其說。石田之畫出神入化，皆此水之功也。」[180]石田畫藝之高，居然得益於「百鳥所浴之水」，當然是無稽之談，但由此可見，在時人眼中，其藝術神妙之處似乎已到了無法解釋的程度。姑且記之，聊為一笑，以作談資。

（一）繪畫思想

中國古代山水畫，歷來提倡同時師法前人與自然。在發展過程中或有側重，

但總體未可偏廢。沈周的繪畫也無非是師前人、師自然,並將其貫徹於一生始終。

1、師古人

一個藝術家的藝術經歷,必然有一個學習、積累的過程,沈周也不例外。對於他這樣一個出生於藝術世家,周圍長輩、親友或為書畫巨擘,或為收藏巨眼的人來說,所謂學習,除了前面講過的直接向父親、伯父和杜瓊等老師學習外,在對前人的師法方面,就有了比一般人更大的空間。

前文已經提到,沈周的老師杜瓊曾作〈贈劉草窗〉一詩,詳細論述畫史源流,並且不以個人好惡為標準,對畫史中各種風格、流派做出了較為客觀、公正的判斷和評價,極力強調「師古」、「師眾長」。這肯定對沈周的繪畫思想產生了極大地影響。

沈周一生確實在臨古方面傾注了極大的心力。他秉承杜瓊的「師眾長」的理念,加之家藏豐富,幾乎到了無畫不臨的地步。據統計,沈周一生摹習前人作品涉及的畫家達五十位。181 清代方薰在他的《山靜居畫論》中說:「每視人畫多信手隨意,未嘗從古人甘苦中領略一分滋味。石翁與董巨摩疊,敗管幾萬,打熬過來,故筆無虛著,機有神行,得力處正是不費力處。」182「敗管幾萬」或許誇張,但沈周用心師古卻是不爭的事實。

關於沈周山水畫的師承淵源,明末李日華在《六研齋筆記》中有著較為清晰的描述:「石田繪事,初得法于父叔,于諸家無尒漫爛,中年以子久為宗,晚乃醉心梅道人,酣肆融洽⋯⋯」183 也就是從臨摹各家畫風開始,中年獨宗黃公望,晚年則醉心吳鎮,著意摹仿,以致可以亂真。這一評論雖難免過於簡化之嫌,但也還比較接近實際。

他的學生文徵明曾有一段著名的論述:「石田先生風神玄朗,識趣甚高。自其少時作畫已脫去家習,上師古人,有所模臨,輒亂真跡。然所為率盈尺小景,至四十外始拓為大幅,粗株大葉,草草而成。雖天真爛發,而規度點染不復向時精工矣。湯文瑞氏所藏此幅亦少時筆,完庵諸公題在辛卯歲,詎今廿又七年矣。用筆全法王叔明,尤其初年擅場者,秀潤可愛,而一時題識亦皆名人。今皆不可得矣。」184

從這段敘述可以看出以下幾點：

第一，沈周開始習畫的年齡很小，最早學畫是跟隨家人學習，也就是必然地受到沈恒吉、沈貞吉，甚至是祖父沈澄的指授，當然也應該包括劉珏等姻親。

第二，沈周從學習家人長輩中走出，轉而臨習古人繪畫的時間很早，從少年時代（大約十幾歲）就開始了，且臨摹古跡可以亂真，其中尤其擅長王蒙的風格。

第三，從四十多歲開始，沈周畫作的尺幅和筆墨風格都發生了較大的變化，從「細沈」向「粗沈」轉變。

文徵明作為沈周的得意門生，又是繼沈周之後吳門藝壇執牛耳者，他的敘述是有著重要價值的。將之與李日華的評論相互印證、補充，大體可以瞭解沈周的師古歷程，即早年由家人親友教授畫藝，並很早開始遍仿諸家，其中以王蒙最為擅長；中年曾著力於黃公望，晚年則醉心於吳鎮，並將其風格奉為自己創作的主線。

當然，沈周臨古遠不止王蒙、黃公望和吳鎮三家。他的繪畫固然得元人為多，以上三家之外，倪瓚的影響也不遜於此。另外，還有宋代米芾、米友仁父子以及元代高克恭一脈的雲山畫法，也被沈周運用得出神入化。《味水軒日記》中還記有一則文徵明跋沈周畫云：「（石田）先生蚤歲師叔明、子久，既而無所不學，皆逼真。」185 而且，以上分期也只是各階段有所側重，並非絕對地劃分。如沈周早年所作《巒容川色圖》，就是臨劉珏畫作而師法吳鎮風格的；為堂弟沈璞所作《灣東草堂圖》，皴法來自董源；186 而其八十歲時，還曾臨仿黃公望的《富春大嶺圖》。187 最終，沈周融各家於一爐，隨手拈來，信筆揮灑，形成了個人獨特的大師風貌。

沈周師法尚古，無門戶之見。有學者認為：「在中國山水畫史上，明以前畫家師習的對象較窄，如北宋主要以李成、郭熙以及董巨為仰尚對象，元人亦主要取法董巨。明代以後，由於董其昌的倡南貶北，師習的對象幾為『南宗』一統天下。在這個意義上看，沈周或是中國山水畫史上臨習對象最廣的一位畫人。」188 是頗有見地的。

2、師古人與師法自然的辯證結合

　　沈周在他的晚年傑作《滄洲趣圖》的自識（圖34）中說：「以水墨求山水，形似董巨，尚矣。董巨於山水，若倉扁之用藥，蓋得其性而後求其形，則無不易矣。今之人皆號曰：我學董巨，是求董巨而遺山水。予此卷又非敢夢董巨者也。後學沈周志。」引首鈐「煮石亭」印，款下鈐「啟南」、「石田」二印。他認為，師法董巨創作水墨山水，已經成為一種風尚，但為文人畫家所崇尚的前賢董源、巨然，他們描繪自然山水，猶如東周名醫扁鵲和漢代初年的名醫倉公（淳于意）用藥必先瞭解其性狀一樣，必先深得山水之真性情，然後下筆求其形似，於是無往而不利。時下很多人自稱學習董巨，但只一味摹仿董巨的筆墨形式，則僅得董巨之外表形貌，卻喪失了自然山水的真性情，所謂「求董巨而遺山水」。沈周創作此畫，即從表現自身所熟悉的自然山水出發，並著重揭示其本性和真趣，在此前提下才靈活運用董巨的筆墨，故雖自謂「予此卷又非敢夢董巨者也」，實則卻深悟了董巨山水之妙並得其遺意。可見沈周對「師法古人」和「師法自然」兩者的認識是相當辯證的，也是他卓然有成的原因之一。

　　雖然吳寬說沈周「石翁足跡只吳中」[189]，沈周自己也說：「余生育吳會六十年矣，足跡自局，未能裏糧仗劍，以極天下山水之奇觀以自廣……」（圖35）

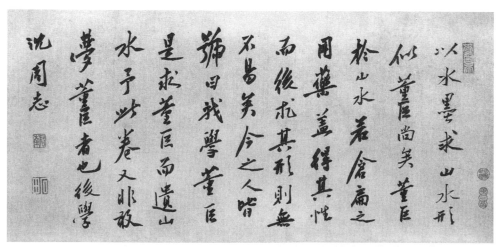

| 圖 34 | 沈周《滄洲趣圖》後自題

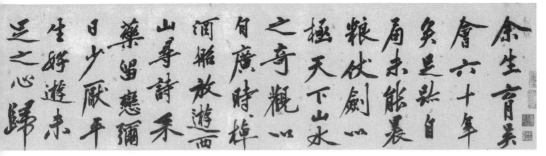

| 圖 35 | 沈周《西山紀遊圖》卷後自跋（未完）

但實際上，沈周一生頗好出遊，曾多次遊歷虞山、杭州、嘉興、太湖、南京、鎮江、宜興、無錫、揚州等地，主要還是集中在江浙兩省之間。當然，最主要的出遊地點還是吳中本地。面對真山真水，沈周常常迸發出極高的創作熱情。如他曾題一件自己的山水長卷：「……今年六十，眼花手顫，把筆不能細運，運輒苦思生。至大山長谷，喬木片石，揮墨淋漓，心爽神逸，自不覺其勞矣。此卷於西山回途中，拈紙且寫且行，風淡波平，蕩舟如坐屋底，抵家卷遂成。……」190

在這種藝術思想的背景下，沈周一生創作了許多實景山水。其中尤以其眾多「吳中山水」題材作品為代表，如《蘇臺紀勝圖冊》（美國翁萬戈先生藏，圖 36）等。

對於一位藝術家而言，遊歷範圍的廣與狹只是一個方面，與之相比，更重要的是能否真正體會、捕捉到自然山水的神韻，並且有能力將之行於筆墨。沈周足跡所及，可能不如有些畫家廣泛，但他能夠用心領悟自然，而且非常勤奮，幾乎每遊必畫，正所謂「得其性而後求其形」，因此留下了很多紀遊的實景山水作品，如《西山紀遊圖卷》。

面對自然勝景，沈周常常發出感慨，慨歎造化神奇，非人力筆墨可以模擬。如他曾說：「余生平喜作山水，漸為人知，逼索至終日。以此應酬，而不能闖入古人之藩籬，良愧。今日既登天平絕頂，盡見吳中佳山水，歸舟吐此，不能萬一。豈天成者終不可以筆墨追歟？」191

基於對自然山川的深刻體驗和感悟，山水之性融於心中，對於有些雖未到過的地方，沈周在友人為之描述後，也會充滿了創作的激情。如他曾為友人作《巴山圖》一幅，自題：「吳之為國水所涵，有山平衍無巉岩。我家多水少山處，恨

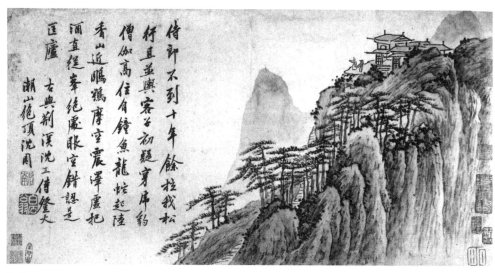

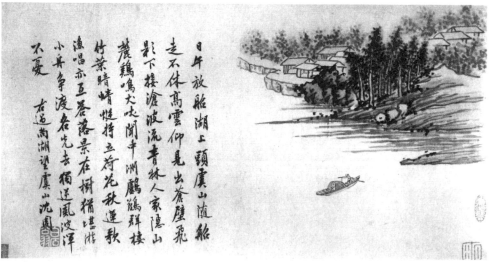

| 圖 36 | 沈周《蘇台紀勝圖冊》第一至四開 紙本 設色 34x59.2 公分 美國 翁萬戈先生藏

喧市綠聒耳　幽尋違城陰　誰料
此城中　其境自山林　傳寮散小樓雅
擁西水浮清流可俯揖檻眉而堪臨
延照在東壁水影浮虛金人物相
映瑩靡靜塵道心散木列左右上下
鳴春禽辣竹不散廬棗、見逢今游
賞翼葉客酒茗相尋善備同長來輟
記歷會雅吟筆硯或呼事漫以開煩
襟
右夏日偶過北寺小叙水閣沈周

天平合在名山志　山下祠堂
更有名何地定藏司馬史此
服誰負范公兵高屏落日
雲霞亂襟裾樹交花鳥雀爭
要上龍門岌峩長嘯世人無耳
著驚聾
右春日過天平山沈周

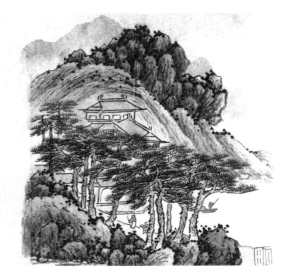

琳館恬清賞樓居俯城
陰高竹間喬柯幽然自山林
或本草澤士不諧市儈心怕
乘興緣摶忽去欻莫尋翩翩
拂雙袖孤雲渺／秋岑
夏日過巖天道院
沈周

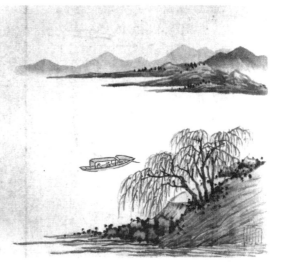

虞山我隣境數往路非遠此来無好
抱風日虞春朝菲藉佳灰與理舟訪岩
竞漸喜蒼翠遠談眼巖鼎清上奪古
松杉落、旌憧標其下見行人往来
難僧樵我坐意亦馳豈伺雙殷越
何異謝康樂盃湖騷且遊
右舟中望虞山與美艷庵雨
賦 長洲沈周

沈周《蘇台紀勝圖冊》第五至八開

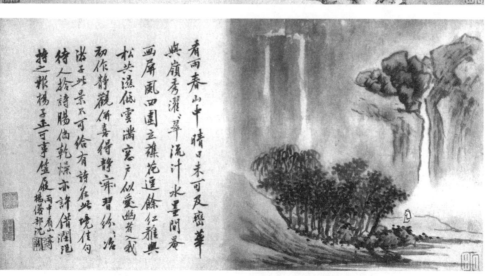

月色風光知幾到好今
補雪平　緣急排岩樹開
高閣生怕溪山又少年　城郭
萬家群玉府塔燈千游半
宣泉茶香酒美珠酬酢似此
鑾臨亦可傳
　右雲中　過虎丘　沈周

看雨春山中晴日未可及密華
與嶺秀灑翠流汁水墨間署
畫屏風四圍立禊苞蓮餘紅雜興
松共濕低雲端客戶似愛幽若入我
初作静觀俱喜得静穿習絲治
湛子此景不可給有詩在此借
待人拾詩腸倘做乾燥亦許借潤泡
持之非揚子五可事佳辰
丙申庚寅山寄
楊儁郎沈周

望翠微心所貪。時能借墨補不足，數紙連絡長番粘……嘗聞巴蜀天下險，未可一往尋凫蠶。子長之興浩不淺，感此老鬢霜鬖鬖。聊因此圖識所見，臥遊一生還自甘。存一留余有竹莊數日，每談巴山之勝，輒為踴躍，酒半出素，命筆成圖，並為書此。沈周。」[192] 因未能親臨其境的歡惋之情溢於言表。

3、強調創作者主體作用

沈周沒有系統的畫論傳世，但在他存世及見於著錄的書畫作品中，有很多詩文和題畫的文字，可以看出他的藝術思想。

沈周曾在一則山水畫自題中云：「山水之勝，得之目，寓諸心，而形於筆墨之間者，無非興而已矣。」[193] 這裡的「興」，並非「高興」、「興趣」之「興」，而是中國傳統詩歌手法中「賦、比、興」之「興」。劉勰《文心雕龍》說：「興者，起也。……」孔穎達《毛詩正義》說：「興，起也，取譬引類，起發己心，詩文諸舉草木鳥獸以見意者，皆興辭也。」朱熹《朱子語類》：「興，起也，引物以起吾意。」都強調了「起」的含義，即人與自然之間的一種感發，也就是作者借助於自然來抒發自己的感懷。沈周此論，是提出了對山水勝境的感悟乃至筆墨形式等都要服從於畫家的主觀意興，這是在元代文人畫遺貌求神、借物抒情等傳統的基礎上進一步強調主體的個性化，也就是在對外界客觀物象描繪的同時，更加注重畫家主觀情感的抒發。

這種看法，既是沈周自身藝術創作的總結，也是當時江浙地區文人所普遍宣導的一種創作理念。如沈周老師杜瓊曾說：「繪畫之事，胸中造化，吐露於筆端，恍惚變幻，象其物宜，足以啟人之高致，發人之浩氣。」[194] 強調了繪畫中要表現「胸中造化」，抒寫「人之浩氣」，啟發「人之高致」等主觀因素。而這和與沈周同時的嘉興著名畫家姚綬的畫論也有異曲同工之妙。

姚綬（1422-1495），字公綬，號谷庵、丹丘子、雲東逸史等。官至廣東道監察御史，奉璽巡淮南北鹽法。後因觸犯權貴被貶為江西永寧知縣，索性稱病辭官歸里，以詩文書畫終老其生。他書宗黃庭堅、趙孟頫、張雨，畫法趙孟頫、王蒙、吳鎮。姚綬在他七十三歲時所作的《心賞冊》（上海博物館藏）中有一篇《心賞冊引》，可以作為其一生繪畫藝術觀念的總結，其中提出了「賞於心」、「以

心為目」的標準，要求賞畫者在欣賞畫作時用內心的思想感情去深入感受藝術作品內在的神韻，而不是僅僅停留在外在的視覺愉悅上，同時也提出了「不為俗態束縛」、「不拘拘於畫家繩墨」的創作理念，要求作畫不局限於成法，強調畫家在創作中應注重主觀意興的抒發。[195]

至此，沈周已經對繪畫藝術創作的三個重要因素——創作的主體、客體以及創作技法方面，都有了清晰的認識，即：技法上充分學習前人，對繪畫的客體要充分領悟其真性，對於畫家本身則要在融匯前面二點的基礎上充分發揮出個人的主觀意興。如此三位一體，可以說最大限度地掌握了中國繪畫的關要，在創作中則可無往而不利。

這種對於繪畫理論、思想的有意識的、深層次的探討，對於繪畫藝術的發展極為重要，推動了吳門地區對元代文人畫的繼承和發展，使其思想性得到提升，某種程度上促進了吳門畫派的形成。

（二）創作實踐

學王蒙（王蒙小傳見前）

如前所述，沈氏家中收藏有王蒙《聽雨樓圖》、《太白山圖》以及王蒙親贈沈蘭坡的畫作等多幅，老師陳寬家藏有王蒙與陳汝言合作的《岱宗密雪圖》等。因此，沈周早年雖遍臨諸家，但確實於王蒙著力最多。他曾自題畫云：「余見王叔明鶴聽琴圖，喜其命意高古，嘗臨摹三、四幀，殊自會心。……」[196] 可見於此用功之勤。

其傳世作品中仿王蒙的，當然要以《廬山高圖》為最典型的代表作了。

《廬山高圖》（圖37）是沈周四十一歲時為祝賀老師陳寬七十大壽而作，因陳氏祖籍廬山，以此為壽，取材立意均見匠心。全畫構圖師法王蒙慣常的高遠、深遠結合的手法，深邃繁複，山巒層疊，草木茂盛。近景坡頭一人遙望瀑布，形象突出，正切合「高山仰止」的畫題，畫龍點睛。全圖以濃淡墨色區分出大的山體結構，使之或濃重沉鬱，或風骨挺然。山體之間，一灣流泉穿岩破壁，直傾而下，但卻絕不平鋪直敘，時為山岩所掩，時為棧橋遮蔽，富有意趣。通篇筆法縝密細秀，細密而清晰的牛毛皴，濃墨點苔、焦墨破醒的苔點法，都來自於王蒙，

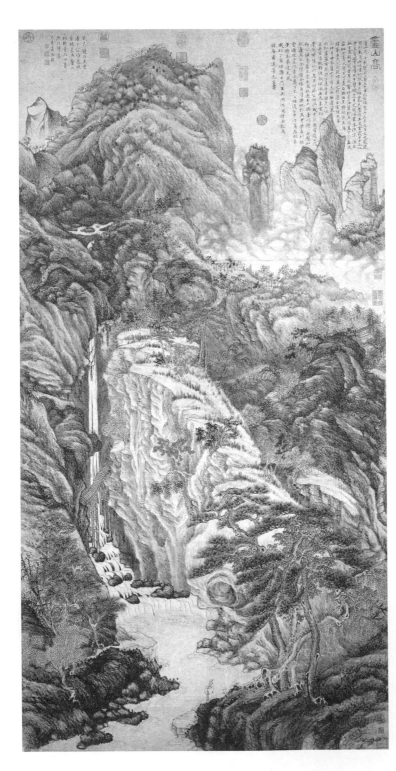

| 圖 37 |

沈周《廬山高圖》
軸 紙本 設色
193.8 x 98.1 公分
臺北 國立故宮博物院藏

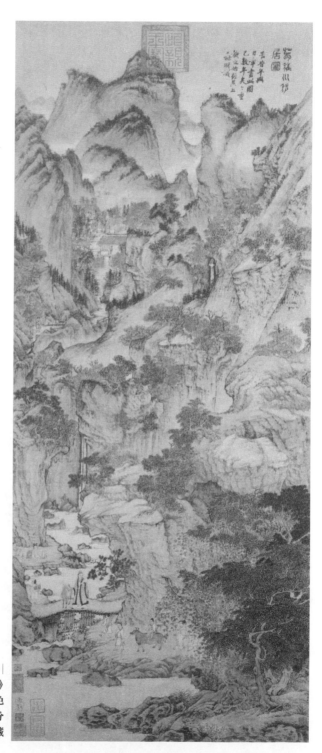

| 圖 38 |
王蒙《葛稚川移居圖》
軸 紙本 設色
139 x 58 公分
北京 故宮博物院藏

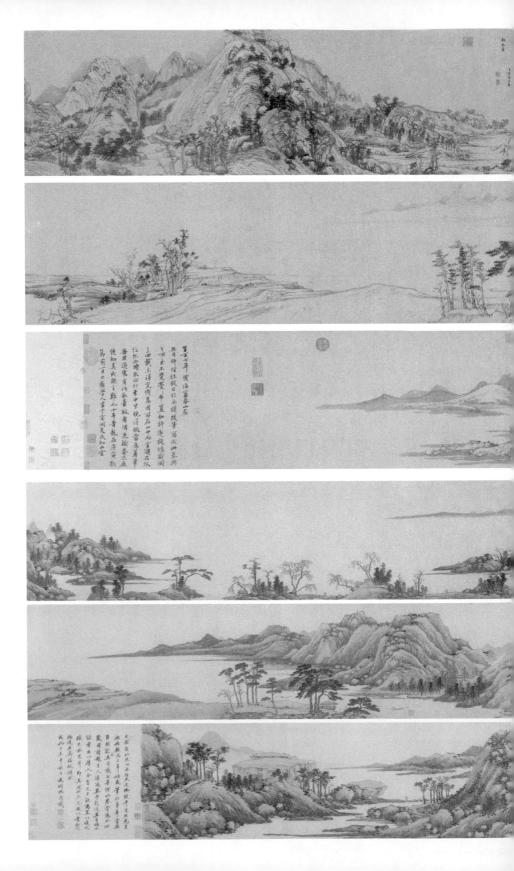

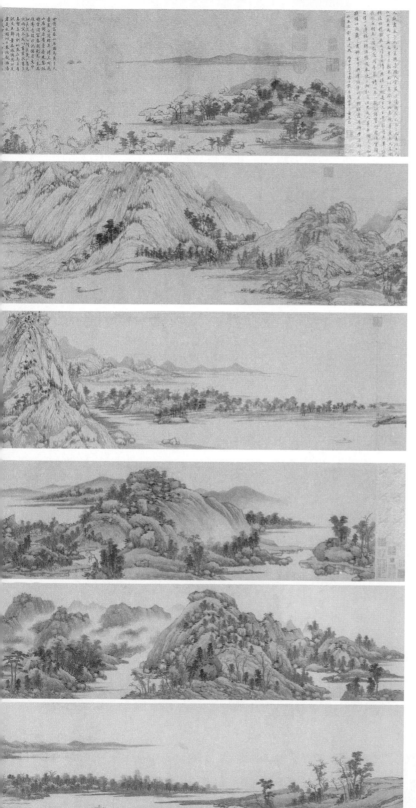

圖 39

黃公望《富春山居圖》
卷 紙本 水墨
33x636.9 公分
臺北 國立故宮博物院藏

99
第六章
沈周

圖 40

沈周《臨黃公望富春山居圖》
及卷末自題
紙本 設色 36.8x855 公分
北京 故宮博物院藏

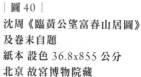

兼有王蒙《夏日山居圖》和《葛稚川移居圖》（圖38）之妙，謹細而文秀，屬「細沈」風貌，但已開「始拓大幅」之例，是沈周存世作品中尺幅最大的一件，其沉雄蒼鬱的氣勢直追王蒙，而雄秀兼備則又有過之。

按，沈周由「盈尺小景」到「拓為大幅」，其對作品尺幅的掌控能力日漸增強。《廬山高圖》雖然是存世沈畫中尺幅最大的，但歷史上沈周畫作恐怕遠不止此。如張丑《清河書畫舫》記：「震澤王氏寶藏沈啟南《洞庭秋霽》大橫披，相傳為濟之學士作。其畫高丈許，闊倍之。筆意全出董北苑。位置古雅，點染皆有深趣。生平所見巨幅，此其稱最矣。」[197]「濟之學士」是指王鏊（1450-1524），號守溪，吳人。學者稱「震澤先生」。成化十一年（1475）進士，正德初官至戶部尚書、文淵閣大學士，加少傅兼太子太傅，卒諡文恪，在吳門地區聲譽極隆。沈周為其作畫必為精心之作，由其家珍藏，也保證了作品的真實性。

學黃公望

黃公望（1269-1354），本姓陸，名堅，常熟人。因過繼永嘉黃氏，改姓黃，名公望，字子久，號一峰、大癡道人等。中年曾為小吏，後坐事入獄，出獄後皈依「全真教」，寄情山水，往來杭州、松江、虞山等地，講道賣卜為生。其多才學、富機智，能填詞譜曲通音律，時人視為「奇士」。山水畫方面，黃公望博取眾家，以董巨為主，兼參趙孟頫以及李、郭、荊、關等諸家技法，融匯而成自家面貌。其作品大體可分為淺絳設色和水墨兩類，均能表現江南山水「峰巒渾厚，草木華滋」的自然勝景，被推為「元季四大家」之冠。

李日華曾記沈周一畫：「……湯慧珠寄視沈石田粗筆山水，學黃子久。自題句破裂不全，有云『滿眼白雲無俗物，蓋鄰碧樹有高株。一峰道者吾宗主，煙海蒼茫不可呼』之語，蓋其醉心於大癡至矣。……」[198]沈周還在另一則題畫中說：「畫在大癡境中，詩在大癡境外。恰好二百年來，翻身出世作怪。石田沙彌說此偈於山風溪月樓中，汀柳渚蒲一一點首曰：功德無量。」[199]由此，其對黃公望之傾心推重，已顯而易見。

沈周仿學黃公望的最有代表性的作品當屬《臨黃公望富春山居圖》。

今藏臺北故宮的《富春山居圖》（圖39）是元四家之一黃公望的代表作，筆

墨洗練，意境簡遠，「氣清質實，骨蒼神腴」。全圖中鋒、側鋒、尖筆、禿筆兼用，皴法長短乾濕渾成一體，堪稱創格。所繪景物，「尺幅絹紙，淡山無盡」，可謂「以蕭散之筆，發蒼渾之氣，得自然之趣」的代表性作品。

沈周在《臨黃公望富春山居圖》（圖40）卷末自題：「大癡翁此段山水殆天造地設，平生不見多作，作輟凡三年始成。筆跡墨華當與巨然亂真。其自識亦甚惜此卷。嘗為余所藏，因請題於人，遂為其子乾沒。其子後不能有，出以售人。余貧，又不能為直以復之，徒繫於思耳。即其思之不忘，乃以意貌之，物遠失真，臨紙惘然。成化丁未中秋日，長洲沈周識。」鈐「啟南」朱方、「石田」白方。丁未為成化二十三年（1487），沈周時年六十一歲。

據此可知，沈周此圖是背臨而成，因此，在構圖和筆墨上就不可能是完全忠實於原作的。這種不完全忠實於原作，既是客觀條件造成的無奈之舉，也是沈周這位藝術大師創作意識的主觀選擇，或者說，更適合他發揮自己的藝術特色。畫中構圖除尾部增加了一段山巒平崗樹石外，與原作大致彷彿。遼闊浩淼的江天之間，平橋曲沼，複嶂重湖，漁工樵子出沒，飛泉茂林掩映，可謂步移景易，目不暇給。全圖多用濕筆，行筆方圓兼顧，剛柔並濟，再加上簡淡的設色，蒼古沉著，樸厚勁挺，名為臨摹，實為創新，達到了形神兼似的藝術境界。卷後董其昌云：「大癡《富春大嶺圖》舊為余所藏，今復見白石翁背臨長卷，冰寒于水，信可方駕古人而又過之。不如是安免重儓之誚。」清代謝淞洲題云：「石田富春圖余向時別有一卷，為好事家乞去，而巒容樹危則此卷尤勝。所謂不為大癡法縛而奄有其妙者耶。」

「不為大癡法縛」正是這件作品的妙處所在，也是沈周能夠成為一代宗師的關鍵。

此圖完成後，旋即為吳郡樊舜舉（節推）所得。巧的是，就在次年，弘治元年（1488），樊氏又得到了曾為沈周收藏的黃公望《富春山居圖》「無用師本」真跡，也就是沈周所臨的母本。沈周又為之作跋為記。之後，「無用師本」在明末清初入藏吳氏雲起樓並幾乎遭火殉之厄，以及與「子明本」偽作先後進入清宮並被乾隆皇帝指鹿為馬的故實，幾乎成為一個傳奇，為後人帶來了無數的談資。200

學倪瓚

倪瓚（1301-1374），原名珽，字元鎮，號雲林，無錫人。繪畫史上「元季
四大家」之一。其祖先曾為漢代御史。五世祖南渡，定居無錫。此後其家族勤於
治業，「族屬寖盛，資雄于鄉」。201 但到了天曆元年（1328），主持家業的兄
長倪昭奎去世，管理家業的重任落在倪瓚肩上，這對於「白眼視俗物，清言屈時
英。富貴烏足道，所思垂令名」的倪瓚來說是無力承受的。202 於是陸續變賣家產，
甚至將錢財贈送友人，自己則浪跡「五湖三泖」之間。晚年顛沛漂泊，竟客死江
陰親戚家中。倪瓚的山水畫面貌，不僅在元代，在整個山水畫史上也是極為獨特
的。畫面大多採取一湖兩岸的三段式構圖，荒草茅亭，空不見人，佈景極為簡括，
筆墨清淡，整個作品給人以空曠、靜謐、蕭索的感受。（圖 41）

成化弘治年間，吳中文人許國用收藏了倪瓚的《江南春詞》二首墨蹟。由於
元末以來，倪瓚以其高隱之名和別具一格的畫風廣受推崇，「雲林畫，江東以有
無論清俗」。203 故墨蹟一出，以沈周為首的數十位名士相繼命筆唱和，並有多
人以此為題作畫，可謂一唱百和。倪瓚在江南的影響一時無兩。沈周自然也將其
作為自己師仿的重點。

沈周傳世的作品中仿倪的繪畫數量不少，且極有特色。

從明代開始，就有一種說法，認為沈周仿元四家中的黃、吳、王三家和董、
巨等人無不逼肖，唯獨仿倪瓚者不甚似。如何良俊《四友齋畫論》中說：「石田
學黃大癡、吳仲圭、王叔明皆逼真，往往過之，獨學雲林不甚似。余有石田畫一
小卷，是學雲林者。後跋尾云：『此卷仿雲林筆意為之，然**雲林以簡，余以繁。
夫筆簡而意盡，此其所以難到**也。』此卷畫法稍繁，然自是佳品，但比雲林覺太
行耳。」204 其後的董其昌也說：「石田先生于勝國諸賢名跡無不摹寫，亦絕相似，
或出其上。獨倪迂一種淡墨，自謂**難學**。蓋先生老筆密思，於元鎮若淡若疏者異趣
耳。獨此幀蕭散秀潤，最為逼真，亦平生得意筆也。」205 由此可見董其昌也認為沈
周仿倪作品難得「逼真」、「相似」者，但同時也指出了二者之間的「異趣」之處。

看來這種說法還是出自沈周自己。事實上也確是如此。沈周曾自題一件「臨
雲林小幅」題云：「倪迂妙處不可學，古木幽篁滿意清。我在後塵聊點筆，水痕

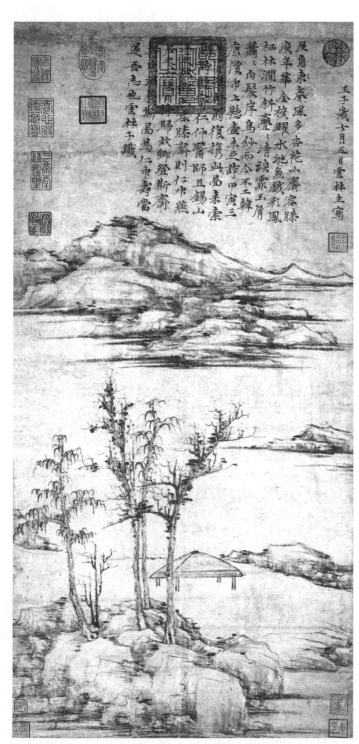

圖 41

倪瓚《容膝齋圖》
軸 紙本 墨筆
74.7x35.5 公分
臺北 國立故宮博物院藏

何澀墨何生。沈周。」206 表達了自己學倪的不易。

而自題另一件仿倪畫作則更加清晰地表述了學倪的困難之處，詩云：「**迂翁畫為戲，簡到存清臞。學者豈易得，紛紛墮繁蕪。名家百餘祀，所惜繼者無**。況有沖雅篇，數語弁小圖。吳人助清玩，重價爭沽諸。崔子強我能，依樣畫葫蘆。墨澀不成運，林慚磵與俱。何敢惜典刑，虎賁實區區。醜惡正欲裂，卷去莫須臾。今夕秋燭下，再見眼模粘。妄意加潤色，泥塗還附塗。崔子詎不鑑，愛及屋上烏。……弘治辛亥（四年，1491）九月前一日，長洲沈周。」207

這種繁蕪與簡淡、老筆密思與若疎若淡的區別，確是沈周與倪瓚在筆性上的區別。但是，這也正是沈周藝術風格的體現。沈周仿倪，並非依樣畫葫蘆，而是取其意氣所到，自然地將自身的藝術特色與倪瓚的風格相互融合，形成了獨特的仿倪風格，也達到了此類作品中無人企及的高度。就連對沈周仿倪略有微詞的董其昌見到沈周仿倪的佳作後也不得不說：「王元美評沈啟南畫，謂于諸體無弗擅場，獨倪雲林覺筆力太過。此非篤論。雲林早歲師董源，乃黃子久為之導，觀其稱大癡老師，知傳授有自，特其幽淡瀟灑，以再弱為絕俗，是畫外別傳耳。啟南助以筆力，**正是善學柳下惠，國朝仿倪元鎮者一人而已**……」「沈啟南

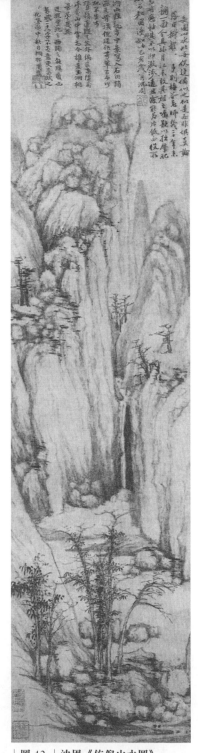

圖42 沈周《仿倪山水圖》
軸 紙本 墨筆 120.5x29.1 公分
北京 故宮博物院藏

畫，以學元季大家者為佳絕，**就中學倪高士尤擅出藍之能。**」208

　　從傳世作品看，這種評價是允當的。其五十三歲所作《仿倪山水圖》（圖42）可為代表。該圖本幅自題：「□□□要圖山水，此與倪迂偶似之。似是而非俱莫論，□□落日樹離離。……」款署：「己亥（成化十五年）歲八月，沈周。」此圖初見之下，確是給人以「似是而非」的感覺。因為此圖並未採取倪瓚畫作典型的一河兩岸的三段式構圖，而是採用了近似北宋全景山水的高遠構圖，但近景坡石的皴法、樹木的形態和筆法，一望而知出自倪瓚，而畫面仿似不食人間煙火般的蕭疏簡淡，更是直承雲林衣缽，為有明一代僅見。正可謂「以元人筆墨運宋人丘壑」的成功範例。

學董巨、吳鎮

　　成化十年沈周臨《巒容川色圖》上長題：「國初金華宋學士每見巒容川色，謂是上古精華，不忍捨去。其好古之心為何如哉。予居荒僻，無可目擊其勝，但以毫楮私想像之，撦撦塗抹又不能探繪事之旨，惟徒勞於心爾。然繪事必以山水為難。南唐時稱董北苑獨能之，誠士夫家之最。後嗣其法者，惟僧巨然一人而已。迨元氏則有吳仲圭之筆，非直軼其代之人而追巨然幾及之。是三人若論其布意、立趣、高閑、清曠之妙，不能無少優劣焉。以巨然之于北苑、仲圭之于巨然，可第而見矣。近求北苑、巨然真跡，世遠兵餘已不可得，如仲圭者亦漸淪散，間睹一二，未嘗不感士夫之脈僅若一線屬旒也，亦未嘗不歎其繼之難於今日也。此幅予從劉完庵所臨，

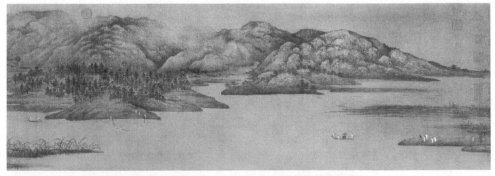

| 圖43 | 董源《瀟湘圖》卷 絹本 設色 50x141.4公分 北京 故宮博物院藏

中間妄有損益處，終自生澀，於其所好，弗以自煩，譬之盲者不摘填無以得途也。它日挾之以遊金華，見學士之不捨者然後更加潤色之。未知果能否耶。成化十年二月廿四日，石田生沈周題。」[209] 時為成化甲午（1474），沈周四十八歲。

董源（？-962），一作元，字叔達。南唐李璟保大年間（943-957）任北苑副使，世稱「董北苑」。善畫山水，史載其畫「水墨類王維，著色如李思訓」、[210]「近視幾不類物象，遠觀則景物粲然」。[211] 多描繪江南秀潤景色，草木豐茂，雲霧顯晦，峰巒出沒，平淡天真。其創造了一種長而圓潤的獨特皴法，稱為「披麻皴」，用以表現江南山巒，區別於北方山水。（圖43）北宋初年，董源聲名不著，影響不大，到北宋後期，米芾大加推崇；元代湯垕將其與李成、范寬並稱「三家」；明末董其昌提出「南北宗論」，將其樹為「南宗」典範；到清初「四王」，王鑑比之為「書之鍾王」，王原祁更將其推為「儒之孔顏」。

巨然，生卒不詳。活動於南唐至北宋初。為江寧開元寺僧人，師董源學畫，成為南唐後主李煜座上賓。宋滅南唐，巨然隨李煜歸宋而至汴京，居開寶寺，以畫得聲響。其山水善畫煙嵐氣象，筆墨清潤，因移居北方，作品中增加了高山大川的描摹，風格較董源雄秀奇逸。

後世多以「董、巨」並稱，影響日隆，特別是到明末董其昌之後，被奉為山水畫的「正宗」。

吳鎮（1280-1354），字仲圭，號梅花道人，工詩文書法，善畫山水、竹石。秉性孤高耿介，隱居不仕，亦不與達官顯貴往來，一生窮困，賣畫賣卜為生。其畫題材大多為漁父、枯木竹石之類。山水畫師法董源、巨然，描繪煙水蒼茫的山川景致，筆墨氣象沉鬱，藏鋒掩芒，不露圭角，氣靜神凝。畫作大多配有秀勁瀟灑的草書，詩書畫相得益彰。後世稱為「元末四大家」之一。

沈周習古以元四家為主，而四家中，雖各有特點，各有側重，但溯其本源，多少都受到董巨的影響，其中尤以吳鎮得董巨為多。黃公望疏朗蒼逸，倪瓚冷峻簡括，王蒙繁密精麗，只有吳鎮沉鬱渾穆的風格更接近董巨本來面目，其淹潤沉酣的筆墨，更合於沈周的筆性，因此使得沈周晚年直以吳鎮為依歸。《巒容川色圖》的長題，由吳鎮上溯巨然，再至董源，明確了這一畫史脈絡，大約也借此釐

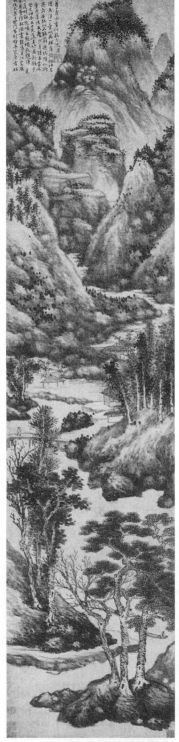

清了自己的思路，由此義無反顧地追隨下去。

在《巒容川色圖》之前一年，沈周創作了《仿董巨山水圖》（圖44）。本幅自識：「歲晚天寒日，柴門客到時。吾家原有好，尊甫舊惟私。酒盡雞鳴早，江空雁宿遲。明朝說歸去，點燭夜題詩。癸巳（成化九年，1473）仲冬五日，民度至竹居，欲觀予董巨墨法。民度少年博古，當所畏者，安能以不能辭。乃侘惇如此，復繫詩一章，以為祖席談柄。歸呈尊甫，必有以教之。沈周。」鈐「啟南」朱方一印。根據題識，可知是沈周著意師法董巨的作品。此圖構圖深遠，山間河流盤曲，意境杳渺。近景樹木仍帶有王蒙《青卞隱居圖》的影子，遠景的山峰呈現黃公望式的平臺，但通篇筆墨仍以董巨為主，皴筆繁密短促，圓潤鬆秀，用筆含而不露。董巨江南山水的神韻躍然紙上。

學米芾

米芾（1051-1107），字元章，號鹿門居士、襄陽漫士、海嶽外史。徽宗時召為書畫學博士，擢禮部員外郎，人稱「米南宮」。其人天資高邁，是北宋著名的書、畫家和鑑賞家。書法方面被列為「宋四家」之一，繪畫方面擅長水墨山水，「信筆為之，多以煙雲掩映樹木，不取工細」，[212] 但其山水畫作今已不傳。

米友仁（1086-1165），字元暉，米芾長子，官至工部侍郎、敷文閣直學士。「天機超逸，不事繩墨，其所作山水，點滴煙雲，草草而成，

| 圖44 | 沈周《仿董巨山水圖》
軸 紙本 墨筆 163.4x37公分
北京 故宮博物院藏

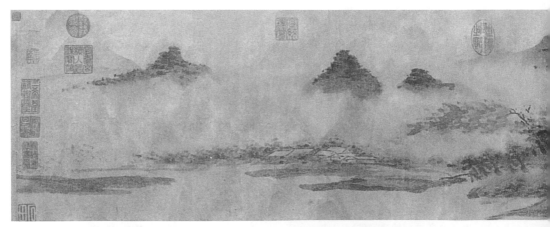

| 圖 45 | 米友仁《瀟湘奇觀圖》卷 紙本 墨筆 19.7x285.7 公分 北京 故宮博物院藏

| 圖 46 | 沈周《西山雨觀圖》卷 紙本 墨筆 25x105.5 公分 北京 故宮博物院藏

而不失天真。其風氣肖乃翁也。每自題其畫曰：墨戲」。[213]其作品，是利用水墨相互滲透形成的模糊效果，表現煙雲彌漫、雨霧溟濛的江南山水。畫史上以米芾為「大米」，以米友仁為「小米」，將他們所創造的這種富有文人畫意趣的筆墨形式稱為「米家山水」或「米氏雲山」。（圖45）

沈周仿米氏雲山一路作品，並不多見，但卻筆法高妙，極得其真趣。如文彭曾說：「石田作雲山，直造二米。余嘗見其大姚村圖，幾不能辨，煙雲有無，頃刻變幻，豈易能哉。……」（沈周《西山雨觀圖》題跋）文徵明也曾說：「（沈周）晚歲得高尚書粉本十三段，喜其高雅渾融，氣韻生動，得米氏父子之趣。間有所作，不啻過之……」。[214]

存世的沈周仿米山水，當以《西山雨觀圖》（圖46）為代表。

此圖前有文徵明隸書引首「西山雨觀」四字、徐霖篆書「元氣淋漓」四字。本幅全出以米氏雲山畫法，水涯煙樹間白雲縹緲，峰巒出沒，村社掩映，空濛杳靄，意態無窮。

沈周自題云：「怪是浮雲塞此圖，雨聲颯欲出模糊。老夫正急西山役，泥滑天陰啼鷓鴣。八日雨作。廿五日擇葬老妻，兒輩在西山築灰隔，積陰妨事，鬱鬱無好眠食。客偶持元暉此卷投余，詩發所觸耳。明日雨止，喜復開卷，心目頓豁。因憶元遺山詞語云：『樹嫌村近重重掩，雲要山深故故低。』語中似有此畫，恨

不能書以為對題也。卷後有此空方，漫附戲筆，忘乎情勢之外，雖形穢不自覺矣。弘治改元十一月九日，沈周。」弘治元年（1488），沈周六十二歲。

正統九年甲子（1444）沈周十八歲時，迎娶吳郡陳原嗣之女、陳蒙（育庵）之妹為妻，二人感情甚篤。成化二十二年丙午（1486），陳氏因病去世，沈周傷心欲絕，作詩云：「生離死別兩無憑，淚怕傷心只自凝。已信在家渾似客，更饒除發便為僧。身邊老伴悲寒影，腳後衰年怯夜冰。果是幽冥可超拔，賣文還點藥師燈。」215「結褵四十二星霜，貧賤來歸貧賤亡。祇剩辛勤在麻枲，盡知慚愧累糟糠。駸駸馬齒偕誰老，耿耿鰥睛覺夜長。淺土不安緣借殯，青山愁絕幾時藏。」216 可謂聲聲泣血，感人至深。

守喪三年後，沈周在西山「擇葬老妻」。西山，也即蘇州城西臨近太湖的上方山，風景絕勝，沈周遊蹤常至。正值沈周「手開新土漸成澄」的時候，偏逢陰雨，由於擔心「積陰妨事」，沈周心中鬱鬱。此時友人持來米友仁的山水畫，在沈周眼中便「怪是浮雲塞此圖」。而次日雨止，便又「喜復開卷，心目頓豁」，並援筆戲墨。同一幅作品，在審視者不同的心境下，竟然產生了截然不同的感受，也充分體現出作者內心世界及藝術感受力的豐富。

按，關於沈周此圖的流傳經過，也頗具傳奇色彩。

此圖清代入內府，著錄於《石渠寶笈續編‧寧壽宮》。1922年，已經退位、居於後宮的溥儀，以伴讀的名義，讓溥傑等人陸續將大量的古書畫、善本等攜出宮外，此卷便在其中。《故宮已佚書籍書畫目錄四種》中，「賞溥傑書畫目」記有「宣統十四年十一月初七，沈周西山雨觀一卷115號」，可知時為1922年12月24日。其後隨溥儀至東北長春偽皇宮。1945年抗戰勝利後，溥儀出逃，衛兵爭奪中，此卷一分為二，繪畫部分及沈周自題之大半為一部，早已入藏故宮博物院，而其卷後的陳沂、顧璘、文徵明、湯珍、蔡羽、徐充、文彭、文嘉、盛時泰等九位吳中著名文人的題跋則蹤影全無。正當學界以此為憾時，上海丁羲元先生卻從美國友人藏家處得到九家題跋的線索，並極力斡旋，最終於2001年底將題跋部分攜回北京，入藏故宮博物院，使這件沈周傳世極少的仿米山水佳作在分割半個多世紀後重又聚首，合為全璧，堪稱功德。217

綜合各家

當然，在著力師仿歷代大師，並創作了如上所述的諸多以某家典型風格為主的作品之外，作為一代藝術宗師，沈周自然不會只停留於此，其作品中更多的是將眾家筆法融為一爐。而這種融合，也有著多種形式：

其一，是在一套作品中分別施以不同風格，可分可合，綜而觀之，體現出作者的功力。如弘治十一年戊午（1498），沈周七十二歲作《乾坤四大景》，「漫摹古人筆意」，分別仿「趙松雪」、「李希古」、「黃鶴山樵」、「吳仲圭」。[218]當然，這與上述的仿某家作品基本相當，但由於是成套的作品，無論是從創作者還是觀賞者的角度來看，與那些單幅的作品仍會有著明顯的區別。

其二，是在一件作品中分階段分別以某家風格為主。最典型的當屬**《滄洲趣圖》**（圖47）。該卷作者自題已見前述。「滄洲」，指濱水的地方，古稱隱者所居。「滄洲趣」之畫題，大約是來自南齊謝玄暉〈宣城出新林浦向板橋詩〉：「既懽懷祿情，復協滄洲趣。」（曾見有人將「滄洲」誤以為河北之「滄州」，並認為滄州地處北方，沈周雖未到過，只是表現山川之性和趣，故圖名「滄州趣」。殊不知大謬不然，此「滄洲」實非彼「滄州」！）此圖描繪的是秋冬之際江南水鄉的景物，筆法多變，一卷之中，起首處仿吳鎮，次變為黃公望，再變為王蒙，末端略參倪瓚畫法。整體上渾然一體，天衣無縫，正所謂得之於心，應之於手，其多年積累的筆墨功力，於此一覽無遺，堪稱其晚年集大成之作。

其三，是真正將各家風格信手拈來，融於筆端，你中有我，我中有你，真正代表了沈周自身獨成一家的藝術風貌。這在明清著錄中多有所見。如：

> ……攜沈石田畫一軸來看，筆法倪迂，而峭壁層疊又類子久，款云弘治五年四月沈周。[219]

> 客持石田畫長卷來閱。筆在仲圭、子久間，世所目為啟南本色者。……[220]

又如成化六年庚寅（1470）沈周四十四歲時為西禪寺僧明公所作的《溪巒

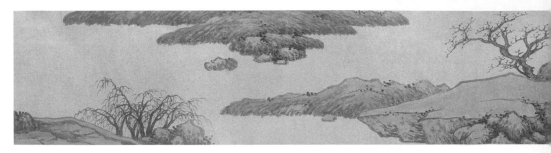

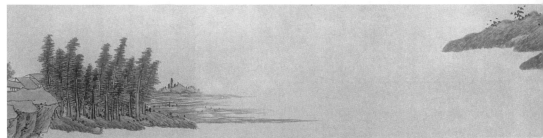

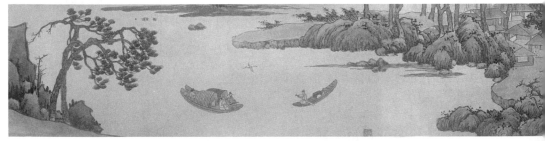

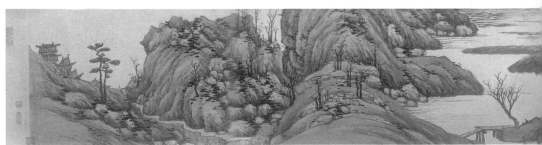

| 圖 47 |

沈周《滄洲趣圖》

卷 紙本 設色

29.7 x 885 公分

北京 故宮博物院藏

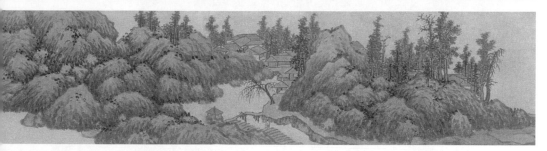

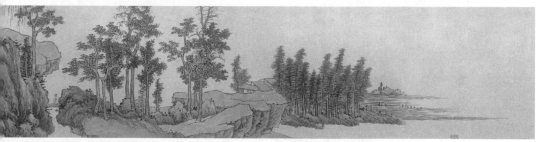

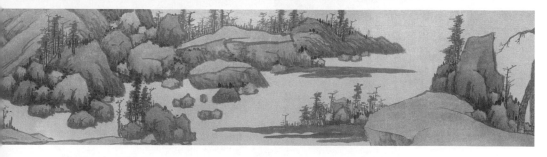

| 圖 48 |
沈周《幽居圖》
軸 紙本 墨筆
77.2x34 公分
日本 大阪市立美術館藏

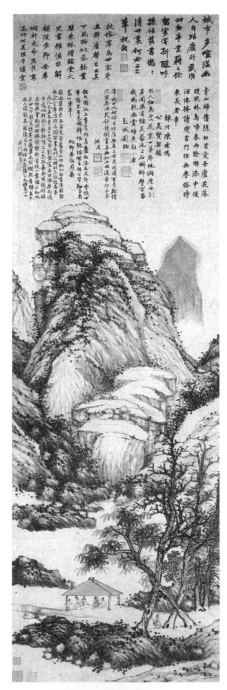

| 圖49 | 沈周《魏園雅集圖》
軸 紙本 設色 153.3x47.7 公分
遼寧省博物館藏

秋色圖》，有沈貞吉、沈恒吉、劉珏題詩，畫法是「倪黃合併而出者」。221

　　從傳世作品看，如《幽居圖》（圖48），題識已見前述，作於沈周三十八歲。這是沈周傳世作品中有明確紀年的最早的一幅。此圖佈局略似於劉珏的《清白軒圖》，可以看出劉珏的影響。畫法主宗董巨，兼有王蒙的筆墨，如石上濃淡枯潤的苔點，同時，內斂的渴筆，又似乎表現出杜瓊的影響。

　　再如沈周四十三歲所作《魏園雅集圖》（圖49），畫法已融多家筆墨。在董巨的圓渾山石中夾以黃公望的多層平臺，濃墨苔點則取王蒙之法。坡石的披麻皴略為粗重，增加了力度，線條於細密中見勁利，整體風格已經開始在精細中顯出粗勁的趨向，是一件很典型的轉變期的作品。此圖是為劉珏、沈周、祝顥、周鼎等人在魏昌府上雅集而作，但取景卻在人跡罕至的峻峰深谷之中，是有意識地借助清幽寧靜的環境表達這些高士隱逸思想。

　　同樣作於成化初年的《山水圖》（圖50），本幅自題：「米不米，黃不黃，淋漓水墨餘清蒼……」，中景山頂樹石畫法全出黃公望，而以水墨渲染表現林麓蒼潤，則明顯受到米氏雲山的影響。雖自云似米非米、似黃非黃，實則是亦

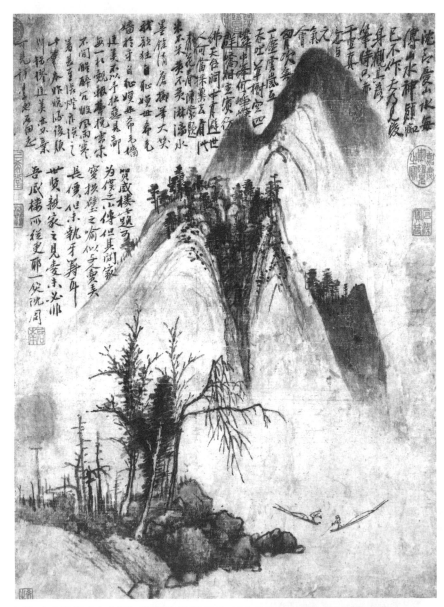

圖 50 ｜ 沈周《山水圖》軸 紙本 墨筆 59.7x43.1 公分 臺北國立故宮博物院藏

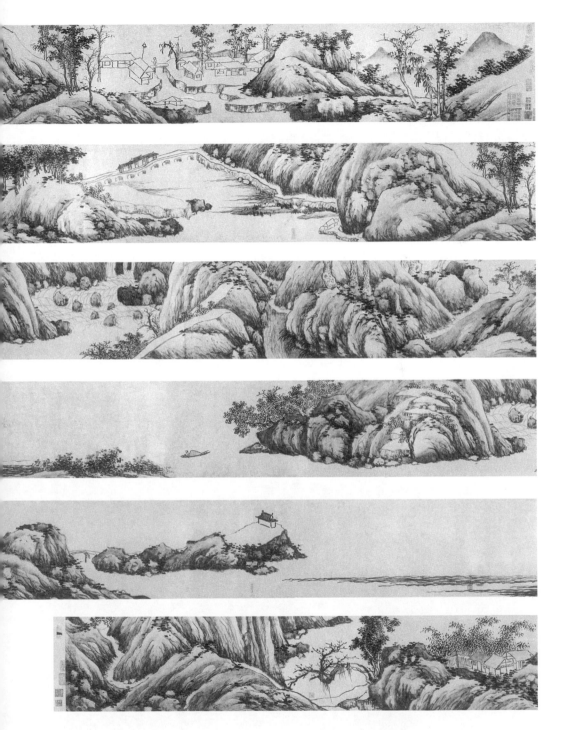

| 圖 51 | 沈周《西山紀遊圖》卷 紙本 墨筆 28.6x867.5 公分 上海博物館藏

米亦黃，是米與黃的自然結合。張丑記此圖云：「……清逸之極，前後凡再題，而詩句云『米不米，黃不黃』，蓋賣弄之詞……」[222] 從自題上看，沈周對此圖確是非常得意。

而作於六十歲左右的《西山紀遊圖》（圖 51）更是一件集大成的畫作。其中融董巨的渾穆、黃公望的清曠、倪瓚的疏淡、王蒙的縝密於一爐，渾然天成，不著痕跡。

花鳥畫

沈周不但以山水著稱於世，他在花鳥畫方面的成就也不容忽視。

沈周自己曾說：「余始工山水，間喜作花果、草蟲……」[223] 而最終他在花鳥畫方面取得的成就也是巨大的，不但擴大了文人花鳥畫的表現題材，而且以其獨特高妙的藝術表現深刻地影響明清兩代文人寫意花鳥的發展。

董其昌曾在題沈周一件《寫生冊》時說：「寫生與山水不能兼長，惟黃要叔能之……我朝則沈啟南一人而已……」[224] 認為自古以來，能兼善山水、花鳥兩科繪事的，只有五代著名畫家黃筌（要叔）和明代的沈周二人。其說從畫史角度看有欠全面，但能在兩方面都有極高造詣和影響的，確實寥寥無幾。就黃、沈二

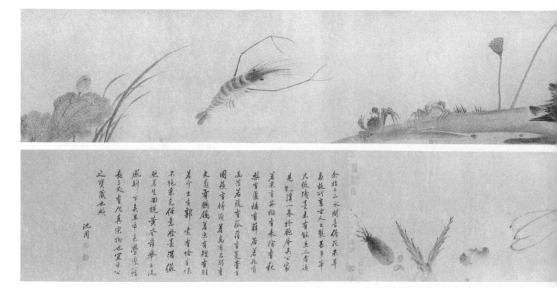

圖 52 ｜ 法常《寫生蔬果圖》卷 局部 及卷後沈周題跋 紙本 墨筆 47.3x814.1 公分 北京 故宮博物院藏

人相較，黃筌以花鳥名世，其於山水創作聲名不著，而沈周則確實在兩方面都可以當之無愧地稱為「兼長」，且影響巨大。

明代繼沈周、文徵明之後的吳門文壇巨擘王世貞也曾題《沈周畫雜花果冊》說：

> 按五代徐、黃而下，至宣和主，寫花鳥妙在設色，粉繪隱
> 起如粟，精工之極，儼若生肖。石田氏乃能以淺色淡墨作
> 之，而神采更自翩翩，所謂妙而真者也。……[225]

這是將沈周的花鳥畫與五代黃筌、北宋徽宗趙佶這兩位花鳥畫大師並列，作為花鳥畫發展史上的重要里程碑式的人物，且在前兩位擅長工筆之外，另闢蹊徑，獨領一格，是符合實際的。而將沈周花鳥畫評為「妙而真者」，則更是抓住了其特點，可謂的評。

所謂「真」，是指形似；所謂「妙」，則是神似。正如明人俞仲文題沈周所作《雞雛圖》：「……其神妙真有出於形似之外者……」[226]

沈周的花鳥畫承繼何人，文獻上沒有記載。但從一些作品上還是有跡可循的。故宮博物院藏有一件宋代法常的《寫生蔬果圖卷》（圖52），卷後有沈周題跋：「……近見牧溪一卷於匏庵吳公家，若果有安榴、有來擒、有秋梨、有蘆桔（枇

| 圖53 | 揚無咎《雪梅圖》卷 絹本 墨筆 27.1x144.8 公分 北京 故宮博物院藏

杷）、有薜苕（菱芰），若花有菡萏，若蔬有菰蓴（茭白），有蔓青（蘿蔔）、有
園蘇（茄）、有竹萌（筍），若鳥有乙鳥（燕）、有文鳧、有鶺鴒。若魚有鱣、有鮭，
若介蟲有郭索（蟹）、有蛤、有螺。不施采色，任意潑墨瀋，儼然若生，回視黃筌、
舜舉之流，風斯下矣。……」按徐邦達先生考辨，此卷法常繪畫是明代正德至嘉
靖年間的摹本，而沈周題跋書法為真跡，且沈氏所題應為「宋畫原跡，後來給人
拆下移配在這個摹本上了」。227 由此可知，沈周對法常的水墨寫意畫法是極為推
崇的，甚至將其地位提高到黃筌、錢選之上。

　　中國繪畫史上的花鳥畫一科，大約到唐代中期開始擁有獨立的地位。據畫史
記載，這一時期出現了如薛稷畫鶴、李昇畫竹、邊鸞畫折枝花卉等，各擅勝場。
至五代、兩宋，從題材上看，雖然畫家們取材廣泛，注重寫生，擅長畫花竹翎
毛的畫家，大多也兼善蔬果草蟲之類，如滕昌祐「工畫花鳥、蟬蝶、折枝、生
菜，傅彩鮮澤，宛有生意，尤長於畫鵝，蓋其觀動植而形於筆端，未嘗專於師資
也……」228，趙昌「作折枝有生意，傅色尤造其妙，兼工于草蟲，蓋其所作不特
取其形似，直與花傳神也……」229 等，但文人畫出現以後，作為一個相對獨特
的群體，其所表現的題材，多以能夠隱喻文人性格、旨趣、氣節等的事物為主，
以梅、蘭、竹、菊等表現清高自許、不從流俗的文人襟懷。如揚無咎《雪梅圖》
（圖53），表現的是似梅花堅毅挺拔、傲雪凌霜的操守；趙孟堅《墨蘭圖》（圖

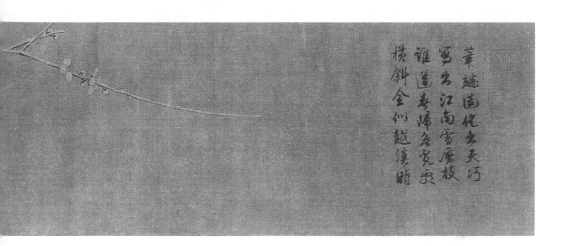

54）則蘊含著孔子「芝蘭生於深谷，不以無人而不芳；君子修道立德，不為困窮
而改節」的教誨（二圖均北京故宮博物院藏）。元代文人畫家中，自趙孟頫、錢
選以降，更是以枯木竹石、梅竹逸趣相標榜，如柯九思、李衎、顧安、王冕等，
雖也有王淵等人以花鳥名世，但畢竟傳之不廣，非為主流。在文人畫家中，似錢
選之《八花圖卷》（圖55）之類，幾成絕響。

　　從技法上看，勾勒、沒骨兩種畫法至遲在五代、北宋初年就已確立，並分別
以黃筌、徐熙為代表，已具有極高的藝術水準。而水墨寫意花鳥技法，則要到北
宋後期的僧仲仁才出現。仲仁偶於月夜見窗間梅影，疏影橫斜，蕭然可愛，遂「以

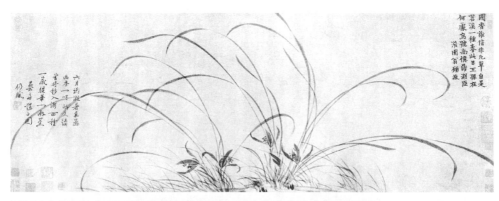

| 圖 54 | 趙孟堅《墨蘭圖》卷 紙本 墨筆 34.5x90.2 公分 北京 故宮博物院藏

墨暈作梅如花影然，別成一家，所謂寫意者也」。[230] 蘇軾、文同等人共同宣導文
人畫理論，「論畫以形似，見與兒童鄰」，更為寫意一路畫法提供了理論依據。
元代趙孟頫的「石如飛白木如籀，寫竹還與八法同。若也有人能會此，方知書畫
本來同」，更明確提出以書法入畫，使文人寫意畫法在理論與實踐相結合方面達
到了一個新的高度。但這種實踐所施用的題材，如上所述，卻又是相對局限的。

而到了明代中期，沈周的花鳥畫崛起於畫壇。正如前文所述，沈周對法常推
崇備至，則不可避免地受到了法常的影響。在題材方面突破了文人花鳥畫的狹窄
範圍，經常以日常生活中的事物為表現物件：各種植物，如古檜、芭蕉；各種花
卉，如牡丹、紅杏；各種蔬果，如枇杷、白菜；各種鄉間動物，如雞雛、水牛、
公雞、鳴蟬，皆可入畫，極富生活氣息。在技法方面，沈周的作品主要分為沒骨
設色和水墨寫意兩種。大體上沒骨設色者略趨於工穩而秀雅，水墨寫意者略趨於
寫意而蒼逸，各具面貌，但大體皆介於工寫之間，並無極端的表現。在簡練的用

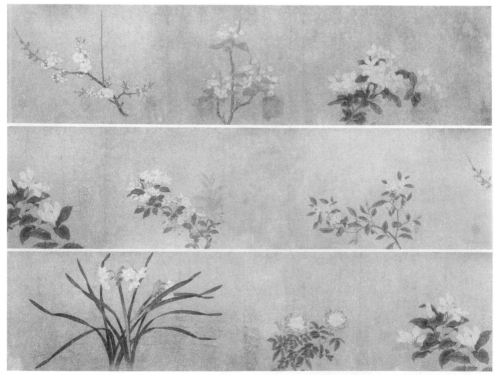

| 圖 55 | 錢選《八花圖》卷 紙本 設色 29.4x333.9 公分 北京 故宮博物院藏

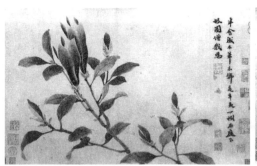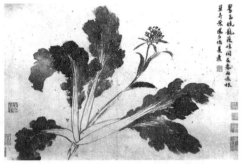

| 圖 56 | 沈周《辛夷墨菜圖》卷 紙本 第一段設色 第二段水墨 各 34.9x58.8 公分 北京 故宮博物院藏

筆中，依然表現出頓挫、複筆以及皴擦等細緻的筆法，處處表現出「隨心所欲而不逾矩」的筆墨境界。既從法常處汲取精華和神韻，避免「行家畫」的一味工細追求形似的「匠氣」，也避免了如法常被人評為「粗惡無古法」。其早年的《辛夷墨菜圖》（圖 56）可以作為代表。

　　第一段採用設色沒骨法畫折枝辛夷。花枝以墨筆寫出，並未細勾，而花瓣、葉片則直接以色彩繪出，再以細勁的墨線勾勒葉筋，雖也未細細描畫，但濃色為面，淡色為背，一葉一瓣之間也極富色彩的變化。加之設色典雅，使整體風格趨

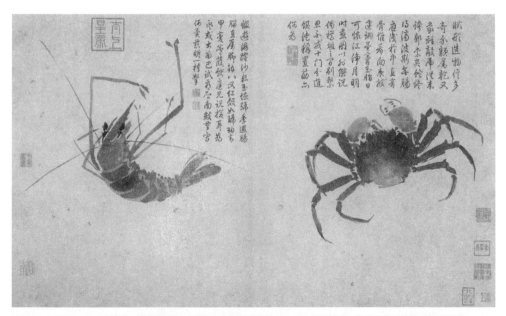

| 圖 57 | 沈周《寫生冊》中的蝦蟹一開 冊頁 紙本 墨筆 34.7x55.4 公分 臺北 國立故宮博物院藏

於工穩而優雅。第二段純以水墨描繪白菜一棵，用筆略為粗放率意，既有乾筆的飛白，也有水墨暈染，局部復以濃墨點醒，突出了「墨分五彩」的藝術效果。雖是寫意，但不逾矩度，以「逸筆草草」將一棵平凡的白菜賦予了鮮活的生命。這兩段畫作合為一卷，將沈周花鳥畫的兩種典型面貌同時呈現，堪稱代表作品。

動物畫方面，如《寫生冊》中的蝦蟹一開（圖57）以濕筆暈染，表現蝦、蟹的甲殼和肢節，使蟹殼具有堅實厚重的質感，蝦殼薄而半透明，肢節則造型準確，尤其是蟹足的關節部位，更顯筆墨之靈

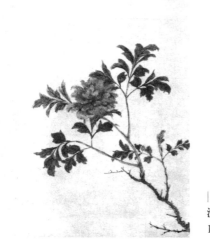

圖 58
沈周《墨牡丹圖》軸 紙本 墨筆
154x68.1 公分 北京 故宮博物院藏

圖 59 沈周《蠶桑圖》扇頁 紙本 墨筆 16.8x49.2 公分 北京 故宮博物院藏

活、造型之功力。

　　當然，以上這種風格區分並不能一概而論，區別並不絕對，有時設色者以寫意筆法出之，而水墨者有時又較為工細。

　　如《墨牡丹圖》（圖58），描繪的是東禪寺中的牡丹一株，爛漫盛開。以墨色暈染表現花瓣，層次豐富而清晰，彷彿能感覺到其柔嫩的質感。花葉乃至花枝亦均較為工致。《蠶桑圖》（圖59），以極細緻的筆墨描寫蠶兒委身葉片。而《臥遊圖冊》中的「芙蓉」一開，雖為設色，但用筆灑脫，信手點染，更接近寫意一路。

　　五、六十歲之間，沈周的花鳥畫日趨老辣，如五十八歲所作的《三檜圖》（圖60）。本幅分繪古檜三株，後自題：「虞山至道觀有所謂七星檜者，相傳為梁時物也。今僅存其三，餘則後人補植者。而三株中又有雷電風擘，尤為詭異，真奇觀而未嘗見也。並寫歸途所得詩於後：昭明臺下芒鞋緊，虞仲祠前石路廻。……傳取梁朝檜神去，袖中疑道有風雷。成化甲辰（二十年，1484）人日，沈周。」

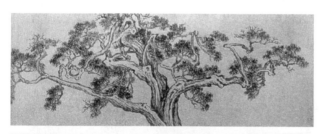

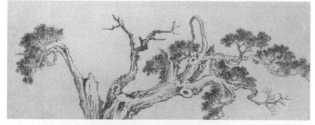

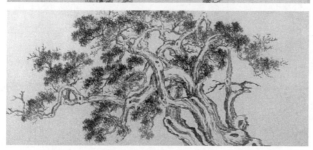

| 圖60 |
沈周《三檜圖》
卷　紙本　水墨
56x120.6公分
南京博物院藏

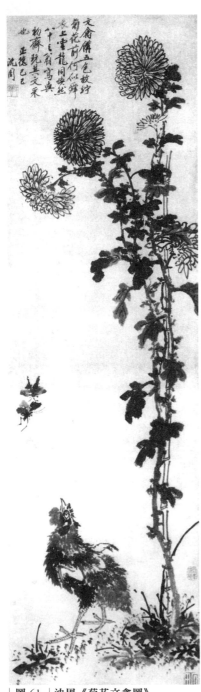

| 圖 61 | 沈周《菊花文禽圖》
軸 紙本 墨筆 104x29.3 公分
大阪市立美術館藏

此作構圖獨特，只截取了古樹接近樹冠及以上的部分，彷彿一架取景器，帶著觀者的視角，瞬間抓住主題中最突出的部分。樹幹粗壯斑駁，枝椏盤曲伸展，雖然錯綜糾結，但穿插有度，繁而不亂。筆墨乾濕兼用，濃淡相濟，刻畫出古木歲月留痕，宛若蒼虯，彷彿要乘風而起，極具氣勢。三株古檜雖並行於畫面，但並非呆板孤立地存在，而是從造型上相互呼應，若即若離，使全卷形成一個整體。很明顯，作者並非簡單地再現物象本身，而是在造型和畫面結構上都進行了精心的再創造。類似的作品沈周還有一些，如「又沈石田松卷，卷高尺五，止作松身十，樹不露根，頂紐裂生枝處，皆有奇態。」231

到了晚年，沈周在花鳥畫方面對筆墨的運用和控制更臻完美，如其極晚年的《菊花文禽圖》（圖 61）就極見功力。圖中高菊之下，兩蝶翩翩，一隻雄雞昂首凝視，姿態富於動感，彷彿正欲躍起一搏。本幅自題：「文禽備五色，故竚菊花前。何似舜衣上，雲龍同煥然。八十三翁寫與初齋，玩其文采也。正德己巳，沈周。」正德四年己巳（1509），沈周即卒於是年，則此圖幾為沈周最晚之筆。全篇行筆靈動，在欲放未放之間，草草而成但不狂怪。墨菊枝幹縱貫全幅，酣暢而富變化。花瓣描畫細緻，花葉則縱筆點染。墨色豐富，以墨筆而描繪「文禽備五色」，是作者對於自己對水墨的掌控極具自信。

雜畫

沈周存世作品中還有一些雜畫冊，將各種不同題材的單幅小品結合在一起，如花鳥、蔬果、草蟲、禽畜、水族之屬，甚或將山水小品一併納入，形成一個新的整體。這個整體的意義在於，能夠較單一題材的作品更加集中、全面地表達作者的審美、胸懷以及筆墨意趣、藝術水準等。其中最具代表性的，當屬《臥遊圖冊》。

《臥遊圖》（圖62）畫冊開首作者自書「臥遊」二大字，楷法勁健。以後各開分別畫山水（仿倪、仿米、秋景等）、花果（杏花、梔子花、枇杷等）、動物（蟬、雞雛、水牛等），每幅均有作者自題。末開沈周題云：「宗少文（宗炳）四壁揭山水圖，自謂臥遊其間。此冊方或尺許，可以仰眠匡床，一手執之，一手徐徐翻閱，殊得少文之趣。倦則掩之，不亦便乎，於揭亦為勞矣。真愚聞其言，大發笑。」全冊繪畫、書法、題詩、跋文均極為精彩。七幅山水小景中有三幅著意追仿前代文人畫大師，並題有「苦憶雲林子，風流不可追」、「梅花庵裡客，端的認吾師」，直接表達對倪瓚、吳鎮的推崇。雖是小品之作，但構圖簡潔，筆力雄厚，墨色明快，代表了沈周山水畫的典型風貌和水準。其餘十幅均表現的是日常所見的花卉和事物，多有神來之筆。如「秋柳鳴蟬」一開中以極淡之墨描畫蟬翼，對水份的控制恰到好處，有一種細薄而透明的感覺；「平林散牧」一開中的水牛，生動自然，充滿了農村生活的情趣，也說明作者平時注重觀察並具有較強的寫生能力。

綜合來看，這本冊頁整體格調簡括樸厚，成為沈周中晚年詩、文、書、畫和諧統一的典範之作，而且，在這些看似平淡的物象中，蘊含著作者要表達的一種優遊林下的平淡的生活態度。正如吳寬跋沈周另一本畫冊時說：「石田翁為王府博作此小冊，山水、竹木、花果、蟲鳥無乎不具，其亦能矣。近時畫家可以及此者惟錢塘戴文進一人。然文進之能止於畫耳，若夫吮墨之餘綴以短句，隨物賦形，各極其趣，則翁獨步於今日也。」[232]

「吮墨之餘綴以短句，隨物賦形，各極其趣」，正是此類畫冊的真趣所在。作者信手拈來，隨性之中正可見「江山臥遊」的灑脫閒適。

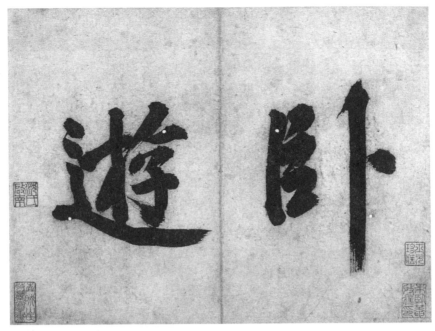

| 圖 62 | 沈周《臥遊圖》選四開 冊頁 紙本 設色 27.8x37.3 公分 北京 故宮博物院藏

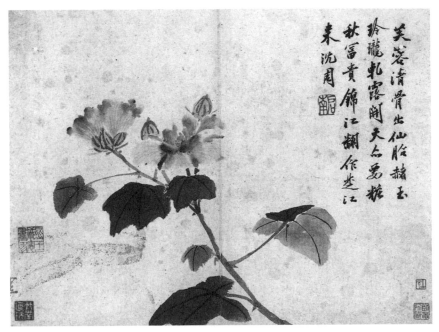

芙蓉清骨出仙胎赭玉
玲瓏乾露開夹点蜀糚
秋富貴錦江灝作坐江
来沈周

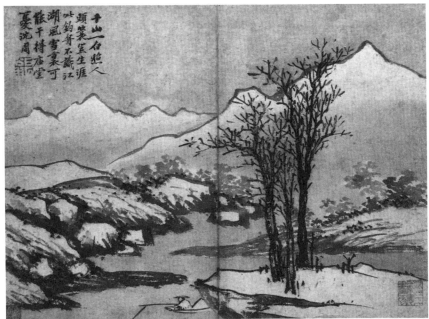

千山一白旄人
頭葉篁生涯
此釣舟不識江
湖風雪裏可
龍干待廬堂
夔沈周

沈周《臥遊圖》選四開

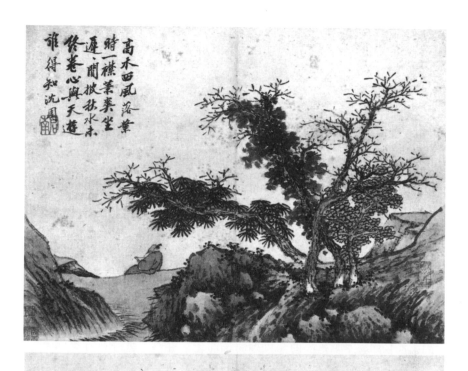

高木西風落葉
時一襟葉葉坐
遲遲間披松水末
終巻心興天遊
誰得知沈周

宗少文四壁揭山水圖
自謂臥遊其間此冊
方可不詐可以忨眠
匡床一手執之一手
徐、翻閱殊得少
久之趣倦則掩之不
亦便手於揭之為
勞矣真愚聞其
言大蔵笑沈周跋

六、文學

　　沈周不但以書法、繪畫擅名一代，其文翰風流也受到一時鉅公勝流推崇：李東陽、吳寬認為他「以詩餘發為圖繪，而畫不能掩其詩」；楊循吉認為他是「文章大家，而山水竹樹，其餘事也」；王鏊、文徵明認為他「緣情隨事，因物賦形，開闔變化，神怪疊出」；祝允明則認為他「獨醒眾流，橫絕四海，家法在放翁（陸遊），而風度主浣花（杜甫）」。

　　錢謙益在為其詩文集作序時說：「石田之詩，才情風發，天真爛漫，舒寫性情，牢籠物態。少壯模仿唐人，間擬長吉（李賀），分刌比度，守而未化；已而悔其少作，舉焚棄之，而出入於少陵（杜甫）、香山（白居易）、眉山（蘇軾）、劍南（高適）之間，踔厲頓挫，沈鬱老蒼，文章之老境盡，而作者之能事畢。」233

　　從沈周流傳至今的詩文看，他的創作涉及的題材是非常廣泛的。《四庫全書》中收錄的《石田詩選》共十卷，是沈周之友光祿寺丞華汝德所編。該書後有弘治十七年甲子十月慈溪張鐵的跋，則該書約成書於此時，沈周時年七十八歲，是其卒前五年。該書仿宋人分類杜詩的先例，不按詩體、年月排序，而以詩歌所涉及的題材為依據，共分為三十一大類，包括：

　　天文、時令、山川（園池附）、居室（亭館附）、寺觀（庵院附）、祠廟（墳墓附）、宗族、雜流、僧道、古跡、懷古、時事、述懷、忠孝（節義附）、閒適、慶壽（生辰附）、會晤、投贈（寄答附）、題號、謝答、送別、傷悼（送葬附）、圖像、圖畫、墨蹟、文詞、花竹（草木附）、鳥獸、器用、詠物、雜詠。

　　可見，沈周之詩既有文人士大夫傳統上的題畫、贈答、詠古、遊歷等題材，也有世俗生活中的雜物，可以說涉及到了社會生活的方方面面。瑣細如「楊花」，世俗如「混堂（澡堂）」，虛幻如「人影」，皆信手拈來入詩，且以物擬人，文字生動有趣。如〈詠磨〉：「兩象合來分動靜，一心存處得中庸」；〈楊花〉：「借風為力終無賴，與水何緣卻託生」；〈詠錢〉：「有堪使鬼原非謬，無任呼兄亦不來」；〈人影〉：「身外觀身託我成，我初生日汝同生。謂無亦有終無實，假有如無強有名。夜壁漫隨燈慘澹，曉窗偏屬鏡分明。算來惟與鰥夫稱，老去猶堪作伴行。」等等，均是用詞平易，但

蘊含哲理，如中肯綮。今人讀之，莞爾一笑之餘，又不免引人思索。因此，錢謙益所說沈詩「才情風發，天真爛漫，舒寫性情，牢籠物態」，可謂的評。

雖然屢拒徵薦，終身不仕，但沈周並非一味遁世，他秉承了其祖、父兩代的思想，對民生、世態多有關注，故其老友王鏊稱其「非忘世者」。這一點在其詩文中也有體現。存世的沈周詩文中有很多憫農恤貧的作品，如〈水鄉孥子十首〉、〈暗紡詞〉、〈堤決行〉、〈低田婦〉等，均情感真摯，如〈暗紡詞〉云：「貧家紡婦夜紡紗，無油點燈暗搖車……富家燒臘滿堂虹，彈絲調竹喧東風。紡車嘈嘈只隔壁，苦樂兩聲何不同？」文字質樸，但情感鮮明，對比強烈，頗有杜甫詩「朱門酒肉臭，路有凍死骨」的意味。

清代紀昀等在《四庫全書》收錄《石田詩選》的〈提要〉中說：「……詩亦揮灑淋漓，自寫天趣，蓋不以字句取工，徒以棲心丘壑，名利兩忘，風月往還，煙雲供養，其胸次本無塵累，故所作亦不瑉不琢，自然拔俗，寄興於町畦之外，可以意會而不可加之以繩削。其於詩也，亦可謂教外別傳矣。」[234] 應該說，說沈詩「自寫天趣」、「棲心丘壑，名利兩忘」、「自然拔俗」，都是正確的，但說其「不以字句取工」、「不瑉不琢」，卻未必盡然。

顧元慶《夷白齋詩話》記載了一則著名的故事，可以生動地說明沈周作詩時對文字的推敲和駕馭之精準。據說，都穆曾學詩於沈周。沈周問他最近有什麼得意的作品，都穆以〈節婦詩〉中的首聯為對。詩云：「白髮貞心在，青燈淚眼枯。」沈周看後說，詩確是佳作，但有一個字用得不夠工穩。都穆茫然不解。沈周解釋說，按照《禮經》，「寡婦不夜哭」，因此「燈」字用得不合適，建議改為「春」。[235]「青燈」易為「青春」，一字之差，詩句的意象截然不同，既點明了節婦從年輕時即守寡，更加符合當時的禮教和道德規範，而從詩的意境上說，也使原來一味悲涼淒苦的場景有所緩解，不能不說是個中高手。

沈周在自己的《石田雜記》中記錄了一件趣事，從中也可反映出其才思敏捷及對文字駕馭的能力：

> 予嘗燕吳修撰元博宅。予與陳論學起東同席。起東強予酒，
> 予不勝杯酌。起東云：如辭飲，須對一對句，可准。時賀

恩其榮解元觀席。起東云：恩作解元禮合賀其榮也，次座
即陳進士策，字嘉謨者。予應聲云：策登進士職當陳嘉謨
焉。為之哄堂。236

在沈周傳世的種種文字中，時時可見一些幽默的亮點。

曾有親友惠贈沈周枇杷，由於附帶書帖錯將「枇杷」寫成了「琵琶」，沈周專門去函作詩戲之。內容如下：

承惠琵琶。開奩視之，聽之無聲，食之有味。不知古來司
馬淚于潯陽、明妃怨於塞上，皆為一啖之需耳。今後覓之，
當于楊柳晚風、梧桐秋雨之際也。因書帖銀鹿有誤字，即
筆嘲句四言奉覽，勿罪勿罪。
枇杷不是這琵琶，只為當年識字差。若是琵琶能結果，滿
城簫管盡開花。
通家友弟沈周頓首，謝良材契愛足下。237

「銀鹿」是唐代顏峴家僮，事顏真卿終生，禍患不避，後世用以泛稱僕人。「通家」是指世代交誼之家或姻親。

「司馬淚于潯陽」用的是唐代白居易〈琵琶行〉「潯陽江頭夜送客，楓葉荻花秋瑟瑟……座中泣下誰最多，江州司馬青衫濕」的典故；「明妃怨於塞上」則是漢代昭君出塞的歷史故事，詠其事者歷史上名篇眾多，其中以北宋王安石的〈明妃曲〉最為著名：「明妃初嫁與胡兒，氈車百輛皆胡姬。含情欲語獨無處，傳與琵琶心自知」238；「楊柳晚風」是指宋代著名詞人柳永的著名的〈雨霖鈴〉「寒蟬淒切，對長亭晚，驟雨初歇，……今宵酒醒何處，楊柳岸，曉風殘月」的情境，「梧桐秋雨」則是唐代白居易〈長恨歌〉中「春風桃李花開日，秋雨梧桐葉落時」的意蘊。友人之間很隨意的一封小簡，短短百字，引用了四個文學名篇，且恰如其分地予以使用，有意用混淆概念的方法，將江州司馬、昭君出塞的悲、怨說成是只為一啖「枇杷」，而「楊柳晚風」和「梧桐秋雨」這種往往需要借琵琶演奏烘托淒切悲涼氣氛的場景，卻成了尋覓「枇杷」的去處，實在讓人噴飯。由此，既可見作者的文學功底，又可見其字裡行間的幽默。

　　文學之外，沈周於史學也很留心。從他存世詩文中可以看到，他日常所讀之書，多有史籍類，如《吳越春秋》、《史記》等都在閱讀之列。沈周曾自作詩一首：「兔走烏飛疾若馳，百年光景似依稀。累朝霸業今何在，歷代英雄一局棋。禹治九州湯受業，秦除六國漢登基。人人欲遂平生志，只恐蒼天不順機。」此詩被李日華稱為「惕然醒人，名場世局大熱鬧中一杓甘露也」。239 只有基於史學方面的修養，再加上其豁達散淡的心態，才能發此議論。

　　有時，沈周也頗有自嘲精神，如〈齒落〉一首：「七十三年與我存，一時崩落豁開門……」面對老頹衰憊的人生境況仍能保持超脫開朗的心境，是一個藝術家內外兼修的體現。

　　此外，雖然沈周一生為人端正，與老妻感情極篤，但也並非一味刻板，在其存世詩文中，也不乏〈贈妓〉（七絕，《詩文集》卷七）、〈臨江仙－題妓林奴兒畫〉、〈疏廉淡月－題友人亡妓小像〉（《詩文集》，卷八），這樣的詩作但見清靈俊秀，而無一絲冶蕩之意。題友人亡妓小像，居然可以看出真切的愁緒。

　　當然，每個詩人都不可能篇篇完美，正如錢謙益所指出的：「其或沿襲宋元，沈浸理學，典而近腐，質而近俚，則斷爛朝報，與村夫子兔園冊，亦時所不免。」240

　　綜合來看，沈周的詩作，以紀昀等在《欽定四庫全書》收錄《石田詩選》的「提要」中評述的比較中肯：「……核實而論，周固以畫之餘事溢而為詩，非以詩之餘事溢而為畫。……」241 沈周的藝術，最高成就仍是繪畫、書法，而輔以詩詞文章。

　　李日華曾記沈周一畫，並對其畫與文的地位發表了自己的見解：「……湯慧珠寄視沈石田粗筆山水，學黃子久。……有楊君謙題數十語，大略謂石田先生文章雄麗，可以主盟一時，而四方但馳帛索其畫，而文為畫掩，為可惜。而不知**畫正石田文之尤偉麗者也。輕縑薄楮，一經點染，即有金石之壽，何必減豐碑大碣與金匱石室哉。**」242 誠哉斯言！

七、沈周的藝術地位和影響

　　綜合前面各節所述，沈周在書法、繪畫、文學乃至藝術鑑賞等各個藝術領域均取得了極高的造詣。

　　書法方面，他在「二沈」臺閣體書法的基礎上，轉而取法崇尚意趣的宋人書

風，自抒胸臆，中晚年特別集中師法黃庭堅，其意義不僅在於形成了極具個性的個人書法面貌，更由此身體力行，與同時代的徐有貞、李應禎、吳寬、王鏊等人一起衝破書法藩籬，推動書壇變革，從陳陳相因的臺閣體書法中走出，宣導古今上下皆可為法，給當時沉悶的書壇帶來了清新之氣，成為明代中期「吳門書派」的先行者，在書法發展史上具有重要的積極意義。

山水畫方面，由於其家族與王蒙、陳汝言等元末畫家的密切聯繫，以及家藏古代繪畫的薰陶，沈周自幼浸淫其中，其畫風遂以董巨、元四家一脈為根基，並廣收博采，同時注重對自然山水的深刻體驗和感悟，以及創作者主觀意興的抒發，最終形成自己以吳鎮為主、相容諸家的獨特山水畫形式。其造境氣勢宏闊、生意鬱勃，行筆勁健跌宕而不失圓潤含蓄，設色凝重沉鬱中寓清雅蒼潤。其開闊的藝術視野造就了其集諸家之大成、引領時代的的藝術境界，使其成為吳門畫壇當之無愧的領袖，而其親手奠基的吳門畫派，經過弟子門生們的闡揚，更是開枝散葉，流布廣遠，對明清乃至近代中國山水畫的發展均產生了深遠的影響。

沈周的花鳥畫，以其縱逸而凝練的獨特筆墨、率性隨意的廣泛選材，表現著他不避平凡、自然自在的人生態度和「平易中寓矜貴」、「寄至味於淡泊」的藝術旨趣。他的花鳥畫，對當時的吳門地區弟子輩畫家，如文徵明、唐寅等產生了重要影響，並由此傳衍散播，再之後的陳道復、徐渭等，乃至清初的惲壽平等，均不可避免地從中繼承，並在他的基礎上進一步拓展。在花鳥畫發展史上，沈周堪稱文人意筆寫生的一面旗幟。

詩文方面，沈周可謂學養深厚而又才情風發。不論是紀事感懷，還是詠物抒情，皆能信手拈來，開闔變化，平易之中蘊含豐富哲理，諷喻之間時現幽默機智。更為重要的是，沈周以其文學滋養其書法、繪畫，使詩、書、畫進一步有機結合，相互闡發，更增加了文人畫的表現力。其經常在畫幅上題寫長篇詩文，如《夜坐圖》（圖 63）、《墨牡丹圖》等，詩文幾占畫面之半。這是具有創造性的形式，使得詩、書、畫得到更加緊密的結合，取相得益彰之功。其後的吳門文人們也循此創作取向，借助自身的文化優勢，使得文人畫繼宋元之後，在明中期的吳門地區達到了一個新的歷史高峰。

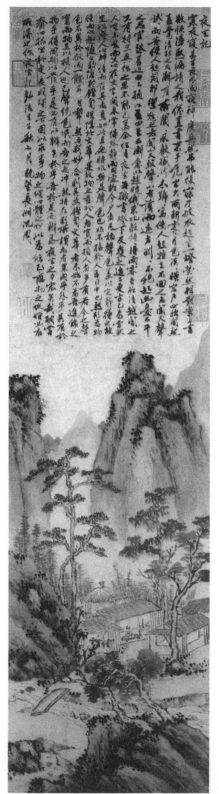

| 圖 63 |

沈周《夜坐圖》

軸 紙本 設色

84.8x21.8 公分

臺北 國立故宮博物院藏

沈周的藝術成就的產生有著多方面的原因。

除去其內因外，當時的社會環境、時代風尚、家族背景乃至師長親友們的藝術活動，也都為他創造了極好的條件。正如錢謙益在《石田先生詩文集》的序文中所說：

> 石田生於天順，長於成弘，老於正德初，當國家昌明敦龐重熙累洽之世。其高、曾、祖、父，為文士，為隱君子，既富方谷，涵養百年，而石田乃含章挺生。其產，則中吳文物土風清嘉之地；其居，則相城有水有竹、菰蘆蝦米之鄉；其所事，則宗臣元老周文襄、王端毅之倫；其師友，則偉望碩儒東原、完庵、欽謨、原博、明古之屬；其風流弘長，則文人名士伯虎、昌國、徵明之徒。有三吳兩浙新安佳山水以供其遊覽，有圖書子史充棟溢杼以資其誦讀，有金石彝鼎法書名畫以博其見聞，有春花秋月名香佳茗以陶寫其神情。煙風月露、鶯花魚鳥，攬結吞吐於毫素行墨之間，聲而為詩歌，繪而為圖畫，經營揮灑，匠心獨妙，……。

由此可見，沈氏家族至沈周而為鼎盛，積數輩而成一代巨匠，實在是有著其天時、地利、人和的優勢。

第七章

沈周兄弟

一、沈召

沈召，字繼南，周之弟。畫山水有法，長林巨壑，風趣泠然。惜秀粹而早夭。[243] 沈召與沈周為同父同母的兄弟，沈周與之感情甚篤。據說，沈召病重時，沈周與之同起居照料一年多，沈召去世後，沈周撫養他的遺孤就像對待自己的孩子一樣。[244]

沈周、沈召兄弟二人的深厚情感，還為我們留下了藝術佳作。沈周曾為沈召創作了一幅《桃花書屋圖》（圖64），題識云：「桃花書屋我家宅，阿弟同居四十年。今日看花惟我在，一場春夢淚痕邊。此《桃花書屋圖》也，圖在繼南亡前兩年作。嗚呼，亡後又三易寒暑矣。今始補題，不勝感愴。乙未九日，沈周。」圖上還有徐有貞和陳寬二人的題詩。徐詩云：「小隱新成水北灣，桃花千樹屋三間。讀書不作求名計，時復牽帷只看山。」陳詩云：「結屋東林勝小山，讀書終日掩柴關。桃花千樹無人看，一片風光春自閑」。明末李日華在記錄此卷時評為「筆法細秀文弱，如徐賁」。[245]由此我們可以得出以下結論：

第一、桃花書屋是兄弟二人讀書之所。二人賞花吟詠其間，恬淡自得。如今物是人非，令人興歎。

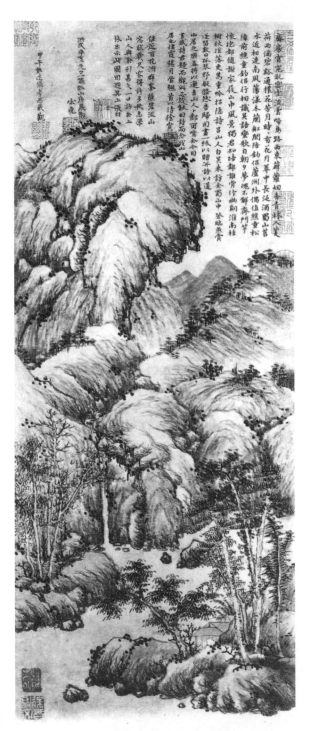

|圖 64 |
沈周《桃花書屋圖》
軸 首都博物館藏

|圖 65 |
徐賁《蜀山圖》
軸 紙本 墨筆 66.3x27.3 公分
臺北 國立故宮博物院藏

第二、乙未為成化十一年（1475），沈召卒於三年之前，則其卒於成化八年壬辰（1472）；其在世約四十歲，則其生年應約在宣德八年癸丑（1433）。此圖創作於沈召去世前二年，則為成化六年庚寅（1470）。

※ 按，沈召的生卒時間，有學者詳加考訂，除年份與此推論相合，更詳細到月日，即：生於宣德八年（1433）七月廿七日，卒於成化八年壬辰（1472）七月十三日。246

第三、因徐有貞卒於 1472 年，陳寬卒於 1473 年，則徐、陳二題應在沈周補題之前；且從二人詩意來看，並未提及沈召亡故之意，故二人應題在此圖創作之後到沈召亡故之前，即 1470 至 1472 年之間。

第四、李日華說沈周此圖「筆法細秀文弱，如徐賁」。成化乙未，沈周時年四十九歲，則作此圖時沈周四十四歲，正是他「始拓為大幅」的開始時期，也是他畫風向成熟的轉變期。徐賁，字幼文，原籍四川，徙吳地，居長洲。明初官至河南布政司，後被逮下獄死。工詩，有《北郭集》行世，與著名詩人高啟、楊基、張羽並稱「吳中四傑」，又稱「明初四子」。徐賁傳世作品最有代表性的是《蜀山圖》（圖 65），可以看出其畫法從董巨中變出，又有王蒙的影響，仍為元代山水畫的風貌，則李日華所記是與沈周這一階段畫風相符的。而從作品本身那種帶有平臺的山體結構、鬆秀的筆墨，又明顯帶有黃公望的影響。

不僅如此，此後沈周還以《桃花書屋》為題創作過其他作品。如其中一幅「重岩疊嶺，屋在半崗，緋桃夾之。下有赴壑奔流，上有捎雲密樹。蒼崖奇秀，董北苑的骨也。」並於成化二十二年丙午（1486）將此圖題詩後贈送給一對與他和沈召一樣兄弟情篤、且淡泊田園的友人兄弟：「舊有讀書處，桃花深雨中。人歸發未白，春好樹仍紅。富貴浮生外，弟兄我道同。眼前千謝令，屋下兩陶翁。奉羨賢□□昆玉高尚故跡，因舊所作圖題之。丙午，長洲沈周。」247

此外，沈周早年還創作過一套冊頁贈給沈召，「畫冊計十二幀，方廣不盈咫尺，係蚤歲之筆，精謹秀潤，每幅有杜東原小楷題詠，兼啟南自題，不減雲間二沈家法，真絕品也。今在金壇於氏。此冊與東倉王氏《桃花書屋》一類。不觀此等妙跡，亦何以識翁之大全邪。」248 這裡提到的《桃花書屋圖》，很可能就是前文所說作於 1470 年的那一幅，從張丑的著錄來看，畫法上也有共通之處。

二、沈𡥉

沈𡥉，字翊南，周弟，善畫。[249] 沈𡥉乃沈恒吉庶出。明代李日華《味水軒日記》曾記錄了楊循吉題沈翼南畫七言絕句一首：「相城文物名家沈，廝役皆能畫與詩。誰道石翁肩背下，翼南更有出塵姿。」[250] 稱其畫有「出塵姿」，應是沈𡥉的畫有清新秀雅之風。此詩雖是楊君謙稱讚沈𡥉之作，但從中可以清楚地看到沈氏一門在藝術上的成就，連僕役都能詩善畫，主人的藝術造詣更可想見了。[251]

沈𡥉真跡未見傳世，只有明代汪砢玉《珊瑚網》中所錄王世貞家藏畫目中收錄「沈翊南畫」一件，下有小字注云：「即啟南之弟，為葑門邢麗文作。」[252] 麗文名參，吳中著名文人。為人沉靜蘊藉，隱居不仕，教授鄉里，著述自娛。安貧樂道，徐禎卿、祝允明等對其極為推崇。[253] 由此可略見沈𡥉與當時吳門名士們的藝術交往。

三、沈文叔、沈標

除了沈恒吉一支，沈貞吉一支的第二代中，也不乏善繪者。前文「沈貞吉」部分中曾介紹，賀美之為答謝杜元吉治癒其子，登門來求沈氏一門之畫，遂有《報德英華》一圖。其中杜瓊一圖，曾由沈貞吉補畫，貞吉補之未完，「復命季子文叔以竟事」，且補畢之後，就連杜瓊都認為「是圖之妙蔑以加矣」。因此，這位「文叔」，雖名字已不可考，且有關其繪畫的記載目前也僅限於此，但其亦善畫是可以肯定的。除此之外，貞吉之子中，還有一位沈標，在繪畫方面似乎更有成就。

沈標，字才叔，沈貞吉之子。從著錄看，沈標的繪畫大約也是師法元四家一路。《味水軒日記》記錄有一件他的山水作品，「筆意大類王叔明，蒼松紅樹，水亭三高士趺坐談話，涯際用丹綠點綴木芙蓉數筆，知為晚秋物色。山頭攢點小樹層層，主峰圓渾秀潤。」[254] 畫上有其父沈貞吉、其兄沈璞（德韞）、堂兄沈周的題跋。根據題跋可知，成化八年壬辰（1472）十月二十一日，值沈貞吉七十三歲生辰，諸子侄輩前來賀壽，適善繪肖像的友人楊景章亦來賀，諸子遂請楊氏為貞吉圖像，並各作賀壽詩，書於沈標所作的這幅舊作上。於是，這幅作品就成為了沈氏一門父子兄弟文雅相照的一個例證。

另外，沈檟還有一件作品見於文獻 255，更為重要，是沈周為一位「謝將軍」題沈檟所畫的一幅山水。詩云：

〈為謝將軍題檟弟畫〉

吾生頗有水墨緣，筆所到處山爭妍。

吾家後有才叔弟，銳氣似恥吾居前。

將軍何從得此幅，慘澹生紙開雲煙。

坡頭懶仙紫袍坦，石底老樹蒼根聯。

仰天長笑呼白鶴，萬里掠雪來青田。

兩章密識借我字，戲我自見疑其然。

朱繇足信補道子，今人能事古莫專。

為渠題詩加印證，是非非是俱堪憐。

詩中第一句一反沈周平時的謙遜，對自己的畫作表現了極為自詡，當然，這也是為第二句引出此畫作者—其弟沈檟作鋪墊的。第三至六句，基本是描述該畫的基本情況，使讀者知道此圖描繪的是雲鶴飄渺、古樹磐石、高士閑坐的傳統題材，但第六句涉及了圖中的款印，卻讓我們大吃一驚，原來圖中有兩方印章，竟然用了沈周的姓名、字號！這也讓猛然見到此畫的沈周恍惚間一頭霧水。

下面一句則用到了蘇軾詩中的典故。

朱繇，應為唐末五代時人，宋代郭若虛《圖畫見聞志》將其列為「五代九十一人」之一。「長安人，工畫佛道，酷類吳生（道子），雒中廣愛寺有文殊普賢像，長壽寺並河中府金真觀皆有畫壁。」256 蘇東坡曾作詩答謝友人贈與吳道子畫，其中順帶譏諷了那些附庸風雅但又不懂藝術，結果張冠李戴的所謂「好事者」，詩中有云：「貴人金多身復閑，爭買書畫不計錢。**已將鐵石充逸少，更補朱繇為道玄。**」是說時人所收的很多吳道子畫，其實都出自朱繇之筆。詩中另一句「已將鐵石充逸少」中的「鐵石」，是指南朝梁武帝時的大臣殷鐵石，梁武帝曾敕令他摹次王羲之法書一千個不同之字，以供諸王臨習，又令周興嗣編次成文，即為流傳後世的《千字文》。蘇軾自注云：「法帖大王（羲之）書中，有殷鐵石字。」兩個典故一書一畫，都是指師仿者水準高超，以至於使人難以與被師仿者分辨開。那麼，作為同宗兄弟，所處時代、地區乃至所師法的家族長輩的

風格等必然均極為接近，那麼除了個人天分等內在因素外，其產生的結果必然相當接近，則沈檟的畫作能以假亂真也就不足為奇了，將朱繇錯當吳道子，也就不是古人的專利了。

最後一句中的「是非非是」，典出《荀子‧修身》：「是是非非謂之知，是非非是謂之愚。」是說能夠肯定正確的、否定錯誤的事物是有智慧的，反之，肯定了錯誤的、否定了正確的，則是愚蠢的表現。在此當然是指此畫所有者張冠李戴的行為「堪憐」了。

綜觀全詩，我們看到，事情應是這樣的：這位謝將軍大約也是位附庸風雅的「好事者」，不知從何處得到了這幅鈐有沈周姓名、字號印章的畫作，當做真跡拿給沈周本人看。沈周一見大吃一驚，認出此圖出自自己堂弟沈檟之筆，遂援筆題詩，以正視聽，順便小小地譏諷了一下這位謝將軍。

一位武將不懂畫，鬧出了笑話固然可笑，但此事給我們的啟示卻遠不在此。關鍵在於：一、沈檟的繪畫面貌大約真的與沈周非常接近，才使得沈周發出「朱繇足信補道子，今人能事古莫專」的感慨。二、沈檟的畫作上怎麼會有沈周的印章呢？一種可能是該畫本來無款，被人有意添加上，或是有款但被人挖掉後添加上沈周偽印用來牟利，這是書畫作偽中常用的手段。當然，還有另一種可能，就是這兩枚偽印就是沈檟自己加上去的。那麼，這位沈檟是否也是當時偽造沈周書畫大軍中的一員呢？果真如此，則流傳當時以及傳至今日的那些偽沈周畫作中，又有哪些出自沈檟之手呢？惜未見沈檟真跡，無從比較，只有待今後研究了。

第八章

沈周同輩姻親─史鑑

　　史鑑，字明古，號西村，人稱西村先生。其家亦為蘇州吳江世家大族。其人信古執禮，博洽好學，才達論正，剛直好義，高曠絕俗，與吳寬、劉珏、沈周等人交誼極深，經常相約出遊，詩文唱和。史鑑之長子太學生史永齡娶沈周三女兒為妻（據文徵明〈沈周行狀〉，載《甫田集》），由此兩家更成為姻親。在這個女兒出嫁當天，沈周還作詩一首：「正月十五日送三女歸史氏。春王正月及佳期，送汝登車甫結褵。累重忽輕心自喜，愛深將別意還悲。逞粧莫漫求珠翠，善事須親到帚箕。孝順由來宜婦道，尊嫜況我舊相知。」以平實自然的語言表現了愛女出嫁時父親既喜且悲的感情，更囑咐女兒孝順公婆，「更何況你的公公還是我的老朋友呢」！親上加親的喜悅之情溢於言表。257

　　明古狀貌奇偉，鬚髯奮張。與人論事，辯說超卓，雖達官貴人無所屈。其於書無所不讀，尤熟於史論，千載事歷歷如見，且剖析議論公允，人比之北宋史學家劉恕（道原）。少年時曾拜見徐有貞，徐公與之談史，即嘉許其有見地，後來又數次與之議論，史鑑的見識就更進一步了。對於時事掌故，他往往記錄成編，人比之南宋洪邁（著有《容齋隨筆》）。他於錢谷、水利等經世致用之學也多有涉獵，巡撫王恕曾與之議論政務，非常看重他的才幹，只是遺憾當時史鑑已老，無法啟用他了。其文章紀事有法，醇雅有漢代風格，

其為詩不屑為近體，上追魏晉。由此，明古雖隱居不仕，但名聞江浙間，郡縣大夫皆禮下之，史稱「弘、正之間，吳中高士，首推啟南，次則明古」。258

弘治九年丙辰（1496）夏，冒暑訪吳寬，飲冰數碗，歸家後不久疾發而亡，年六十三。259

由於感情篤厚，史鑑去世後，沈周傷心欲絕，屢屢作詩哀悼。在其中一首中，沈周稱他為：「……骩髊老博士，崢嶸偉丈夫。明廷虛購玉，滄海實遺珠……」260 給予了史鑑極高的評價。

藝術方面，史鑑長於收藏賞鑑。相傳其隱居於吳江穆溪之西，「家居甚勝，水竹幽茂，亭館相通……客至陳三代秦漢器物及唐宋以來書畫名品相與鑑賞……」在史鑑文集《西村集》中可以見到不少題詠前代名人和當代友人畫作的題畫詩，但並無特異之處，對書畫技藝、風格傳承方面的敘述較少。而從不多的書畫題跋文字中，可以看到，史鑑長於考證，如卷六中的〈僧巨然畫趙秉文跋考〉，261 便是通過詳陳宋金史實，並詳細考證任南麓、趙秉文和宇文虛中三人的生卒、任職活動，辨正出趙秉文跋為作偽者臆造之物。這種題跋風格大概是基於他熟於「史論」、善於「剖析議論」吧。

從目前資料看，史鑑收藏的歷代書畫有：

〔書法〕
1　唐趙模《集晉字千文》。
2　褚河南《書文皇哀冊文》，硬黃紙，米友仁鑑定。
3　歐陽率更《夢奠帖》（圖66），疑是臨本，元郭畀天錫藏，後入楊東里家，郭楊皆有跋。
4　蔡端明八帖，洪興祖范大年跋，胡珵等題名。
5　宋賢語帖一卷，李西臺、周益公、胡三衡、文文山而下九十八人。
6　王佚老二帖，大字行書。
7　《朱文公與六十郎帖》，行書，貢尚書楊鐵崖跋。
8　宋孝宗賜虞丞相手詔。
9　趙子固《書梅竹詩三首》，有趙子昂、葉士則、董楷跋。
10　元張師道《書木蘭花慢詞》一卷，後元人題識。
11　趙子昂《臨大令帖並自書詩》一卷。

| 圖 66 |
歐陽詢《夢奠帖》
卷 紙本 25.5x16.5 公分
遼寧省博物院藏

12 趙孟頫《書歸去來辭》一卷。

13 鮮于伯機《自書詩文》一卷，小楷，有鄧文肅、龔子敬跋。

14 周伯溫《四體千文卷》，前畫伯溫小像，門人蔣冕侍立，旁有自贊，蓋周公
　　書以貽冕者。蔣冕，吳郡人，亦精篆書。

15 薛尚功《摹鐘鼎款識真跡》二十卷。

16 顏魯公《劉中使帖》。凡四十一字，行，白湛淵、鮮于樞、田師孟跋。

17 《林藻深慰帖》。（文徵明《跋林藻深慰帖》：「……後歸吳江史明古，而吾
　　師匏庵先生得之……」）262

〔繪畫〕

1 陸晃《昭君圖》。

2 僧巨然山水（大幅）。

3 《韓熙載夜宴圖》。

4 李龍眠《九歌圖卷》。

5 宋人畫《文姬歸漢圖》

6 趙千里《福祿壽三星圖》（長幅）。

7 趙千里《春江待渡圖》（小幅）。

8 郭熙《祝壽一望松圖》（長幅）。

9 陳居中《五馬圖》。

7 錢舜舉《畫垂絲海棠》。

8 錢舜舉《班姬題扇圖》，與垂絲海棠均有錢選賦詩。

9 趙子昂《人馬圖》，自有跋並元人詩跋。

10 溫日觀《葡萄》。

11 黃大癡《溪山圖》，有王國器詞、倪雲林跋。

12 趙孟頫《秋江煙靄圖》。

13 吳仲圭《擬范寬雪峰蕭寺圖》，長幅。

以上無單獨注明者，皆據都穆《寓意編》。[263]

可惜的是，據都穆稱，成化戊申（按：成化無戊申，戊申已是弘治元年，1488），其在史家教授家塾，當年九月，史家遭火災，書畫多付煨燼，只有薛尚功摹鐘鼎款識真跡和歐褚趙摹書數卷獨存。[264]

有了史鑑這樣的家學，再加上世交關係，其子史永齡也深得沈周喜愛。沈周經常攜之出遊，並贈其書畫。

關於史家，還有一則有趣的軼聞。

明洪武三十一年，明太祖朱元璋崩，皇太孫朱允炆即位。次年為建文元年，秋七月，時為燕王的朱棣以「清君側」為名，起兵反叛，史稱「靖難之變」。至建文四年六月，燕師攻入南京，「都城陷。宮中火起，帝不知所終。……或云帝由地道出亡。……」[265]自此，建文帝的下落成為千古之謎。相傳鄭和下西洋也是帶著明成祖朱棣的旨意，暗中尋訪朱允炆的蹤跡。

據史載，萬曆時，江南流傳一冊名為《致身錄》的書，據說得自茅山道書中，是建文時翰林侍書、後侍從建文帝出亡的吳江史仲彬所述，對建文帝出亡後的經歷記錄得非常詳細。這個史仲彬被認為就是史鑑的曾祖史彬。後人續修《吳江志》時，依據《致身錄》為史彬作傳，說建文帝遜位，彬從行，既而歸家。建文帝還經常到他家來，史彬總是把他藏起來，秘不告人。史鑑出生的那天，恰巧建文帝駕臨，遂賜名「鑑」。但據後世史官考證，史彬只做過鄉里的稅長，從未入仕，何論出亡？《致身錄》更是晚出偽撰的附會之作，不足為信。[266]此處暫存此說，以備查考。

第九章

沈周後輩

　　沈雲鴻，字維時，沈周之子。生於景泰元年庚午（1450），卒於弘治十五年壬戌（1502），享年五十三歲。其妻為徐有貞的侄孫女。由於沈周自中年起便得享大名，於是「日從事筆硯、寄笑談，一不問其家」，而家事交由二十多歲的雲鴻掌管，一直三十年，直到雲鴻去世。雲鴻為人醇質醞藉，侍父極孝，對待鄉人也非常寬厚，「賑荒赴急，實一鄉所倚成也」。因此，當其英年早逝，「親者哭之，疏者惜之，而遠近奔吊殆千人焉」。也許是因為早年代父理家，無暇他顧，到中年時，雲鴻方始致力問學。他只作過昆山陰陽訓術的小吏。但他不離圖史，喜藏書，勤於校勘，為詩工用事而不苟於命意。在藝術方面，未見其傳世作品，但據記載，他的長處在於對古書畫的鑑賞。雲鴻特好古器物、書畫，遇到名品，摩拊諦玩，喜見顏色，往往傾囊購之。自比於米芾，「願作蠹書魚游金題玉躞（指法書名畫）而不為害」。由於其考證有據，品鑑精到，「江以南論鑑賞家蓋莫不推之也」。鑑於沈氏家族已有的眾多名跡，雲鴻具有較強的鑑定能力應該是可信的。267

　　沈維時曾持元人書法一卷求題於吳寬。吳寬跋文中在盛讚相城沈氏自沈蘭坡至沈維時，一門五世游於藝苑，歷百年收藏「益完益盛」之後，稱此卷「元人以書名家不在此卷者無幾，若其一代書法之妙則善鑑賞者自得之」，268 可見此卷書法之重要。

但是，吳寬此跋的重點似乎並不在此。

跋文先敘述了蘇州近歲以書畫鑑賞收藏著名的劉珏和徐尚賓，二人既博雅精鑑，又富有資財，故「大江之南稱收蓄之富者莫敢爭雄焉」。但二人既沒，其後人未能保有先人所藏，多所散出。吳寬感歎道：「死者之骨未朽而手澤尚新，人復得而持去之，予**每自以為玩物者之戒，亦未嘗不引之以戒乎人也。**」在盛讚沈氏一門五世收藏之富且保藏至今後，又以物之聚散及人之悲喜加以議論。這似乎是一段比較務虛的形而上的議論，告誡世人達觀地看待事物，愛好某物不必一定據為己有，不必因物之聚散而喜悲。但是，下面話鋒一轉，說「**故物不可失墜，此則子孫之為孝者一端，而不可不加之意耳。**維時持元人書翰一巨卷求予題識，**因即鄉里之近事家世之美德告之。為惑為孝，是在維時而已**」。這番話說得就比較重了，將是否能保有先人所藏提到了「孝」的高度。吳寬作為沈周摯友，似乎在以長輩的身份警誡維時，作為沈家的實際掌管者，延續先世之美德，勿為不肖。

按理說，世交之子持書畫請題，一般重點自然是書畫本身，而吳寬此跋對此書卷一筆帶過，卻連篇累牘地對能否保有先人所藏議論不止，不能不使我們產生疑慮：是否吳寬認為此時沈維時能否延續先世收藏之盛已經成為了一個現實的問題？如果真是這樣，那麼可能性有兩種：一是沈雲鴻因自身志不在此而變賣家藏，二是沈氏家族在財力上出現了問題，已不足以繼續保有這些書畫珍品。從目前所見史料來看，顯然不是第一種，那麼就只剩下第二種可能了。這還可以從其他地方得到佐證。

沈雲鴻曾將自己的居所命名為「保堂」，並請同樣與沈家世交，又是沈周學生的文徵明作文記之。按文氏所作記文看，雲鴻是因為看到「侈滿成習易為驕誕，勢之所至有不終之漸」，「念奕世充盛而嗣承之艱，因命其居曰保堂」。[269] 當時沈周正「以布衣之傑隆望當代」，沈氏家族的聲望在吳門地區進入鼎盛時期，沈雲鴻卻發此議論，除了說他是一個很有憂患意識的人，恐怕只能認為是沈家在經濟等方面確實出現了問題。

清代王文治曾記錄一件《沈維時餞別圖卷》：「此圖不署畫家名氏，其筆意高古宕逸，較唐沈諸名家別具蹊徑。卷後有仇東之序、杜檉居詩。」並據畫法筆意推斷為杜堇所作。[270]

杜堇，號檉居、古狂，丹徒（今江蘇鎮江）人。生卒不詳，約活動於明成化、

弘治年間。工詩文,通六書,擅畫山水、花鳥,尤以白描人物見長。畫風師法宋元,兼容院體。界畫樓臺,嚴整有法,畫人物筆法峭勁流利,細膩傳神。仇東之也是同時期江南著名文人。若王文治所論不錯,則此圖可能是沈維時離家為昆山陰陽訓術或某次遠遊時當地眾名士贈詩、作畫送行。這種以送別為主題的詩畫合卷在當時吳門地區非常流行,可以讓我們約略瞭解一些沈雲鴻與當地藝術家和文人的交往情況。

除沈雲鴻的生平有關史料稍多外,其他能夠找到的沈氏後人的資料已是寥寥。

沈軫,「字文林,自言石田之後,學于李士達,工山水,豪放雄麗,頗擅家風。其大幅尤偉。崇禎末曾寄食於慈溪之赭山寺中,多有收藏其筆楮者。」[271] 沈軫未見傳世作品,其學於李士達,則我們只能通過李士達的作品約略瞭解其藝術風格了。

李士達,號仰槐,吳縣人,約生活於十六世紀中葉至十七世紀初。「長於人物,兼寫山水,能自愛重。權貴求索,雖陳幣造廬終不可得。萬曆間,織璫孫隆在吳集眾史咸屈膝,獨士達長揖而出。尋為收捕,以庇者獲免。年八十,碧瞳秀腕,舉體若仙。此以品勝者也」。[272] 李士達不但性格耿傲,富有氣節,在藝術上也特立獨行,頗有見地。他提出「山水有五美:蒼也,逸也,奇也,圓也,韻也;山水有五惡:嫩也,板也,刻也,生也,癡也」。[273] 在當時明代後期吳門地區繪畫盛行師古、追求文雅平淡的風氣之下,他不趨時習,力行獨創。如他的《三駝圖》、《歲朝村慶圖》(圖67)等,無論是人物還是樹石佈景,都創造出獨特的造型和繪畫面貌,具有鮮活的動感,富有生趣。沈軫既然以他為師,則其作品也許會在李士達影響下兼及沈氏家族的藝術風貌吧。

沈湄,清,字伊在,沈周後人,工詩善畫。

明末清初著名文人吳偉業曾為沈湄的詩集作序。序文首先回憶了友人邵彌為他講述的沈周軼事,後云:「今年秋,避客獅林寺中,金昌沈生伊在持所作詩若畫來見。生頎而秀,精警有機辯,一時傾其坐人。畫學趙承旨,佈景設色,超詣獨絕,詩亦沉練有法度。問之,則固石田孫也。自來儒雅,詩與丹青為兩家,惟石田之畫擅名當代,而一時鉅公推挹其詩,以為舒寫性情,牢籠物態,彷彿少陵、香山之間。今伊在親其子孫,閱數世,踰百年,一旦起而修明祖業,其詩若畫深造而日新者,家法具在,又何俟乎他求哉!……」[274]

| 圖 67 |
李士達《歲朝村慶圖》
軸 紙本 設色
132.9x64 公分
北京 故宮博物院藏

　　同時期的另一位書畫巨擘王時敏，也曾為沈湄的詩集作序：「余初交伊在，見其清標玉立，逸韻風生，泛湘澧之崇蘭，濯靈和之春柳。竊以為英妙勝流。既知其工詩善畫，追蹤古人，擬隱侯之八詠，擅長康之三絕，又以為風雅巨擘，然未能窺其奧也。頃余偶有維揚之行，溝關邂逅，幸與同途，方舟歡聚者累日夕。親見其盤礴點染，秀逸絕倫。及觀所著詩歌，盈溢緗帙，拔新領異，無一字作火食人語，意味蕭遠，總似其畫與人，益不勝斂襟嘆服，深愧向來知之不盡。夫明珠良玉，賢愚知寶，余雖不知詩而瑰異當前，豈遂有目無睹。用以數言，附諸名公之後，聊志欣賞⋯⋯」275

　　吳、王二人，都是蘇州府當地人士，從序文中，我們可以得到以下資訊：

　　一、沈湄是沈周家族後人，但具體支系、輩分已無從查考。所謂「石田孫」，乃是石田後人的泛指，因此時距石田身後已「閱數世，踰百年」。

　　二、金昌，應為「金閶」，即蘇州，因城西閶門外有金閶亭得名。因此，到明末清初時，沈氏家族，至少是沈湄一支，仍居於蘇州。

　　三、沈湄工詩善畫。他的繪畫，師法趙孟頫，至少是送給吳偉業請教的作品，仍是承襲、延續了其祖輩師法南宗一路的風格，其詩則沉練有法而又出塵脫俗，以至於王時敏將其比擬為南朝著名文人沈約（隱侯）和著名畫家顧愷之（長康）。

　　沈湄大約相貌俊朗，風度翩翩，談吐風雅，機敏善辯。加之其在詩文書畫方面確有一定造詣，自己又有意識地結交名流，因此得到了吳偉業、王時敏這樣的文藝大家的賞識。藉乎此，沈湄應該已在當時、當地的文藝圈中嶄露頭角。但這種「起而修明祖業」，一方面說明在沈周之後沈氏家族在文藝圈中地位的衰落，同時，在沈氏家族的藝術發展史上，也只是一次效果有限的努力。

　　除上述沈氏後人外，有些著作276中羅列的一些所謂「沈周家族繼承其畫派而由名字可考者」，還有沈絲、沈蘆洲、沈顥等。但目前從筆者掌握的材料來看，還沒有較為準確有力的證據證明這些人與沈氏的關係。如沈顥，生於明萬曆十四年（1586），卒年不詳。字朗倩，號石天，吳縣人。著有《畫塵》一卷。檢其文，提到沈周時，但稱「石田」，未見他語，如「落款」一條：「⋯⋯衡山翁行款清整，石田晚年題寫灑落，每侵畫位，翻多奇趣，白陽輩效之。⋯⋯」277由此，沈顥同為吳人，同以沈姓，但絕非石田後人。

第十章

沈周晚輩姻親—祝允明

　　祝允明（1460-1526），字希哲，因手有六指，號為枝指生、枝指山
人，又號枝山、枝山道人等。弘治五年（1492）舉人，但之後久試不第，
於正德九年（1514）授廣東惠州府興寧縣知縣，嘉靖元年（1522）轉任
南京應天府通判，故世有「祝京兆」之稱。他天資聰敏，善詩文，與徐禎
卿、唐寅、文徵明並成「吳中四才子」，又工書法，與文徵明、王寵合稱「吳
門三家」。

　　沈周歷來愛惜人才，對同里的後學晚輩們獎掖有加，而對於祝允明這
位既以盛才稱名鄉里、少年得志，又有著姻親關係的青年才俊，沈周更有
著特別的期勉。弘治七年甲寅（1494）初冬，沈周六十八歲，兩年前剛剛
得中舉人的祝允明冒寒來訪。沈周贈詩云：「疎林葉盡秋日晴，與子把手
林中行。蕭條此地不足枉，賁我一來林壑榮。君今文名將蓋代，蹤跡所至
人爭迎。青袍獵獵風滿袖，知者重者無公卿。老夫朽懦人所棄，子謂差長
加其情。臨分日落渺野水，扁舟南騖迷孤城。」278 連祝允明自己都說：「沈
先生周，當世之望，小子何能，易易稱讚……」279

　　祝允明出身可謂不俗。其祖父祝顥官至山西布政司右參政，詩文綺麗
典瞻，擅行草書。晚年辭官歸里，吳中士林多有從其遊者，在蘇州影響甚
大，與沈周家族多有交往，如成化五年己丑（1469）沈周四十三歲所作的

《魏園雅集圖軸》，就是祝顥與沈周、劉珏等人在魏昌家中雅集時所作的，祝顥等人並在圖上題詩。其父祝瓛聲名不顯，但娶了徐有貞之女為妻，為徐有貞之婿，祝允明為徐有貞外孫。也正因這一層關係，祝家與沈周家族成為了姻親關係。祝允明曾在《跋鍾元常薦焦季直表真跡》中提到：「**先生（沈周）長子雲鴻，為予中表姊夫……**」280 是沈雲鴻娶徐有貞的侄孫女為妻。

及長，祝允明則娶李應禎之女為妻。李應禎（1431–1493），一名甡，字貞伯，號范庵。官至南京太僕寺少卿，世稱「李太僕」。博學好古，精於書法，篆、隸、楷、行、草諸體兼善。其書自成一家，提倡創新，反對「奴書」。

祝允明從少年時代起，就在祝顥、徐有貞這內外二祖的教導下開始了對書法的學習。青年起，又有了李應禎的教誨。文徵明曾在《跋祝枝山草書月賦卷》中指出祝氏書法之淵源：「吾鄉前輩書家稱武功伯徐公，次為太僕少卿李公。李楷法師歐、顏，而徐公草書出於顛、素。枝山先生，武功外孫，太僕之婿也。早歲楷筆精謹，實師婦翁，而草法奔放，出於外大父。蓋兼二父之美而自成一家也。」281 有徐、李這兩位在吳門書壇具有領袖地位的大書家直接指授，再加上沈周、吳寬、劉珏等父執輩高人雅士的薰陶，祝允明的書法根基自然深厚。文徵明的這段題跋，概括地說出了祝允明書法的兩個主要方面，即楷法精謹和草法奔放，而這兩方面直接承繼自岳父李應禎和外祖父徐有貞。當然，他並不是直接學習二大父的書體，而是通過他們，追學其書法淵源。如文氏所說，李師歐、顏，徐出顛、素，但祝允明所師法的遠不止這四家。王世貞在《藝苑卮言》中對祝允明的師承脈絡

| 圖 68 | 祝允明《小楷書燕喜亭等四記》卷 局部 紙本 20.5x201.1 公分 北京 故宮博物院藏

說得更加詳細：「京兆少師楷法，自元常（鍾繇）、二王（羲之、獻之）、秘監（虞世南）、率更（歐陽詢）、河南（褚遂良）、吳興（趙孟頫），行草則大令（王獻之）、永師（智永）、河南、狂素（懷素）、顛旭（張旭）、北海（李邕）、眉山（蘇軾）、豫章（黃庭堅）、襄陽（米芾），靡不臨寫工絕。晚節變化出入，不可端倪。風骨爛熳，天真縱逸，真足上配吳興，他所不論也。」282

祝允明早年以晉唐書法為依歸，傾心師法，正如其自己所說：「僕學書苦無積累功，所幸獨蒙先人之教，自髫卝以來，絕其令學近人書，目所接皆晉唐帖也。……」283 中年後又注意從宋人寫意書風中汲取精華，抒發個人性靈，開創了獨領書壇的狂草書風。轉益多師，無所不學，無所不精，造就了祝允明厚積薄發的扎實功底，也為其日後融合各家，自出機杼奠定了基礎。

從傳世作品看。楷書方面，《小楷書燕喜亭等四記卷》（圖68），作於成化二十三年（1487），祝允明時年二十八歲，是其傳世最早墨蹟。雖為早年作品，但不規矩於方正，結體大小、正敧富於變化，筆法豐潤婉勁，筋骨內含，拙中帶秀逸之氣，已具個人風貌。如文徵明在跋中所說：「……時專法晉唐，無一俗筆……」反映出其早年即已具有不凡的書法功力。

祝允明三十五歲時（弘治七年甲寅，1494）所作《臨魏晉唐宋帖》（圖69），所臨有鍾、王、歐、虞、褚、柳、蔡、蘇、黃、米十家十三帖，真行草書諸體咸備。其中行書臨蘇軾《武昌帖》、《桃源帖》、草書臨米芾《元日明窗帖》尤得形神，幾可亂真。

而六十三歲時（嘉靖元年壬午，1522）所作的《六體詩賦》（圖70），雖亦為仿古，分仿鍾繇、張旭、古章草、蘇軾、黃庭堅、趙孟頫六家，但不同於《臨魏晉唐宋帖》，乃是以意仿效，突出反映了其晚年書法變化不似之似的藝術才能。

祝允明最為世人推崇的是他的草書，故有「枝山草書天下無，妙灑豈獨雄三吳」的說法。其草書多作於晚年，如《歌風臺》、《牡丹賦》等（均北京故宮博物院藏），其中六十一歲所作的《草書自書詩》（圖71）可為代表作。

此作是正德十五年庚辰（1520）書於友人「夢椿」齋中，酒酣興發，揮毫疾書，點劃使轉上師法黃庭堅而又有所取捨，不為法縛，險中求穩，達到險勁飛動的藝術效果。是祝氏晚年融合諸家，取精用弘而自出新意形成的獨特面貌。

第一開 臨鍾、王

第三開 臨歐、虞

第五開 臨蔡、蘇

第七開 臨黃庭堅

第八開 臨米芾

祝允明題識、署款

| 圖69 | 祝允明《臨魏晉唐宋帖》冊頁 紙本 24.2x32.8 公分 上海博物館藏

(1) 仿鍾繇意 局部

(2) 仿張旭意 局部

(3) 仿蘇軾意 局部

(4) 仿章草 局部

(5) 仿黃庭堅意 局部

(6) 仿趙孟頫意 局部

┃圖70┃ 祝允明《六體詩賦》卷 紙本 31.1x642 公分 北京 故宮博物院藏

┃圖71┃
祝允明《草書自書詩》
卷 紙本
30.5x793.1 公分
北京 故宮博物院藏

　　祝允明少有才名，年輕時與同里都穆、徐禎卿、唐寅、蔡羽、文徵明等一批
才華橫溢的青年才俊相從談藝，互相砥礪。特別是三十三歲得中舉人後，更加一
意進取。但世事難料，自中舉之後，祝允明竟然七試禮部而不見錄，未能再博取
進士功名，直到正德九年（1514）五十五歲時才得授廣東惠州府興寧縣知縣。
仕途的失意，促使他從懷抱經世治國之志轉而遊戲人生，流連酒色，遊戲六博。
因此，民間流傳著很多關於他放浪形骸的故事。如他曾和唐寅、張靈在雨雪中扮
作乞丐，邊打節拍邊唱「蓮花落」行乞，得到錢後便買酒到野寺中痛飲，還說：
「此樂惜不令太白知之。」更有甚者，有一次他和唐寅浪遊揚州，缺少貲用，竟
一起假扮蘇州元妙觀的道人，登門造訪掌鹽務的御史，以修繕道觀為由遊說，得
到公文後，從長洲、吳縣兩地地方官處騙得錢財，揮霍一空。有年夏天，唐寅去
拜訪祝允明，適逢祝大醉後正脫光衣衫縱筆疾書，唐寅戲謂「無衣無褐，何以卒
歲？」祝答曰：「豈曰無衣，與子同袍。」[284]完全是東晉名士「竹林七賢」中
劉伶的做派：「劉伶縱酒放達，或脫衣裸形在屋中，人見譏之。伶曰：『我以天
地為棟宇，屋室為褌衣，諸君何為入我褌中？』」[285]當然，這些故事很大程度
上有著演繹和誇張的成分，因為以祝氏一門的家庭背景，祝允明從小接受的家庭
教育，即便是命途多舛，性格轉變，也必不至如此不堪。大概是因為世人認為能
善如此狂草者，必有特立之言行，故才演繹出如此多的故事。我們就姑且當作一
種「軼聞」吧。

第十一章

沈氏家族書畫考辨

　　中國書畫作偽由來已久。三國時鍾會（鍾繇之子）模仿荀勖手跡從其母處騙取寶劍的故事，可能是最早的作偽事例了。《世說新語・巧藝》中記載：「鍾會是荀濟北（勖）從舅，二人情好不協。荀有寶劍，可直百萬，常在母鍾夫人許。會善書，學荀手跡，作書與母取劍，仍竊去不還。」[286]但那只是親友之間的無傷大雅的玩笑。而當書畫進入市場成為商品後，巨大的經濟利益驅使著商人逐利而動，遂使中國歷史上出現了三次書畫作偽的高潮。

　　繼十一世紀後半葉至十二世紀初北宋王朝後期的作偽高潮之後，到十六至十七世紀前期，也即明代中晚期，又一次較為集中的書畫作偽開始出現。隨著承平日久，社會安定，經濟發展，商業高漲，古董行業日漸興隆。江南地區如南京、蘇州、杭州、松江、新安等地，形成了當時較大的書畫市場，尤其是蘇州地區，可以說是當時全國偽作古董、書畫的中心。顧炎武曾考察全國歷史地理、風土民情，寫成《肇域志》一書，於蘇州特別寫到：「蘇州人聰慧好古，亦善仿古法為之，書畫之臨摹，鼎彝之冶淬，能令真贋不辨之。」[287]

　　《萬曆野獲編》載：「骨董自來多贋，而吳中尤甚，文士藉以糊口。近日前輩，修潔莫如張伯起（鳳翼），然亦不免向此中生活。至王伯穀（穉

登）則全以此計然策矣。」₂₈₈ 以張、王這樣的文人雅士尚且如此，當時風氣可想而知。而這種作偽的物件，並不局限於前代名家名作，商人逐利而動，對於那些價值頗高的當代名人字畫，當然也在涉獵之目。王世貞《觚不觚錄》說：「畫當重宋，而三十年來，忽重元人，乃至倪元鎮以逮明沈周，價驟增十倍。」₂₈₉ 面對這樣的超高利潤，書畫作偽者當然不會放過。沈氏家族，特別是沈周，身處此時代，又居於蘇州，作品市場廣大且身價不菲，自然是作偽者的重點。

一、沈貞吉繪畫辨偽

故宮藏有一件《墨艾圖》（圖 72），原題為「沈貞吉墨艾圖軸」。畫墨艾兩株，款署：「景泰四年癸酉夏五午日，相谿沈貞吉。」鈐「沈氏貞吉」、「南齋」朱方二印。本幅還有清代金陵八家之一鄒喆的題詩：「蕭艾有清芬，為性本芳潔。寄言薰德者，不扶芝自直。癸巳午月題於節霜閣。鄒喆。」鈐「鄒喆」白方、「方魯」朱方。經鑑定，圖中鄒喆題款中的「題」字有改動的痕跡，而沈貞吉題款書法與沈貞吉真跡完全不類，且畫風不論是時代風格還是與沈貞吉的風格都有較大差距。因此可以斷定，此圖原為鄒喆之作，被人將「畫」或「作」字改為「題」，並在右側加上沈貞吉的偽款，冒充沈貞吉的作品。是古書畫作偽手段中「改款」和「後添款」的典型案例。現該圖已定名為《鄒喆墨艾圖軸》。

二、沈周書畫鑑辨

1. 偽作氾濫

在京為官多年的吳寬在《為屠大理題石田畫》中云：「生綃丈許畫者誰，石田老人今畫師。**年來都下家家有，此幅吾知出親手。**筆意縱橫信所之，夾岸翛然已疏柳。⋯⋯」₂₉₀ 京城之中「家家有」可能未免誇張，但從中可見沈畫當時流傳之廣。至於要特意說明「此幅吾知出親手」，想必那些「家家有」的沈畫，就有很多都已經被懷疑了。

吳寬另一首《題石田畫》更為著名：「麤毫濃墨信手寫，長卷初幹是誰者。溪泉山石斷復連，亦著茅亭在林下。石翁足跡只吳中，意到自忘工不工。平生所

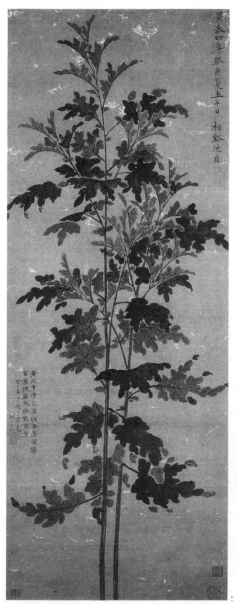

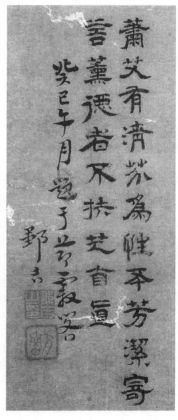

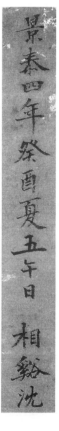

| 圖 72 |

沈貞吉款《墨艾圖》

軸 紙本 墨筆

126.7 x 47.4 公分

北京 故宮博物院藏（應為鄒喆作）

見亦不少，但覺一幅無相同。**偽作紛紛到京國，欲以亂真翻費力。我方含笑人獨疑，真跡於今惟水墨。**我觀此畫雖率然，老氣勃勃生清妍。江湖欲尋具眼識，須上米家書畫船。」291 末句中所說「米家書畫船」是宋代著名書畫家米芾的典故。

米芾（1051-1107），字元章，號鹿門居士、襄陽漫士、海嶽外史等，不但能畫善書，名列書法史上「宋四家」之一，且極富收藏，據說「全家晉唐古帖千軸」。每外出遊歷或遷徙任地，都要將所藏書畫船載隨行，人稱「米家書畫船」。黃庭堅曾贈詩云：「滄江靜夜虹貫月，定是米家書畫船。」米芾不但收藏數量眾多，且鑑賞眼力極高，可以說是北宋最重要的私人收藏家。吳寬詩中末句是說，世間流傳沈周偽作眾多，要想辨別，需要有米芾那樣的眼力。由此可見當時沈畫偽作之多、鑑別之難。

沈周晚輩祝允明曾有《沈石田先生雜言》一文記載了沈周偽畫氾濫的情況：「沈先生周，當世之望。……特記作畫一事，以備丹青家史。乞畫者堂寢常充牣，賢愚雜處，妄求褻請，或一乞累數紙，或不識其面，漫致一揖，贄一巾，便累手筆踰時。不惟無益，而更憂損，殊可厭惡，僕輩亦竊為先生不平，而先生處之泰然。其後贗幅益多，片縑朝出，午已見副本，有不十日到處有之，凡十餘本者。時昧者惟辨私印。久之印亦繁，作偽之家便有數枚。印既不可辨，則辨其詩。初有效其書逼真者，已而先生又遍自書之，凡所謂十餘本皆此一詩，皆先生筆也。遂碔砆滿眼，有目者雖自能識，而亦可重歎笑矣。或以問先生，勸少止。先生曰：『吾意亦有在耳。庸繪之人懇請者，豈欲為玩適，為知者賞，為子孫之藏耶？不過賣錢用使。吾詩畫易事，而有微助於彼，吾何足勒耶？』……」292 沈周老友王鏊在為其所作〈墓誌銘〉中也說：「先生高致絕人而和易近物，販夫牧豎持紙來索不見難色。或為贗作求題以售，亦樂然應之。」293 由這些記載也可看出，沈周一生享譽吳中數十載，確有其過人之處。作者本人竟然幫助偽作自己作品的人，其胸襟實非凡夫俗子所能到。如宋代畫家劉宗道，以善畫「照盆孩兒」知名，為了避免他人仿製，「每作一扇，必畫數百本，然後出貨，即日流布」。294 同樣是大量作畫，其境界實為天壤。但是，沈周的寬厚仁德固然可敬，但對於其畫的收藏者來說，鑑定的難度就又增加了一層。

不單是一般的收藏者，就連沈周的得意門生、繼沈周之後的吳門畫壇領袖文徵

明，在鑑定沈周作品時也曾有過「走麥城」的經歷。雲間顧從義（汝和）曾為詹景鳳講述一件他親身經歷的故事：「……太史（文徵明）曾買沈啟南一山水幅，懸中堂。予適至，稱真。太史曰：豈啻真而已，得意筆也。頃以八百文購得，豈不便宜！時余念欲從太史乞去，太史不忍割。既辭出，至專諸巷，則有人持一幅來鬻，如太史所買者。予以錢七百購得之。及問鬻與太史亦此人也。間以語太史，太史好勝，卒不服……」295

2. 作偽

歷史上偽作沈周書畫，有姓名可考者，據徐邦達先生研究，有名王淶者。296另按本書前文所述，根據沈周〈為謝將軍題樗弟畫〉詩，其堂弟沈樗的繪畫風格、水準與沈周比較接近，很容易被人將作品改頭換面用以冒充沈周畫作，甚或沈樗自己也很可能曾經偽作過沈周的書畫。但沈樗作品未見傳世，也只能有待進一步發現線索，深入研究了。

至於其他傳世的偽作，徐邦達先生在《古書畫偽訛考辨》中列舉了十件，涉及了舊摹本、舊仿本、畫偽題真、偽畫中有部分親筆等多種情況，極為複雜且具有典型性、代表性。

此外，正德年間韓昂所撰《圖繪寶鑑續編》云：「……因求畫者眾，一手不能盡答，令弟子模寫以塞之，是以真筆少焉。」297則存世沈周偽作中還有代筆一路。明人田汝成記：「沈啟南嘗寓西湖寶石峰僧舍，為求畫者窘。劉邦彥嘲之云：『送紙敲門索畫頻，僧樓無處避紅塵。東歸要了南遊債，須化金仙百億身。』」298「百億身」是無法化出的，要了清債，恐怕只能請人代筆了。這可以從側面為一佐證。徐邦達先生說：「傳聞石田有一位侄子名樗的，曾替他代筆作山水。沈樗自作我卻沒有見到過，因此無法搞清楚哪一些是沈樗的代筆畫。」299

3. 偽作舉例

鑑定沈周的書畫，除了要掌握他所處時代、地域的整體風格以及其個人風格的演變和多樣性，還有所題詩文、題跋等方面，都可以幫助我們判定作品的真偽。茲舉一例。

《沈周仿倪山水圖軸》（圖73），本幅書七絕一首：「不見倪迂二百年，風流文雅至今傳。偶然把筆山窗下，古木蒼煙在眼前。」款署「弘治己酉（二年，1489）秋日，寓吳門東禪信公房，寫此以寄匏翁老友，聊致久遠之懷。沈周。」鈐「啟南」、「石田」二印。另有吳寬題跋一段：「右山水小幅，余官京師時啟南所寄者。覽其圖，想其人，知非其飽山水之味者矣。寄之於吾，其亦寓招之之意。漫書而質之。吳寬。」鈐「原博」一印。考辨如下：

第一、該圖沈周所題七絕見於文徵明作於嘉靖九年（1530）的《古木蒼煙圖》（南京博物院藏）上文氏自題。按《仿倪》圖和《古》圖的創作年代，沈、文二人已分別年過六旬，都是自己所處時代吳門地區的藝壇領袖，斷不會襲用自己學生或老師的詩作而隻字不提，則二圖必定一真一偽或均偽。《古》圖不論是作品筆墨本身，還是本幅上湯珍、陳沂等人的題詩，均可證該圖是可信的文氏真跡，則《仿倪》圖具有了疑點一。

第二、吳寬題跋，從文意看應是弘治二年後吳寬因故返吳，或致仕還吳，或外放地方官時所書。但檢吳寬生平，並無致仕返鄉或外放的記錄，只有弘治八年至十年丁繼母憂返。與此時期的真跡比較，《仿倪》圖上的吳氏書題僵硬拘板，無真跡豐勁沉厚又自然灑脫的風姿，可定為偽書。另，吳氏在此畫軸本幅上方題「右山水小幅……」，不合題跋規律，很可能是從其他手卷或冊頁等處吳題移錄而來，抑或故留破綻，以免天譴。此為疑點之二。

第三、沈周書畫本身，其題詩的書法，與前面介紹過的書於此階段的《仿黃公望富春山居圖卷》後的沈周自題相比較，用筆截然不同，只略具沈周書法形模而無其清健峻拔的神采；其繪畫，與存世的眾多沈周仿倪畫作比較，其刻劃痕跡過重，山岩拘掣平板，苔點僵硬，全無沈周真跡虛和沖淡的神韻。此為疑點之三。

因此，綜合考察詩、題、書、畫等幾個方面，可以將此圖判為偽跡。[300]

另外，歷代許多書畫家在其一生中都擁有許多不同的字號、齋堂號，從中可以反映出其不同時期的遭遇、心境以及其思想意識的變化，而如果書畫家字號的變化具有明顯的時間界限，則這種字號的更迭更可以作為對其作品進行鑑定的依據。如沈周「白石翁」一號的使用年代就有這樣的作用。

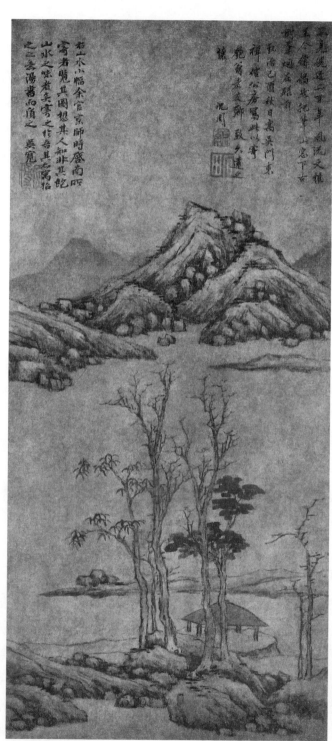

若山水小幅余官京師時啓南
寄者覽其圖想其人知非其凡
山水之緣者矣實之作吾其為招
之正唐蕩蕩而負之 吳寬

款

沈周

禪燈公房寫此卷
絕前老夫師 致久遠之
秋客乙頃秋日為吳門東
惘素睍前
杪筆眺益睍前
亡今傳幅覺把筆山窗丁古
寫真覽進一百年 風流文懷

圖 73

沈周《仿倪山水圖》
軸 紙本 墨筆
67.9x30.7 公分
上海博物館藏

據錢謙益所輯〈石田先生事略〉中所載「黃應龍白石翁畫梅花主人圖記」云：「予於歲甲戌（應為「甲辰」之誤，成化二十年，1484，沈周五十八歲）夏四月訪石田先生。先生謂余曰：吾年六十則更號白石翁矣。適有道士攜先生擬雲林畫竹索題，余為題詩曰：千畝何嘗貯在胸，出塵標格有仙風。疎髯短髮俱成雪，消得人稱白石翁。先生見而署詩之後曰：自此稱白石翁矣。余後見其所作詩畫皆用白石翁印。印為赤松山農金元玉制。……」301 由此可知，沈周起用「白石翁」為號，最早始自成化二十年甲辰（1484），沈周時年五十八歲。那麼，如果在傳世或著錄作品中出現以此號署款或鈐印而時間不符者，就要特別慎重。如曾經清代內府收藏、《石渠寶笈》著錄的沈周《寒林獨騫圖》一圖，貯於御書房，標為「上等」，款識云：「成化四年冬十一月長至夜漫作寒林獨騫。沈周。下有『石田』、『白石翁』二印。」302 成化四年（戊子，1468），沈周時年四十二歲，不但與上述記載不符，而且以剛過不惑之年，恐怕無論如何是不應自稱為「翁」的。因此基本可以定為偽作。

第四、沈周書畫中還有一種情況是沈周為他人代筆。《石渠寶笈》著錄「明人上方石湖圖詠一卷，上等稱一，貯御書房，素箋本，凡九幅」。其中包括劉珏、沈貞吉、沈恒吉、楊景章、僧碧虛、周廷禮、沈周各畫一幅，馬愈書詞一幅，沈檟書詩一幅。卷後清初宋犖題跋，除簡述書畫各人姓名、生平外，還說道：「諸圖詠皆翛然拔俗，碧虛詩亦可觀，畫類方方壺，**細玩似為石田捉刀**。……」宋犖為清初著名收藏家，他的判斷，是值得我們研究的。這是沈周為他人代筆的一例。

三、祝允明書法鑑辨

不單是沈周傳世偽作眾多，祝允明亦然。昔人有「京兆草法啟南畫，真跡十不得一」的說法，可為形象的註腳。在沈氏及其姻親這個大家族中，沈、祝二人的書畫是藝術水準最高、影響最著，也是市場價值最高的，自然也就是作偽者的重點目標。

其實，明代人就已有「希哲翁書遍天下，而贗書亦遍天下」的感歎。著名書畫鑑定家劉九庵先生通過多年比較、研究，發現了一批祝氏外孫吳應卯、文徵明

五世孫文葆光偽做的祝書贋作，從而糾正了一大批以往收藏家和研究者都深信不疑的，甚至評為甲觀、得意之作的「好偽物」。

吳應卯，字三江，江蘇無錫人，祝允明外孫。《無錫志》載：「應卯習允明書輒能亂真。」經比較吳應卯傳世的本款作品《草書五言詩卷》（圖74），劉九庵先生指出：「祝允明自書與吳應卯偽祝之跡的分辨，首要問題，仍然是在於用筆和結體……祝氏書法用筆以中鋒為主，側鋒為輔，有時亦中、側兼用。在他不同時期的行草書中，落筆多藏鋒重按，深得澀與疾二法，形成藏頭護尾、沉著痛快的體勢。吳氏書法多露鋒輕按，以寓側鋒取妍的形態，比之祝書，可謂痛快有餘而沉著不足。在結構的長短疏密、筆畫的肥瘦方圓方面，亦遜於祝氏的變化多端。因為祝氏師法古而博，兼擅眾體，而吳氏專效仿祝氏一家，所以雖在形體上近可亂真，但畢竟沒有祝氏臨效前人法的筆意，遂處處顯出自己業已成型的筆法上的慣性特點。」（圖75）

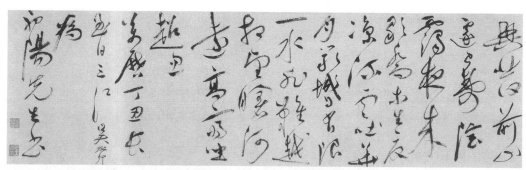

| 圖74 | 吳應卯《草書五言詩》卷，紙本 26.2x378.5 公分 天津博物館藏

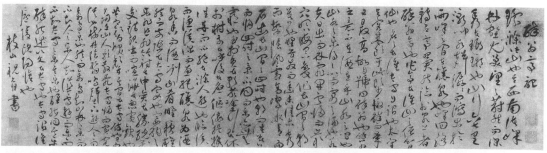

| 圖75 | 祝允明《草書醉翁亭記》卷 紙本 29.3x109.7 公分 上海博物館藏（吳應卯仿）

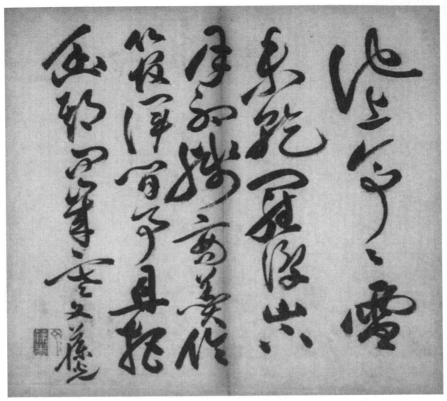

| 圖 76 | 文葆光《草書七絕詩》冊頁 紙本 28.6x32.1 公分 北京 故宮博物院藏

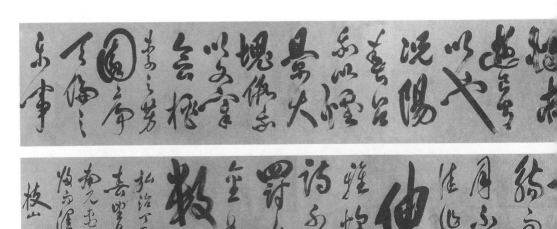

| 圖 77 | 祝允明《草書春夜宴桃李園序》卷 紙本 49.7x921.2 公分 山西省博物館藏（文葆光仿）

　　文葆光，字停雲，江蘇長洲人，文從龍之子，文徵明五世孫（圖76）。其偽作的祝允明書法，多為大字草書，形式多為高頭大卷，內容多為前人詩文，如《梅花詩》、《秋興詩》、《飲中八仙歌》、《春夜宴桃李園序》（圖77）等，「書風是仿效祝氏晚年參用黃庭堅草書筆法的體勢，每行一至四字不等，行筆狂縱，鋒芒畢露，跳動起伏的筆勢，恒貫穿于全卷中。點畫使轉雖有粗細肥瘦之不同，但從全卷的用筆來看，大都千篇一律，很少變化……」

　　此外，劉九庵先生還從傳世明人尺牘、著錄中發現了王寵、金用、吳祈甫、毛天民、王泰諸人臨仿或代筆偽作祝允明書法的線索，在對祝允明的鑑定工作中形成了重大突破。303

　　此外，北京故宮博物院蕭燕翼先生進一步研究，結合考證與目鑑，在吳應卯、文葆光之外，又發現了一批過去被認為真跡的祝氏偽書。

　　蕭先生從祝允明《行書和詩廿首》（圖78）的文字中，發現了在「弘治戊申」（元年，1488，祝氏時年二十九歲）時預書「讀嘉靖改元（1522）詔書並閱邸報臣敬作詩一首」的不合理之處，書體也是祝氏晚年的風貌，由此判定此作「是作偽者以習見的祝氏晚年小行書抄錄祝氏詩文」。以此為突破口，繼而發現草書、行書兩卷《懷知詩》，亦存在嘉靖二年癸未（1523）書詩，已將嘉靖

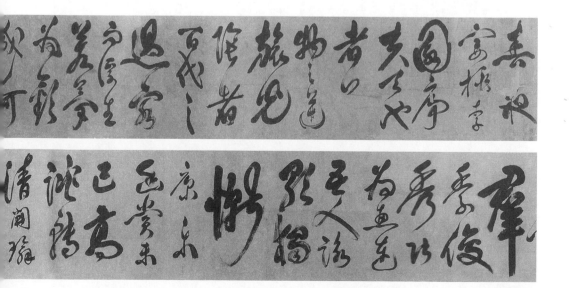

三年去世的王鏊和嘉靖三年尚在的陸完列為「先露」（指逝者）的訛誤，其書
體與前述《行書和詩廿首》如出一轍，故均可判為偽書。這些偽作有規律可循，
出自一人之手。此外，還對明清重要著錄書中記載的數種祝氏《懷知詩》進行
了考辨，指出了其中的問題。這一重要成果，又將祝允明書法的研究工作進一
步推向了深入。304

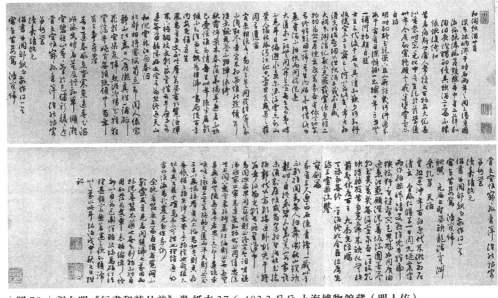

| 圖 78 | 祝允明《行書和詩廿首》卷 紙本 27.6x482.2 公分 上海博物館藏（明人仿）

結語

　　蘇州沈氏家族，自元末明初沈良琛中興家業，經沈澄、貞吉、恒吉兄弟，至沈周，家世、聲名最盛。但到了沈周晚年，如本書前文述及沈雲鴻時所介紹的，大約是由於沈周和雲鴻父子二人均樂善好施、不營營於謀利，或是不善經營，故雖然沈周不斷賣畫賣文，但沈家此時很可能已經在經濟上出現了困難，所謂「家無羨積」[305]，以至於沈雲鴻能否保住祖、父輩的收藏也成了問題。

　　成化二十二年（1486），沈周六十歲時，相伴四十餘年的妻子去世。弘治十五年（1502），長子雲鴻又先於沈周去世，沈周時年七十三歲。自雲鴻成年以後，沈周便日事筆硯、寄談笑，基本不問家事，全由雲鴻處置。而沈周晚年，身體衰憊，這從他的詩作中即可看出，如「脫齒行」、「病懷二首」、「病中」等詩題頻頻出現，此時以耄耋之年喪子，白髮人送黑髮人，還需重新擔起理家的重擔，更使沈周身心均受到極大打擊，痛不欲生。這一時期他所作的〈理詩草〉等詩不僅最能反映其心境，也能夠幫助我們瞭解沈氏家族此時的境況。[306]

〈理詩草〉

佚老余生願，失子末路悲。不幸衰颯年，數畸遭禍奇。

獨存朽無倚，如木去旁枝。剩此破門戶，力僝歟巨持。

屑屑衣食計，一一費心思。思深氣血耗，痟痺引百肢。

小孫蠢不學，次兒誕而癡。後事不足觀，百憂無一怡。

吾性無妄好，執善信不移。垂垂垂白鄉，朝斯還夕斯。

高高冥冥者，何物顧相欺。似我未蒙祐，反有菑害罹。

滾滾人海中，黑白何可劃。口亦不能問，理亦不能推。

以死致度外，且活是便宜。今日盡今日，明日豈可期。

亦復酌我酒，亦復吟我詩。我詩無好語，稿葅從散遺。

兒在曾袁茸，今紙著淚縻。抱患天地間，空言亦奚為。

　　老妻、長子先後離去，失去生活的依傍，再加之經濟上的窘迫，已經使沈周對生活幾乎到了絕望的境地。「小孫」，是指沈雲鴻之子沈履，「次兒」是指沈周次子沈復，沈周庶出。雲鴻死後，沈周直系後代只剩此二人，最終沈周也是由他們於正德七年（壬申，1512）十二月二十一日葬於相城西牒字圩之原。但兒子放誕癡頑，孫子蠢笨且不求上進，沈氏家族的未來可想而知。

　　子孫不肖，已是家族衰敗之兆，而自然的變化更是雪上加霜。大約在沈周去世後不久，蘇州暴雨成災，相城成為一片汪洋。民間筆記有載云：「正德時，吳中淫雨為災，高下湮沒。有好事者戲謠云：『閨中少婦不知荒，猶是偷情暗約郎。寄語郎來今更便，豇頭恰好湊奴床。』一時傳為笑談。」307 王鏊在正德七年壬申（1512）沈周入葬時為其所作〈墓誌銘〉最後的銘文中有「相城之墟，湖水泹泹」之語，308 可見災情之重。這對於本不成材的沈氏後人，恐怕真稱得上是雪上加霜了。當時號稱「亡（逃難）者十八九」，沈氏後人恐怕就在此之列吧。

　　自此之後，沈氏一門迅速衰落，除石田仍影響深遠外，其他人已流傳不遠。僅僅百年之後，與蘇州一箭之遙的嘉興的李日華，提到沈氏家族成員時，已多訛誤錯亂，語焉不詳。如《味水軒日記》卷二「萬曆三十八年庚戌（1610）二月二十二日」記錄沈樗山水一件，之後說：「陶庵弟名原吉者生石田……」309；同書卷五「萬曆四十一年癸丑（1613）九月廿六日」記錄了沈恒吉的《婁江勝感寺八詠圖冊》，之後說：「其弟貞吉亦善能品……」。310

　　一代藝術家族隕落了。不由得我們感歎，人生如白駒過隙，正應了沈周的那首題畫詩：「兔走烏飛疾若馳，百年光景似依稀。累朝霸業今何在，歷代英雄一局棋。……」思之令人悵然。

沈氏家族世系表

注釋

1 費孝通，《鄉土中國》（北京：三聯書店，1985 年），頁 40。

2 明・唐寅，《唐伯虎全集》卷二（北京：中國書店，1985 年），頁 18。

3 〈顧德輝傳〉，《明史》卷二百八十五（北京：中華書局），頁 7326。

4 明・陳頎，〈沈恒吉墓誌銘〉，載《吳中小志叢刊》（揚州：廣陵書社，2004 年），頁 71。

5 元・陸友仁，〈吳中舊事〉，載錄上，頁 3。

6 明・吳寬，〈隆池阡表〉，《匏翁家藏集》卷七十（上海：上海古籍出版社 1991 年），頁 685。

7 清・李銘皖、譚鈞培修，〈古跡〉，《同治蘇州府志》第二冊，卷三十五，載於《中國地方誌集成 ・ 江蘇府縣誌輯 8》（南京：江蘇古籍出版社，1991 年），頁 87。

8 同注 6，頁 685。

9 明・張宜所撰〈故良琛沈公墓誌銘〉中，將沈良琛的生日記為「元至正庚辰正月初四日」。但至正元年為 1341 年，整個至正年間並無「庚辰」干支，而在元順帝將年號改為「至正」之前的一年，即至元六年（1340）恰為庚辰。因此，綜合判斷，應為張氏誤記，良琛應生於至元六年庚辰。

10 張宜，〈故良琛沈公墓誌銘〉，參見林樹中〈新發現的沈周史料（上、下）〉，載（日）《國華》第 1114、1115 號，昭和 63 年 6 月 1 日、7 月 10 日（東京：國華社，1988）。

11 張宜，〈故沈良琛妻徐氏墓誌銘〉，參見史料同上注。

12 明・張丑《清河書畫舫》「甃字號第十二」，《中國書畫全書》第四冊（上海：上海書畫出版社，1992 年），頁 361。

13 吳寬，《家藏集》卷六，載於《四庫明人文集叢刊》（上海：上海古籍出版社，1991 年），頁 43。

14 明・程敏政著，《篁墩文集》第二冊卷七十二（上海：上海古籍出版社，1991 年），頁 523。

15 同注 4。

16 《同治蘇州府志》第三冊，卷八十五，載於《中國地方誌集成 ・ 江蘇府縣誌輯 9》（南京：江蘇古籍出版社，1991 年），頁 256。

17 見明・汪砢玉，《汪氏珊瑚網名畫題跋》卷十一，載於《中國書畫全書》第五冊（1992 年），頁 1092。

18 明・杜瓊，〈西園雅集圖記〉，載《杜東原集》，收錄於《明代藝術家集彙刊》（臺北：臺灣中央圖書館編印，1968 年），頁 90。

19 同注 16。

20 同注 3。

21 同注 18，頁 92-96。

22 張丑《真跡日錄》第三集，載於《中國書畫全書》第四冊，頁 430。

23 參見注 16，卷一百九，頁 746；明 ・ 姜紹書《無聲詩史》卷一，載於《中國書畫全書》第四冊，頁 838。

24 同注 18，頁 91。

25 《謝葵丘西莊圖》，吳升《大觀錄》卷十九，載於《中國書畫全書》第八冊（1998 年），頁 551。

26　周忱，字恂如，吉水人。永樂二年（1404）進士。宣德五年（1430）遷工部右侍郎，巡撫江南諸府，總督稅糧。在任期間，江南諸大郡，「小民不知凶荒，兩稅未嘗逋負」。當時言理財者，無出其右。正統間，累官至工部尚書，仍巡撫。景泰四年（1453）卒，諡「文襄」。據《明史》卷一百五十三，頁 4211。

27　同注 16。

28　同注 12。

29　（北京）故宮博物院藏清刻本《列朝詩集》乙集第七，頁 37。

30　同注 16，頁 261。

31　同注 18。

32　同注 6，頁 686。

33　明‧文徵明〈相城沈氏保堂記〉，載於《四庫明人文集叢刊》卷十八（1993 年），頁 125。

34　見《式古堂書畫匯考》卷二十一，載於《中國書畫全書》第七冊（1994 年），頁 89。

35　同上注。

36　參見注 16，卷七十九，頁 132、136；《明史》卷一百五十二，頁 4194。

37　明‧朱謀垔《畫史會要》卷四，載於《中國書畫全書》第四冊，頁 559。

38　清‧徐沁，《明畫錄》卷七，載於《中國書畫全書》第十冊（1996 年），頁 31。

39　同注 16，卷七十九，頁 138。

40　清‧彭蘊燦輯著，《歷代畫史匯傳》，《中國書畫全書》第十一冊（1997 年），頁 175。

41　明‧劉玨撰，《完庵集》，明刻本，（北京）國家圖書館藏。

42　同注 12。

43　同注 6。

44　「糧長者，太祖時，令田多者為之，督其鄉賦稅。……景泰中，革糧長，未幾又復。」（《明史》卷七十八，頁 1899）。

45　同注 6，頁 686。

46　明‧王錡《寓圃雜記》卷上，頁 7，收錄於《叢書集成初稿‧馬氏日抄（及其他三種）》（北京：中華書局，1985 年第一版）。

47　同注 41。

48　《無聲詩史》卷一，載於《中國書畫全書》第四冊，頁 838。

49　同注 12。

50　成化丙戌進士，官至太子太傅禮部尚書，諡襄惠。據《列朝詩集小傳》丙集（上海：上海古籍出版社，1983 年），頁 291。

51　見於明代郁逢慶《郁氏書畫題跋記》卷十二之《沈恒吉山水》、清代卞永譽《式古堂書畫匯考‧畫卷》二十五之《沈恒吉山水並題》、龐萊臣《虛齋名畫錄》卷八之《明沈恒吉漁父圖軸》。另吳升《大觀錄》卷十九著錄《沈恒吉秋山方霽圖》，有沈恒吉題而無沈貞吉題。

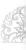

52　同注 13，卷五十七，頁 533。

53　《汪氏珊瑚網法書題跋》卷十三，載於《中國書畫全書》第五冊（上海：上海書畫出版社，1992 年），頁 827。

54　李日華著，《味水軒日記》卷五（上海：上海遠東出版社，1996 年），頁 344。

55　《列朝詩集》乙集第七，清刻本，頁 31，今北京故宮博物館藏。

56　同注 13。

57　同注 55，頁 38。

58　《明史》卷一百七十一，頁 4561；參見〈天全先生徐公行狀〉，收錄於同注 13 卷五十八，頁 537。

59　《沈石田先生詩文集》卷五（上海：同文印書館，1915 年），頁 1。

60　語出楊循吉題《沈石田有竹居圖卷》；陸心源《穰梨館過眼錄》卷十六，載於《中國書畫全書》第十三冊（上海：上海書畫出版社，1998 年），頁 94。

61　同注 59，頁 9。

62　〈水龍吟和武功先生韻〉，收錄於沈周著，《沈石田先生詩文集（附事略）》卷八。

63　錢謙益著，《列朝詩集小傳》乙集（上海：上海古籍出版社，1983 年），203 頁。

64　明・王世貞，《弇州山人四部稿》卷一百五十四，載於《影印文淵閣四庫全書》第 1281 冊，頁 480。

65　明・徐有貞著，《武功集》卷一，載於《四庫明人文集叢刊》（上海：上海古籍出版社，1991 年），頁 40。

66　《清河書畫舫》「花字號第四」，載於《中國書畫全書》第四冊，頁 202。

67　同注 64，卷五，頁 226。

68　同注 66。

69　明・伍余福，《苹野纂聞》，頁 8，載於《叢書集成初稿・馬氏日抄（及其他三種）》（北京：中華書局，1985 年第一版）。

70　同注 46，頁 9。

71　同注 41。

72　同注 41〈序〉。

73　祝允明《成化間蘇材小纂》第三，載《吳中小志叢刊》（揚州：廣陵書社，2004 年），頁 93。

74　同注 16，頁 258；《國朝吳郡丹青志》，載於《中國書畫全書》第三冊（上海：上海書畫出版社，1992 年），頁 920。

75　都穆著，《寓意編》，載於《圖書集成初編》（北京：中華書局，1985 年），頁 4。

76　〈石田先生事略〉，收錄於《沈石田先生詩文集》卷十，頁 22。

77　作於劉珏居所一說，請參見阮榮春《沈周》（長春：吉林美術出版社，1996 年），頁 19；作於故鄉自宅之說，則參見高居翰《江岸送別》（北京：三聯書店，2009 年），頁 57。

78　同注 41。

79　〈跋元諸家墨蹟〉，收錄於同注 13，卷四十八，頁 441。

80　同注 75，頁 4。

81　同注 75，頁 6。

82　沈周，〈有懷劉完庵〉，收錄於《沈石田先生詩文集》卷五。

83　沈周，〈哭劉完庵〉，收錄同上注。

84　文徵明，〈沈先生行狀〉，載於《甫田集》卷二十五，《四庫明人文集叢刊》（上海：上海古籍出版社，
　　1993 年），頁 183-184。

85　同上注，頁 184。

86　王鏊，〈石田先生墓誌銘〉，收錄於《震澤集》卷二十九，載於《四庫明人文集叢刊》（上海：上海
　　古籍出版社，1991 年），頁 441。

87　《沈石田先生詩文集》卷二有〈葺竹居〉，卷八有〈奉和陶庵世父留題有竹別業韻六首〉，可知該
　　別業於該年整修。

88　同注 84，頁 184。

89　同注 86，頁 440。

90　出自張時徹撰〈石田先生傳〉，轉引自〈石田先生事略〉，收錄於《沈石田先生詩文集》卷十，頁 7。

91　同注 84，頁 183。

92　同注 84，頁 184。

93　同注 6，頁 686。

94　同注 84，頁 184。

95　同上注。

96　同注 84，頁 183-185。

97　同注 86。

98　〈石田先生事略〉，收錄參注 90。

99　沈周著，《石田詩選》，載於《四庫明人文集叢刊》（上海：上海古籍出版社，1991 年），頁
　　652。

100　李毓芙選注，《成語典故文選》上冊（濟南：山東教育出版社，1984 年），頁 313。

101　唐寅著，〈題沈石田先生後集〉，載《唐伯虎全集》卷二（北京：中國書店，1985 年 6 月），頁
　　21。

102　同注 86，頁 440。

103　錢謙益著，《列朝詩集小傳》丙集，頁 290。

104　同注 13，卷四十七，頁 434。

105　劉義慶著，余嘉錫箋疏，〈品藻〉第九，《世說新語箋注》（上海：上海古籍出版社，1993 年），
　　頁 512。

106　〈巧藝〉第二十一，《世說新語箋注》，頁 720。

107　同注 59，卷二，頁 6。

108　《篁墩文集》第二冊卷五十四，頁 265。

109　同上注，頁 275。

110　同注 108，卷五十五，頁 286。

111　同注 108，卷八十三，頁 639。

112　《明史》卷二百八十六，頁 7343。

113　同注 103，乙集，頁 218。

114　同注 16，卷七十九，頁 136。

115　同注 40，頁 178。

116　同注 84，頁 183。

117　以上參見吳寬〈杜東原先生墓表〉，載同注 13，卷七十二，頁 700；參注 16，頁 140。

118　載於《杜東原集》，頁 1。羅振玉曾刻入《雪堂叢刻》。

119　同注 55。

120　參見注 16，卷一百九〈趙良仁傳〉，頁 750；卷八十五〈趙友同傳〉，頁 254；王鏊〈趙處士墓表〉，
　　　載《震澤集》卷二十六，頁 402。

121　同注 38，頁 15。

122　阮榮春，《沈周》，頁 16。

123　同注 13，卷四十八，頁 441。

124　同注 14，頁 522。

125　同注 75，頁 1。

126　吳寬〈跋啟南所藏黃山谷墨蹟〉：「觀此老杜二詩，乃其所自作……沈氏子孫宜世藏之。」見前注
　　　13，卷四十八，頁 439。

127　此帖又稱《秋涼三君二帖》，臺北故宮博物院藏。吳寬有〈題啟南所藏林和靖手簡追次蘇文忠公韻
　　　詩〉（收錄於同注 13，卷五，頁 36），並有〈跋林和靖處士小簡〉云：「……成化戊戌歲（十四年，
　　　1478）二月十六日因觀沈啟南所藏二小簡題。」（同注 13，卷四十九，頁 452）。

128　即宋李綱等五人七札卷，計李綱、呂頤浩、李光各一札，張浚、趙鼎各二札。成化庚子（1480）李
　　　東陽跋曰：「……姑蘇沈啟南氏所藏也，吳太史原博攜至京師，余得而觀之……」（見《清河書畫舫》
　　　「紅字號第五」，頁 227）。

129　吳寬「……啟南得此四家書，列之，深合文公之意，遂定為蔡蘇黃米。」
　　　（同注 13，卷四十九，頁 452）。

130　後有李應禎、吳寬跋。李跋稱：「應禎往年在天府得見二王真跡，今復在相城沈啟南所觀此，區區
　　　餘年何多幸也。……弘治四年人日長洲李應禎記。」吳跋：「啟南所藏法書甚多，吾固知其不能出
　　　此上也。」（《清河書畫舫》「鶯字號第一」，頁 132）但都穆在《寓意編》中云：「李少卿近跋
　　　鍾書定為真跡，予不敢以為然也。」（同注 73，頁 2）。

131　同注 75，頁 2。

132　同注 75，頁 3。

133　同注 13，卷八有〈郭忠恕雪霽江行圖〉一詩，標題下小字注「沈啟南藏」；程敏政《篁墩文集》卷
　　　七十二有詩〈郭忠恕雪霽江行圖為沈啟南題〉。

134　同注 13，卷五十三，頁 486。

135　見於《大觀錄》卷九，頁 295。

136　同注 13，卷四十八，頁 441。

137　《故宮書畫錄》上冊卷三（臺北：國立故宮博物院，1956 年），頁 164。

138　郁逢慶著，《郁氏書畫題跋記》卷十，載於《中國書畫全書》第四冊，頁 649。

139　本幅影印於徐邦達編《中國繪畫史圖錄》上冊（上海：上海人民美術出版，1981 年），頁 77。

140　同注 13，卷五，頁 35。

141　同注 13，頁 32。

142　同注 54，卷一，頁 51。

143　同注 17。

144　《石渠寶笈》卷五下，載於《秘殿珠林石渠寶笈合編》第二冊（上海：上海書店，1988 年），頁 1007。

145　同注 14。

146　同注 66，頁 189。

147　同注 54，卷八，頁 510。

148　〈題謝孔昭為徐汝南寫湖山圖〉，《武功集》卷五，頁 204。

149　同注 113，頁 217。

150　《無聲詩史》卷一，收錄參注 23，頁 838。

151　《秘殿珠林石渠寶笈合編》第五冊，頁 1684。

152　《秘殿珠林石渠寶笈合編》第三冊，頁 490。

153　同注 75，頁 7。

154　同注 75，頁 6。

155　同注 13，卷四十八，頁 438。

156　同注 3。

157　《明史》卷七十八，頁 1896。

158　明・余繼登，《典故紀聞》卷一，《元明史料筆記叢刊》（北京：中華書局，1997 年），頁 14。

159　明・朱熹，〈跋朱喻二公法帖〉，《晦庵集》卷八十二，載於《影印文淵閣四庫全書》第 1145 冊（臺北：臺灣商務印書館，1986 年），頁 701。

160　朱熹，《朱子語類》卷一四〇（臺北：正中書局，1962 年），頁 10。

161　容庚，《叢帖目》第一冊（香港：中華書局，1980 年），頁 190。

162　馬宗霍，《書林藻鑑》卷十一（北京：文物出版社，1984 年），頁 164。

163　明・王世貞，《藝苑巵言》，轉引自馬宗霍《書林藻鑑》卷十一，頁 165。

164　朱謀垔，《書史會要續編》，載於《中國書畫全書》第四冊，頁 473。

165　明・孫鑛，《書畫跋跋》卷一，載於《中國書畫全書》第三冊，頁 938

166 　同上注，頁 937。

167 　《寓圃雜記》卷五〈吳中近年之盛〉，《歷代史料筆記叢刊》，中華書局 1984 年 6 月第一版，頁
　　　42。

168 　參見葛洪楨，《論吳門書派》（北京：榮寶齋出版社，2005 年），頁 79。

169 　同注 22，頁 432。

170 　同注 12，頁 363。

171 　顧復《平生壯觀》卷十，載於《中國書畫全書》第四冊，頁 1009。

172 　《林逋手札二帖冊》，載於《故宮書畫錄》卷三，上冊，頁 12。

173 　該詩載於《沈石田先生詩文集》卷一，題為「題林和靖手帖因借東坡先生所書其詩後韻」，無詩後
　　　題識。按該集為瞿式耜編，共十卷。第十卷為錢謙益所作〈石田先生事略〉。第一至四卷為古體詩，
　　　五至七卷為今體詩，第八卷為今體詩和詞，第九卷為記、銘、序、跋等文章。其中除第九卷未按時
　　　間排序外，前八卷古體、今體分別嚴格按時間排序。但此詩按該卷排序，應作於成化十四年戊戌
　　　（1478），沈周時年五十二歲，而從墨蹟上看實際作於成化十二年丙申（1476）。由此看來該集的
　　　時間審定編排上仍有待研究處。

174 　《沈石田先生詩文集》卷二。按，一般所云《博古堂帖》有二種：一是南宋光宗紹熙年間（1190-1194）
　　　浙江新昌人石邦哲所刻，也叫《越州石氏帖》。據記載，該帖共刻舊拓善本二十七種，大多為小楷，
　　　均精工勁秀，摹刻鉤勒極為精良，為各鑑藏家所推崇。但該帖僅包括周、漢、魏、晉、唐人書，似
　　　無宋人法書。現無全本存世。另一種《博古堂帖》是南宋理宗淳祐年間（1241-1252）鄱陽彭大雅
　　　所刻。該帖以漢碑四十本作橫卷刻於渝州博古堂，更無黃庭堅草書。故沈詩所云《博古堂帖》或為
　　　他刻。另，該詩題或為《雨中觀山谷臨博古堂帖》則可解。待考。

175 　《沈石田先生詩文集》卷一，「觀徐士亨所藏懷素自序真跡吳匏庵許摹寄速之」。

176 　同注 86，頁 440。

177 　同注 13，卷五，頁 36。

178 　何良俊《四友齋畫論》，載於《中國書畫全書》第三冊，頁 871。

179 　王穉登著，《國朝吳郡丹青志》，載於《中國書畫全書》第三冊，頁 918。

180 　《相城小志》卷五，轉引自《吳中小志叢刊》，頁 65。

181 　同注 122，頁 101。

182 　清・方薰《山靜居畫論》，載於俞劍華編著，《中國古代畫論類編》（北京：人民美術出版社，
　　　2000 年）。

183 　明・李日華《六研齋筆記》，轉引自《佩文齋書畫譜》（北京：中國書店，1984 年），頁 1520。

184 　〈題沈石田臨王叔明小景〉，《甫田集》卷二十一，頁 151。

185 　同注 54，卷六，頁 373。

186 　同注 171。

187 　同注 138，頁 650。

188 　同注 122，頁 89。

189 　同注 13，卷十七，頁 126。

190 　同注 54，卷六，頁 365。

191　同注 54，卷三，頁 181。

192　同注 17，卷十三，頁 1109。

193　《石田山水並題卷》，見《式古堂書畫匯考》卷二十五，頁 160。

194　沈子丞編，《歷代論畫名著彙編》（北京：文物出版社，1982 年），頁 222。

195　參見拙文〈姚綬書畫藝術初探〉，載《故宮博物院院刊》2002 年第 4 期（北京：故宮博物院，2002 年 7 月），頁 22。

196　同注 17，卷十三，頁 1109。

197　同注 12，頁 366。

198　同注 54，卷六，頁 390。

199　同注 138，頁 650

200　參見何傳馨〈畫中蘭亭─黃公望與富春山居圖〉，載《故宮文物月刊》326 期（臺北：國立故宮博物院，2010 年 5 月），頁 80。

201　周南老〈元處士雲林先生墓誌銘〉，《清閟閣集》卷十一，轉引自陳高華編著，《元代畫家史料》（上海：上海人民美術出版社，1980 年），頁 457。

202　倪瓚〈述懷〉，《清閟閣集》卷一，頁 464。

203　董其昌〈題倪雲林畫〉，《畫禪室隨筆》，載《藝林名著叢刊》（北京：中國書店，1983 年），頁 60。

204　同注 178，頁 872。

205　同注 203，頁 57。

206　郁逢慶《續書畫題跋記》卷十一，載於《中國書畫全書》第四冊，頁 755。

207　《仿倪迂山水》，《汪氏珊瑚網名畫題跋》卷十三，《中國書畫全書》第五冊，頁 1109。

208　出自於沈周跋《仿倪瓚筆意冊》，今藏於臺北故宮。

209　同注 135，卷二十，頁 559。

210　宋・郭若虛《圖畫見聞志》卷三（北京：人民美術出版社，1963 年），頁 65。

211　明・沈括《夢溪筆談》卷十七，轉引自陳高華編，《宋遼金畫家史料》（北京：文物出版社，1984 年），頁 28。

212　宋・鄧椿《畫繼》卷三（北京：人民美術出版社，1963 年），頁 20。

213　同上注，頁 29。

214　同注 54，卷六，頁 373。

215　沈周〈悼內〉，收錄於《沈石田先生詩文集》卷六，頁 16。

216　沈周〈悼內〉，收錄於《石田詩選》卷四，《四庫明人文集叢刊》，頁 604。

217　具體參見丁羲元先生所著《國寶鑑讀》（上海：上海人民美術出版社 2005 年），頁 329。

218　《汪氏珊瑚網名畫題跋》卷十三，頁 1108。

219　同注 54，頁 313。

220　同注 54，卷六，頁 399。

221　同注 218。

222　同注 22，頁 431。

223　跋《法常寫生蔬果圖卷》，今藏於北京故宮博物院。

224　董其昌《容臺集》，轉引自《佩文齋書畫譜》卷八十七（北京：中國書店 1984 年 9 月），頁 2500。

225　王世貞《弇州山人集》，轉引同上注，頁 2499。

226　同上注。

227　徐邦達《古書畫偽訛考辨》下卷（南京：江蘇古籍出版社，1984 年），頁 33。

228　元・夏文彥《圖繪寶鑑》卷二，載於《中國書畫全書》第二冊（上海：上海書畫出版社，1993 年），頁 858。

229　同上注，頁 864。

230　同注 228，頁 869。

231　同注 54，頁 320。

232　〈跋沈石田畫冊〉，收錄於同注 13，卷五十二，頁 481。

233　同注 103，頁 289，「石田先生沈周」條。

234　同注 99，頁 559。

235　〈石田先生事略〉，《沈石田先生詩文集》卷十，頁 9。

236　《石田雜記》，載《叢書集成初編・馬氏日抄（及其他三種）》（北京：中華書局，1985 年）。

237　同注 22，頁 429。

238　沈周自己也作過一首〈昭君怨和沈工侍韻〉：「分入深宮無出時，單于今日見蛾眉。干戈信仗蛾眉息，甘讓他人買畫師。」收錄同注 99，卷十，頁 722。

239　同注 54，頁 343。

240　錢謙益〈石田先生詩集序〉，載於《沈石田先生詩文集》。

241　同注 99，頁 560。

242　同注 54，卷六，頁 390。

243　同注 38，卷三，頁 15。

244　同注 84，頁 183。

245　此圖現藏首都博物館，但畫上部分題字已有缺失，此據《味水軒日記》補齊。見於卷八，頁 530。

246　參見宗典〈沈周兄弟考〉，載《上海博物館集刊》第六期（上海：上海古籍出版社，1992 年 10 月），頁 32。

247　同注 54，卷八，頁 548。在《四庫全書》所輯《石田詩選》卷三（頁 592），還記有一首〈喜桑氏兩通判致政為題杏花書屋圖〉五律一首，除將「桃花」改為「杏花」外，文字幾乎完全一樣。大約是沈周念弟情深，此詩又充分表達了他的這種心境，因此遇到相似情況，見景生情，再將詩文修改後重題贈與友人。但從「春好樹仍紅」的詩意來看，似乎還是「桃花書屋」比較切題。至於這件《杏花書屋圖》原作，現天津博物館和上海博物館各有一本，徐邦達先生已有考辨，認為二作均偽，而其中天津一本有可能是被人拆配的，則沈周原作則不知去向了。見注釋 227，頁 118。

248　同注 12，頁 363。

249 《中國美術家人名辭典》，頁 444。

250 同注 54，卷六，頁 81。

251 此處雖寫「翼南」，但因「翊」、「翼」同音，故應為傳抄之誤。楊循吉與沈周交情甚篤，斷不會
將其名字寫錯，而李日華雖熟稔沈周作品，鑑定議論皆精到，但似乎對沈氏家族其他成員並不熟悉，
如《味水軒日記》萬曆三十八年「二月二十二日」條，說「陶庵弟名原吉生者石田」；四十一年「九
月廿六日」一條，將沈貞吉說成沈恒吉之弟。

252 「婁江王元美家藏畫品」，同注 17，卷二十三，頁 1215。

253 參見〈邢處士參〉，收錄同注 98，頁 302。

254 同注 54，卷二，頁 123。

255 收錄於《沈石田先生詩文集（附事略）》卷二。

256 同注 210，頁 45。

257 同注 99，卷四。

258 同注 103，頁 291。

259 以上參見吳寬撰〈隱士史明古墓表〉，載同注 13，卷七十四，頁 728。

260 沈周，〈哭西村回雪中過鴛脰湖有感再悼一章〉，收錄於史鑑著《西村集》，載於《影印文淵閣四庫
全書》第 1259 冊（臺北：臺灣商務印書館，1986 年），頁 693。

261 明・史鑑，《西村集》卷六，載於《影印文淵閣四庫全書》第 1259 冊，頁 815。

262 文徵明，《文待詔題跋》卷上，載《叢書集成初編》（北京：中華書局，1985），頁 9。

263 同注 75，頁 3。

264 同注 75，頁 4。

265 〈恭閔帝本紀〉，《明史》卷四，頁 59。

266 參見注 16，卷一百四，頁 658。

267 參見文徵明〈沈維時墓誌銘〉，《甫田集》卷二十九，頁 227。

268 同注 13，卷四十八，頁 441。

269 文徵明〈相城沈氏保堂記〉，《甫田集》，頁 125。

270 王文治，《快雨堂題跋》卷七，載於《中國書畫全書》第十冊，頁 813。

271 同注 38，卷五，頁 23。

272 同注 38，卷一，頁 8。

273 同注 154，卷四，頁 857。

274 吳偉業，〈沈伊在詩序〉，《吳梅村全集》卷三十（上海：上海古籍出版社 1990 年），頁 701。

275 王時敏〈題沈伊在詩草〉，載《王奉常書畫題跋》，見《中國書畫全書》第七冊，頁 913。

276 如阮榮春《沈周》、周積寅《吳派繪畫研究》。

277 沈顥《畫麈》，載於《中國書畫全書》第四冊，頁 815。

278 《沈啟南謝祝希哲詩卷》，載於同注 53，卷十四，頁 836。

279 〈沈石田先生雜言〉，載《祝枝山詩文集》（上海：廣益書局，1936年），頁51。

280 《懷星堂集》卷二十五，載於《影印文淵閣四庫全書》第1260冊（臺北：臺灣商務印書館，1986年），頁714。

281 同注53，卷十六，頁849。

282 轉引自馬宗霍輯《書林藻鑑》卷第十一，文物出版社1984年5月第一版）

283 同注280，卷二十六，「寫各體書與顧司勳後繫」，頁730。

284 參見《唐伯虎軼事》卷二，頁2，附載於《唐伯虎全集》。

285 南朝宋・劉義慶，〈任誕〉，《世說新語箋疏》第二十三（上海：上海古籍出版社1993年），頁730。

286 〈巧藝〉，文出自上注第二十一，頁711。

287 參見楊新〈商品經濟、世風與書畫作偽〉，載《文物》1989年第10期。

288 沈德符《萬曆野獲編》下冊卷二十六，「假骨董」條（北京：中華書局，1959年），頁655。

289 轉引出處同注287。

290 同注13，卷十八，頁132。

291 同注13，卷十七，頁126。

292 同注279。

293 同注86。

294 同注212，卷六，頁78。

295 《詹東圖玄覽編》卷二，載於《中國書畫全書》第四冊，頁16。

296 同注227，頁114。

297 韓昂著，〈沈周〉，《圖繪寶鑑續編》，載於《中國書畫全書》第三冊（上海：上海書畫出版社，1992年），頁837。

298 轉引自錢謙益輯〈石田先生事略〉。

299 同注227，頁115。

300 參見拙文〈一件沈周畫作的辨偽〉，載《故宮博物院院刊》1998年第4期。

301 《沈石田先生詩文集》卷十。

302 《石渠寶笈初編》卷十下，頁1124。

303 劉九庵，〈祝允明草書自詩與偽書辨析〉，載《劉九庵書畫鑑定文集》（北京：文物出版社，2007年），頁261。

304 蕭燕翼，〈祝允明贗書的再發現〉，載《古書畫史論鑑定文集》（北京：紫禁城出版社，2005年），頁427。

305 〈張時徹撰傳〉，轉引自《石田先生事略》。

306 同注99，卷五，頁624。

307 清・張霞房〈遺聞〉，《紅蘭逸乘》卷二，載《吳中小志叢刊》，頁124。

308 同注86。

309 同注54，卷二，頁123。

310 同注54。

沈氏家族藝術活動簡表

至元四年戊寅	1338	沈良琛妻徐氏生。
至元六年庚辰	1340	正月初四，沈良琛生。
洪武九年丙辰	1376	沈澄生。
洪武十八年乙丑	1385	王蒙卒。王蒙生前與沈良琛交好，曾夜訪沈良琛並贈其山水畫。
洪武廿九年丙子	1396	杜瓊生。
建文二年庚辰	1400	沈貞吉生。
永樂二年甲申	1404	陳寬生。 永樂年間，沈澄以人才被徵入京師，「試事大府，將授官，以疾乞歸」，由此人稱「沈徵士」。沈澄富貲財而喜鑒藏書畫，從錫山沈誠甫處得王蒙《聽雨樓圖》。
永樂五年丁亥	1407	沈良琛妻徐氏卒。 徐有貞生。
永樂七年己丑	1409	二月初三，沈良琛卒。九月一日，沈恒吉生。
永樂八年庚寅	1410	劉珏生。
永樂十六年戊戌	1418	沈澄與王璲、金問、沈遇、謝縉等人在居所「西莊」雅集。
永樂廿一年癸卯	1423	趙同魯生。
洪熙元年乙巳	1425	八月十七日，沈貞吉作《秋林觀瀑圖軸》。
宣德二年丁未	1427	二月三日，謝縉作畫贈沈澄。 十一月廿一日，沈周生。
宣德七年壬子	1432	沈召生。
宣德九年甲寅	1434	史鑒生。
宣德十年乙卯	1435	吳寬生。
正統二年丁巳	1437	沈周年十一，代父為糧長，聽宣南京。地方官侍郎崔公雅尚文學，周為百韻詩上之。崔得詩訝異，疑非己出，面試鳳凰台歌。周援筆立就，詞采爛發，崔乃大加激賞，曰王子安才也。
正統九年甲子	1444	沈周十八歲，娶妻陳氏。
景泰元年庚午	1450	王鏊生。 八月一日，沈雲鴻生。

天順元年丁丑	1457	秋，徐有貞被發配雲南金齒為民，沈周作〈送徐武功南遷〉詩送之。
天順二年戊寅	1458	四月一日，沈澄、恒吉父子等人燕集於劉珏宅中，劉珏作《清白軒圖》，沈氏父子題詩其上。 沈遇應沈澄之請，仿顧仲英「玉山雅集」作《西園雅集圖》追記 1418 年雅集時情境，杜瓊為之作《西園雅集圖記》。
天順四年庚辰	1460	祝允明生。
天順六年壬午	1462	沈澄卒。
天順八年甲申	1464	四月，沈周為孫叔善作《幽居圖軸》，沈貞吉、沈召題詩。 九月，沈周仿王蒙《山居圖》並詩贈原巳先生。
成化元年乙酉	1465	沈周約於是年得到王蒙的《太白山圖》珍藏。
成化二年丙戌	1466	四月，劉珏草書七律詩軸，為方庵翰林終制起復贈別。 九月，劉珏草書七言詩贈友人。 徐有貞、劉珏訪沈周於有竹居，劉珏作《煙水微茫圖軸》，徐有貞題詩並記，沈周盡出所有圖史與觀。 十月六日，沈周遊石湖，歸途舟中仿倪瓚筆意作《石湖歸棹圖》。
成化三年丁亥	1467	五月五日，沈周作《廬山高圖》賀老師陳寬七十大壽。
成化五年己丑	1469	九月九日，賀美之為報答杜元吉治癒其子之病，請劉珏、杜瓊、沈周各為之作圖一幅，合為一卷，名《報德英華》。沈貞吉、沈文叔為杜瓊之圖補畫。 十二月十日，劉珏、沈周、祝顥、周鼎等人在魏昌府上雅集，沈周作《魏園雅集圖軸》，魏、劉、祝、周及李應禎等人題詩。（時已為 1470 年 1 月 11 日）
成化六年庚寅	1470	沈周合用倪、黃畫法，為西禪寺僧明公作《溪巒秋色圖》，沈貞吉、沈恒吉、劉珏、陳蒙題詩。 沈周為沈召作《桃花書屋圖》。
成化七年辛卯	1471	二月，劉珏與沈周、沈召兄弟和史鑒同往臨安遊覽，被雪阻於嘉興，客中遣興，劉珏遂作《詩畫卷》贈予沈召，沈周、史鑒題詩。 春，沈周修葺有竹居，沈貞吉來訪，作詩贈之，沈周和詩。 初夏，沈貞吉遊毗陵，作《竹爐山房圖》贈釋普照。 夏，沈周夜宿雙峨僧舍，徐有貞來訪，小酌踏月賦詩唱和。 沈周臨王蒙小景，有劉珏等題識。廿七年後，文徵明題跋，稱沈周「四十外始拓為大幅」云云。
成化八年壬辰	1472	二月八日，劉珏卒，沈周作〈哭劉完庵〉詩。 七月十三日，沈召卒。 十月廿一日，值沈貞吉七十三歲生辰，諸子侄輩前來賀壽，適善繪肖像的友人楊景章亦來賀，諸子遂請楊氏為貞吉圖像，並各作賀壽詩，書於沈櫺所作的一幅仿王蒙山水舊作上。 徐有貞卒。
成化九年癸巳	1473	十一月五日，沈周為民度作《仿董巨山水圖軸》。 沈周作《南川高士圖》贈吳愈，以致思念。

陳寬卒。

成化十年甲午	1474	二月廿四日，沈周臨《巒容川色圖》。 沈周題劉珏《清白軒圖》。 杜瓊卒。

成化十一年乙未　1475　正月十日，周鼎與史鑒等人借觀沈周購藏的虞集《誅蚊賦》。
五月，沈周為堂弟沈璞作《灣東草堂圖》，並題詩贊其力田養親殊合古道。
九月九日，沈周重題為沈召所作《桃花書屋圖》，頗多感愴。
九月廿七日，沈周作《空林積雨圖》並題詩「雨悶」二首於畫上。

成化十二年丙申　1476　中秋日，沈周和蘇軾題林逋詩韻作七言長詩題於家藏林逋《與僧二帖》後。

成化十三年丁酉　1477　正月三十日，沈恒吉卒。

成化十四年戊戌　1478　正月三日，沈周葬恒吉於吳縣城西的隆池。
正月廿六日，沈周應吳寬招赴其家，話舊竟日，並宿其宅，作《雨夜止宿圖》並詩記之。
二月十六日，吳寬觀沈啟南所藏宋林逋《與僧二帖》並題。
二月十八日，吳寬在沈周府上觀賞商乙父尊及李成、董源畫作；沈維時出示沈周上一年所作《空林積雨圖》，吳寬題詩。

成化十五年己亥　1479　三月十日，吳寬跋沈周所藏《黃子久方幅》一幀。此圖原為王紱舊物。
吳寬奔父喪服闋還京，沈周作《送吳文定公行圖並題卷》。
八月，沈周作《仿倪山水圖軸》（北京故宮藏）。
秋，沈周遊洞庭，訪蔡蒙，相敘甚歡，歸家後寫《仙山樓閣圖》贈蔡氏，有祝允明等人題跋。

成化十六年庚子　1480　元旦，沈周畫《荔柿圖》並詩贈友人。
正月十二日，沈周作《虎丘送客圖》為徐仲山水部餞別。
清明日，陳頎為沈周題其家藏《王蒙聽雨樓圖》。
四月七日，沈周作《松石圖》。
李東陽題跋被吳寬帶到京師的沈周收藏的《宋李綱等五人七札卷》。
沈周題宣德二年謝綰贈沈澄之畫，感念先人已逝，涕淚沾襟。

成化十七年辛丑　1481　春日，沈周為楊學士摹吳鎮《竹岩新霽圖》並題。

成化十八年壬寅　1482　沈貞吉書行書七律一首贈某位名「仁齋」的醫者。
沈周作《壽陸母八十山水圖軸》，三月十五日沈貞吉題詩。
沈貞吉於有竹居在沈恒吉所作《漁父圖》上題〈鵲橋仙〉一首。

成化十九年癸卯　1483　五月十三日，沈周雨後作《古木寒泉圖》。

成化二十年甲辰　1484　元月七日，沈周作《三檜圖卷》。
三月初三，與周鼎、史鑒同觀《北宋胡舜臣、蔡京送郝元明使秦書畫合璧卷》於玉延亭。
春夏間，沈周遊杭州，作《湖山佳趣圖卷》。
沈周應沈貞吉之命作《溪山秋色圖》贈汝高先生。

成化廿一年乙巳	1485	沈周重題《湖山佳趣圖卷》。
		十一月廿一日，沈周生辰，友人韓襄來祝，遇雪，連留八日，沈周作《雪館情話圖》並繫詩贈之，沈颙、雲鴻等唱和。
成化廿二年丙午	1486	沈周妻陳氏卒。
成化廿三年丁未	1487	三月，作山水圖贈世光賢侄。
		中秋日，沈周作《臨黃公望富春山居圖卷》。
		十二月三日，與女婿史永齡夜坐，作《雨意圖》。
		祝允明作《小楷書燕喜亭等四記卷》。
弘治元年戊申	1488	立夏日，沈周為樊舜舉題黃公望《富春山居圖卷》。
		七月七日，趙文美來訪沈周，贈其漢鼎一隻，沈周作《春雲疊嶂圖》一軸報之。
		九月，史鑒家遭火災，書畫多付煨燼，只餘薛尚功摹鐘鼎款識真跡和歐褚趙摹書數卷，沈周作《西山雨觀圖卷》；廿五日葬亡妻於西山。
		十一月九日，沈周作《西山雨觀圖卷》；廿五日葬亡妻於西山。
		冬，程敏政以雨災被劾，因勒致仕。舟次吳門，欲見沈周未果，遂致函沈周索求書畫。
弘治四年辛亥	1491	李應禎題沈周收藏的《鍾繇薦焦季直表》，定為真跡。
		八月三十日，友人崔淵甫持沈周舊作《仿倪迂山水》求題，沈周為之潤色並題。（《珊瑚網》卷十三著錄）。
弘治五年壬子	1492	三月，文徵明岳父吳愈赴任敘州，沈周作《京江送別圖》，
		祝允明作〈送敘州府太守吳公詩序〉，沈周等人贈詩。
		七月十六日，沈周夜半不寐，作《夜坐圖》並長題〈夜坐記〉。
		祝允明中舉。
弘治六年癸丑	1493	沈周作《千人石夜遊圖》並詩。
弘治七年甲寅	1494	三月六日，沈周在東禪寺秉燭夜遊賞花，乘興作《墨筆牡丹圖》。
		九月十五日，沈周與友人集於吳寬東莊，作《五柳圖》。
		初冬，祝允明冒寒訪沈周，沈周作《林墅幽深圖》贈之並繫以詩。
		祝允明作《臨魏晉唐宋帖冊》。
弘治八年乙卯	1495	十月四日，沈周在弟沈颙莊上賞菊作詩。
		沈周出珍藏三十年的王蒙《太白山圖》與吳天麟臨摹，並為吳氏臨本題詩。
弘治九年丙辰	1496	夏，史鑒卒。
弘治十年丁巳	1497	吳寬丁繼母憂服闋還京，沈周遠送至京口，作《京口送別圖》，
		二人皆有詩。
弘治十一年戊午	1498	二月，沈周作《乾坤四大景》，漫摹古人筆意，分別仿趙孟頫、李唐、王蒙、吳鎮。
		杜瓊入享鄉賢祠，沈周有詩；約在此年編訂《杜東原先生年譜》，作《東原圖》。

弘治十二年己未	1499	三月，沈周遊宜興，過罨畫溪，有圖及詩記之；遊張公洞，為奇景所動，因作圖及〈游張公洞〉詩並長序記此行。 四月八日，吳愈訪沈周，二人談笑甚歡，沈周作《雨泛小景》贈之。
弘治十四年辛酉	1501	祝允明楷書《關公廟碑》。
弘治十五年壬戌	1502	沈雲鴻卒。 沈周作《紅杏圖》賀劉珏曾孫劉布科考登第。
弘治十六年癸亥	1503	趙同魯卒。
弘治十七年甲子	1504	吳寬卒。
弘治十八年乙丑	1505	沈周題劉珏《夏山欲雨圖軸》。
正德元年丙寅	1506	沈周為文徵明臨黃公望《富春大嶺圖》。
正德二年丁卯	1507	沈周作《雪圖》、《有竹莊閒居詩卷》。
正德四年己巳	1509	沈周作《菊花文禽圖軸》、《杜甫騎驢圖》。 八月二日，沈周卒。
正德五年庚午	1510	正月十五日，祝允明作《楷行草三體雜詩卷》。
正德七年壬申	1512	十二月廿一日，葬沈周於相城西牒字圩之原。（時已為1513年1月27日）
正德九年甲戌	1514	祝允明授廣東惠州府興寧縣知縣。
正德十二年丁丑	1517	四月一日，祝允明草書《琴賦》。
正德十五年庚辰	1520	七月十六日，祝允明為夢椿作《草書自書詩卷（太湖等詩）》。
嘉靖元年壬午	1522	祝允明轉任南京應天府通判，作《六體詩賦卷》。
嘉靖二年癸未	1523	閏四月廿五日，祝允明作《草書自書詩卷（歌風台等詩）》。
嘉靖三年甲申	1524	王鏊卒。
嘉靖四年乙酉	1525	八月望後，祝允明《楷書臨米芾趙孟頫千字文清淨經》。
嘉靖五年丙戌	1526	祝允明卒。

參考書目

古代著述

卞永譽著　　《式古堂書畫匯考》，載於《中國書畫全書》第七冊，
　　　　　　上海：上海書畫出版社，1994 年 10 月。

文徵明著　　《甫田集》，載於《四庫明人文集叢刊》，上海：上海古籍出版社，1993 年 6 月。

方薰著　　　《山靜居畫論》，載於俞劍華編著，《中國古代畫論類編》，
　　　　　　北京：人民美術出版社，2000 年 3 月第 2 版。

王文治著　　《快雨堂題跋》，載於《中國書畫全書》第十冊，上海：上海書畫出版社，1996 年 10 月。

王錡　　　　《寓圃雜記》，載於《叢書集成初稿・馬氏日抄（及其他三種）》，
　　　　　　北京：中華書局，1985 年第一版。

王錡著　　　《寓圃雜記》，載於《歷代史料筆記叢刊》，北京：中華書局，1984 年 6 月。

王鏊著　　　《震澤集》，載於《四庫明人文集叢刊》，上海：上海古籍出版社，1991 年 12 月。

王穉登著　　《國朝吳郡丹青志》，載於《中國書畫全書》第三冊，
　　　　　　上海：上海書畫出版社，1992 年 10 月。

史鑒著　　　《西村集》，載於《影印文淵閣四庫全書》，臺北：臺灣商務印書館，1986 年 3 月。

伍余福著　　《苹野纂聞》，載於《叢書集成初編・馬氏日抄（及其他三種）》，
　　　　　　北京：中華書局，1985 年。

朱熹著　　　《朱子語類》，臺北：正中書局，1962 年。

朱熹著　　　《晦庵集》，載於《影印文淵閣四庫全書》，臺北：臺灣商務印書館，1986 年 3 月。

朱謀垔著　　《書史會要續編》，載於《中國書畫全書》第四冊，上海：上海書畫出版社，1992 年 10 月。

朱謀垔著　　《畫史會要》，載於《中國書畫全書》第四冊，
　　　　　　上海：上海書畫出版社，1992 年 10 月第 1 版。

何良俊著　　《四友齋畫論》，載於《中國書畫全書》第三冊，上海：上海書畫出版社，1992 年 10 月。

余繼登著　　《典故紀聞》，載於《元明史料筆記叢刊》，北京：中華書局，1997 年 12 月版

吳升著　　　《大觀錄》，載於《中國書畫全書》第八冊，上海：上海書畫出版社，1998 年 10 月。

吳寬著　　　《家藏集》，載於《四庫明人文集叢刊》，上海：上海古籍出版社，1991 年 12 月。

李日華著　　《六研齋筆記》，載於《佩文齋書畫譜》，北京：中國書店，1984 年 9 月。

李日華著　　《味水軒日記》，上海：上海遠東出版社，1996 年 12 月。

李銘皖、　　《同治蘇州府志》第一至四冊，載於《中國地方誌集成・江蘇府縣誌輯 7-10》，南京：
譚鈞培修　　江蘇古籍出版社，1991 年 6 月。

杜瓊著　　　　《杜東原集》，載於《明代藝術家集彙刊》，臺北：中央圖書館編印，1968 年 7 月。

沈周著　　　　《石田詩選》，載於《四庫明人文集叢刊》，上海：上海古籍出版社，1991 年 12 月。

沈周著　　　　《石田雜記》，載於《叢書集成初編》，北京：中華書局，1985 年。

沈周著　　　　《沈石田先生詩文集（附事略）》，上海：同文圖書館，1915 年 2 月。

沈德符著　　　《萬曆野獲編》，北京：中華書局，1959 年 2 月。

沈顥著　　　　《畫麈》，載於《中國書畫全書》第四冊，上海：上海書畫出版社，1992 年 10 月。

汪砢玉著　　　《汪氏珊瑚網書畫題跋》，載於《中國書畫全書》第五冊，上海：上海書畫出版社，1992
　　　　　　　年 10 月。

姜紹書著　　　《無聲詩史》，載於《中國書畫全書》第四冊，上海：上海書畫出版社，1992 年 10 月。

姜紹書著　　　《無聲詩史》，載於《中國書畫全書》第四冊，上海：上海書畫出版社，1992 年 10 月。

郁逢慶著　　　《郁氏書畫題跋記》，載於《中國書畫全書》第四冊，上海：上海書畫出版社，1992 年 10 月。

郁逢慶著　　　《續書畫題跋記》，載於《中國書畫全書》第四冊，上海：上海書畫出版社，1992 年 10 月。

唐寅著　　　　《唐伯虎全集》，北京：中國書店，1985 年 6 月。

夏文彥著　　　《圖繪寶鑑》，載於《中國書畫全書》第二冊，上海：上海書畫出版社，1993 年 10 月。

孫岳頒等纂輯　《佩文齋書畫譜》，北京：中國書店，1984 年 9 月。

孫鑛著　　　　《書畫跋跋》，載於《中國書畫全書》第三冊，上海：上海書畫出版社，1992 年 10 月。

徐有貞著　　　《武功集》，載於《四庫明人文集叢刊》，上海：上海古籍出版社，1991 年 12 月。

徐沁著　　　　《明畫錄》，載於《中國書畫全書》第十冊，上海：上海書畫出版社，1996 年 10 月。

祝允明著　　　《成化間蘇材小纂》，載於《吳中小志叢刊》，揚州：廣陵書社，2004 年 12 月。

祝允明著　　　《祝枝山詩文集》，上海：廣益書局，1936 年。

祝允明著　　　《懷星堂集》，載於《影印文淵閣四庫全書》，臺北：臺灣商務印書館，1986 年 3 月。

張丑著　　　　《真跡日錄》，載於《中國書畫全書》第四冊，上海：上海書畫出版社，1992 年 10 月。

張丑著　　　　《清河書畫舫》，載於《中國書畫全書》第四冊，上海：上海書畫出版社，1992 年 10 月。

張廷玉等撰　　《明史》，北京：中華書局，1974 年 4 月。

張照等編　　　《石渠寶笈》，載於《秘殿珠林石渠寶笈合編》，上海：上海書店，1988 年 10 月。

郭若虛著　　　《圖畫見聞志》，北京：人民美術出版社，1963 年 7 月。

都穆著　　　　《寓意編》，載於《圖書集成初編》，北京：中華書局，1985 年，新 1 版。

陸心源著　　　《穰梨館過眼錄》，載於《中國書畫全書》第十三冊，上海：上海書畫出版社，1998 年 12 月。

彭蘊燦輯著　　《歷代畫史會傳》，載於《中國書畫全書》第十一冊，上海：上海書畫出版社，1997 年 4 月。

程敏政著　　　《篁墩文集》，載於《四庫明人文集叢刊》，上海：上海古籍出版社，1991 年 12 月。

楊循吉著　　　《吳中小志叢刊》，揚州：廣陵書社，2004 年 12 月。

董其昌著　　　《畫禪室隨筆》，載於《藝林名著叢刊》，北京：中國書店，1983 年 3 月。

詹景鳳著　　　《詹東圖玄覽編》，載於《中國書畫全書》第四冊，上海：上海書畫出版社，1992 年 10 月。

劉義慶著，劉孝標注，余嘉錫箋疏
　　　　　　《世說新語箋疏》第二十三，頁 730（上海：上海古籍出版社 1993 年）12 月第一版

劉義慶著，余嘉錫箋疏
　　　　　　《世說新語箋注》，上海：上海古籍出版社，1993 年 12 月。

劉珏著　　　《完庵集》，明刻本，北京：家圖書館藏。

鄧椿著　　　《畫繼》，北京：人民美術出版社，1963 年 8 月。

錢謙益著　　《列朝詩集》，清刻本，北京故宮博物院藏。

錢謙益著　　《列朝詩集小傳》，上海：上海古籍出版社，1983 年 10 月。

韓昂著　　　《圖繪寶鑒續編》，載於《中國書畫全書》第三冊，上海：上海書畫出版社，1992 年 10 月。

龐元濟著　　《虛齋名畫錄》，載於《中國書畫全書》第十二冊，上海：上海書畫出版社，1998 年 10 月。

顧復著　　　《平生壯觀》，載於《中國書畫全書》第四冊，上海：上海書畫出版社，1992 年 10 月。

現代著述

《故宮書畫錄》，臺北：國立故宮博物院，1956 年 4 月。

（美）方聞著，李維琨譯

　　　　　　《心印》，上海：上海書畫出版社，1993 年 10 月。

（美）高居翰著，夏春梅等譯

　　　　　　《江岸送別》，北京：三聯書店，2009 年 8 月。

丁羲元著　　《國寶鑒讀》，上海：上海人民美術出版社，2005 年 2 月。

石守謙著　　《風格與世變——中國繪畫十論》，北京：北京大學出版社，2008 年 7 月。

朱伯雄主編　《世界美術史》第八卷，濟南：山東美術出版社，1991 年 5 月。

何傳馨著　　《沈周》，北京：文物出版社，1998 年 1 月。

李毓芙選注　《成語典故文選》，濟南：山東教育出版社，1984 年 12 月。

李維琨著　　《明代吳門畫派研究》，上海：東方出版中心，2008 年 6 月。

沈子丞編　　《歷代論畫名著彙編》，北京：文物出版社，1982 年 6 月。

阮榮春著　　《沈周》，長春：吉林美術出版社，1996 年 5 月。

周積寅著　　《吳派繪畫研究》，南京：江蘇美術出版社，1991 年 6 月。

容庚著　　　《叢帖目》，香港：中華書局，1980 年 1 月。

徐邦達著　　《古書畫偽訛考辨》，南京：江蘇古籍出版社，1984 年 11 月。

馬宗霍著　　《書林藻鑒》，北京：文物出版社，1984 年 5 月。

陳高華編　　《宋遼金畫家史料》，北京：文物出版社，1984 年 3 月。

陳高華編著　《元代畫家史料》，上海：上海人民美術出版社，1980 年 5 月。

陳傳席著　　《中國山水畫史》，南京：江蘇美術出版社，1988 年 6 月。

黃惇著　　　《中國書法史（元明卷）》，南京：江蘇教育出版社，2002 年 11 月。

葛鴻楨著　　《論吳門書派》，北京：榮寶齋出版社，2005 年 12 月。

論文

何傳馨著　　〈畫中蘭亭—黃公望與富春山居圖〉，載於《故宮文物月刊》326 期，臺北：國立故宮博物院，2010 年 5 月。

宗典著　　　〈沈周兄弟考〉，《上海博物館集刊》第六期，上海：上海古籍出版社，1992 年 10 月。

林樹中著　　〈新發現的沈周史料（上、下）〉，載於（日）《國華》第 1114、1115 號（昭和 63 年 6 月 1 日、7 月 10 日），東京：國華社，1988。

婁瑋著　　　〈一件沈周畫作的辨偽〉，《故宮博物院院刊》，北京：故宮博物院，1998 年第 4 期

婁瑋著　　　〈姚綬書畫藝術初探〉，《故宮博物院院刊》，北京：故宮博物院，2002 年第 4 期。

陳正宏著　　〈沈周年譜〉，載於《朵雲》，上海：上海書畫書版社，1991 年第 1 期。

楊新著　　　〈商品經濟、世風與書畫作偽〉，載於《文物》，北京：文物出版社，1989 年第 10 期。

劉九庵著　　〈祝允明草書自詩與偽書辨析〉，載於《劉九庵書畫鑒定文集》，北京：文物出版社，2007 年 5 月。

蕭燕翼著　　〈祝允明贗書的再發現〉，載於《古書畫史論鑒定文集》，北京：紫禁城出版社，2005 年 9 月。

圖錄

《藝苑掇英》，大阪市立美術館藏中國書畫名品展專輯，上海：上海人民美術出版社，1994 年。

中國古代書畫鑑定組編
　　　　　　《中國古代書畫圖目》，北京：文物出版社，1986 年始。

故宮博物院編　《明代吳門繪畫》，香港：商務印書館，1990 年 8 月。

徐邦達編　　《中國繪畫史圖錄》，上海：上海人民美術出版，1981 年 1 月。

國立故宮博物院編
　　　　　　《吳派畫九十年展》，臺北：國立故宮博物院，1981 年 7 月。

國立故宮博物院編輯委員會編
　　　　　　《故宮書畫圖錄》，臺北：國立故宮博物院，1989 年始。

許忠陵主編　《吳門繪畫》，載於《故宮博物院文物珍品全集》6，香港：商務印書館，2007 年 11 月。

單國強編著　《沈周》，北京：人民美術出版社，1997 年 10 月。

鈴木敬編　　《中國繪畫總合圖錄》2，東京：東京大學出版會，1982 年 7 月。

國家圖書館出版品預行編目 (CIP) 資料

石田秋色 ：沈周家族的興盛與衰落/婁瑋著 .
 -- 初版 . -- 臺北市 ： 石頭，2012.01
 面 ； 公分 . --（百年藝術家族）
ISBN 978-986-6660-19-1(平裝)

1.(明) 沈周 2. 沈氏 3. 書畫 4. 傳記

940.98 100025414